國際政治夢工場

看電影學國際關係

VOL.V

沈旭暉 Simon Shen

MOVIE
&
INTERNATIONAL
RELATIONS

自序

　　在知識細碎化的全球化時代，象牙塔的遊戲愈見小圈子，非學術文章一天比一天即食，文字的價值，彷彿越來越低。講求獨立思考的科制整合，成了活化硬知識、深化軟知識的僅有出路。國際關係和電影的互動，源自這樣的背景。

　　分析兩者的互動方法眾多，簡化而言，可包括六類，它們又可歸納為三種視角。第一種是以電影為第一人稱，包括解構電影作者（包括導演、編劇或老闆）的政治意識，或分析電影時代背景和真實歷史的差異，這多少屬於八十年代興起的「影像史學」（*historiophoty*）的文本演繹方法論。例如研究美國娛樂大亨霍華‧休斯（*Howard Hughes*）在五十年代開拍爛片《成吉思汗》（*The Conqueror*）是否為了製造本土危機感、從而突出蘇聯威脅論，又或分析內地愛國電影如何在歷史原型上加工、自我陶醉，都屬於這流派。

　　第二種是以電影為第二人稱、作為社會現象的次要角色，即研究電影的上映和流行變成獨立的社會現象後，如何直接影響各國政治和國際關係，以及追蹤政治角力的各方如何反過來利用電影傳訊。在這範疇，電影的導演、編劇和演員，就退居到不由自主的角色，主角變成了那些影評人、推銷員和政客。伊朗政府和美國右翼份子如何分別回應被指為醜化波斯祖先的《300壯士：斯巴達的逆襲》（*300*），人權份子如何主動通過《殺戮戰場》（*The Killing Field*）向國際社會控訴赤柬的大屠殺，都在此列。

　　第三種是以電影為第三人稱，即讓作為觀眾的我們反客為主，通

過電影旁徵博引其相關時代背景，或借電影激發個人相干或不相干的思考。近年好萊塢電影興起非洲熱，讓美國人大大加強了對非洲局勢的興趣，屬於前者；《達賴的一生》（*Kundun*）一類電影，讓不少西方人被東方宗教吸引，從而改變了他們的生活和世界觀，屬於後者。

本系列提及的電影按劇情時序排列，前後跨越二千年，當然近代的要集中些；收錄的電影相關文章則分別採用了上述三種視角，作為筆者的個人筆記，它們自然並非上述範疇的學術文章。畢竟，再艱深的文章也有人認為是顯淺，反之亦然，這裡只希望拋磚引玉而已。原本希望將文章按上述類型學作出細分，但為免出版社承受經濟壓力，也為免友好誤會筆者誤闖其他學術領域，相信維持目前的形式，還是較適合。結集的意念有了很久，主要源自多年前看過美國史家學會策劃的《幻影與真實》，以及Marc Ferro的《電影與歷史》。部份原文曾刊登於《茶杯雜誌》、《號外雜誌》、《明報》、《信報》、《AM730》、《藝訊》、《瞭望東方雜誌》等；由於媒體篇幅有限，刊登的多是字數濃縮了一半的精讀。現在重寫的版本補充了基本框架，也理順了相關資料。編輯過程中，刻意加強文章之間的援引，集中論證國際體系的整體性和跨學科意象。

香港人和臺灣人，我相信都需要五點對國際視野的認識：

一、國際視野是一門進階的、複合的知識，涉及基礎政治及經濟等知識；

二、國際視野是可將國際知識與自身環境融會貫通的能力；

三、國際視野是具備不同地方的在地工作和適應能力；

四、國際視野應衍生一定的人本關懷；

五、國際視野不會與其他民族及社會身分有所牴觸，涉及一般人的生活。

而電影研究，明顯不是我的本科。只是電影作為折射國際政治的中介，同時也是直接參與國際政治的配角，讓大家通過它們釋放個人思想、乃至借題發揮，是值得的，也是一種廣義的學習交流，而且不用承受通識教育的形式主義。

　　笑笑說說想想，獨立思考，是毋須什麼光環的。

目次

時代	現代
地域	精靈村莊、美國紐約
原著	《藍色小精靈》（ *The Smurfs*/ Peyo/ 1958）
製作	美國／2011／103分鐘
導演	Raja Gosnell
編劇	J. David Stem/ David N. Weiss
演員	Neil Patrick Harris/ Jayma Mays/ Hank Azaria/ Sofía Vergara

藍色小精靈

The Smurfs

藍精靈 3 D

卡通符號學：共產？納粹還是性革命？

　　《藍色小精靈》的二十一世紀3D電影上映後，那些年久違的藍色小精靈，終於讓我們有了重新認識的意願。但無論是首次接觸這些卡通人物的八、九十後，還是從小與藍色小精靈一起長大的七十後，從前都只知道「藍色小精靈十分勁（編按：非常強大）」，都不大理會藍色小精靈可能「被涉及」的政治。直到法國年輕社會學講師布埃諾（Antoine Bueno）採用典型的符號學方法論，於2011年出版《小藍書：有關藍色小精靈的社會批判和政治分析》（ *Le petit livre bleu- analyse critique et politique de la société des Schtroumpfs* ），引起不少爭議，並被東西方媒體廣泛報導、轉載，「藍色小精靈政治社會學」才得以起步。

　　儘管主流藍色小精靈粉絲對此君作品為之氣結，但基於東西文化差異，布埃諾並未被打成「法蘭西學棍」，誠屬可喜。其實早在2007年，現已被查封的內地民族主義重鎮《烏有之鄉》網站，就有佚

名文章分析藍色小精靈與共產主義的關連，「立論」比這位法國學者早了數年，不知是日期有誤，還是心有靈犀。再早在九十年代，相關「理論」也曾在網路分散流傳，相信要找出原創的第一人，已不可能。

符號學（semilogy）

　　是一個研究文字、語言或藝術作品背後含意的學派。符號學的學者認為作者往往會通過作品去表達他們對社會事物的看法。因此，了解作品中的含意不但有助學者研究一個社會，更有該社會的歷史。符號學跟社會學和人類學等學說有緊密關係。瑞士語言學家索緒爾（Ferdinand de Saussure）被認為是符號學的巨頭。他把語言分為兩個獨立部分：意符（文字和聲音的模式）和意指（文字和聲音的意思）。這也就是符號學日後發展的基礎。

法國學者：藍色小精靈森林是共產烏托邦？

　　布埃諾後來居上，集各家之大成著書立說，他的第一個分析最廣為流傳，就是認為藍色小精靈有共產主義的隱喻。若說整部播放歷時十年的卡通都在洗腦地宣揚共產主義，自難令人入信，但在個別層面，這也不是沒有根據的。例如有一齣講述二戰期間倖存猶太人逃避納粹德國、建立自治社區的電影《聖戰家園》（*Defiance*），主旨自然不是為共產政權洗腦，但確實有講述那些猶太人以共產思想武裝自己，對每個成員按技能指派煮食、維修、裁縫等特定工作，甚至建構了「森林妻子」制度，讓萍水相逢的難友結成「夫妻」，期間甚至有一名馬列信徒充當建立社區的軍師，因此被評為傳播左翼思想，也屬

無可厚非。在和平時代的藍色小精靈森林，似乎也有《聖戰家園》異曲同工的制度：每個藍色小精靈的外貌幾乎一模一樣，都負責一項特定工作，只能靠工作分辨他們的「身分認同」，例如小貪吃負責製造蛋糕、理髮師負責理髮、小裁縫負責做衣服、小畫家負責畫畫等。須知在各國眾多卡通當中，嚴格單以職業劃分身分的例子並不多，藍色小精靈可是特例。

那麼這些藍色小精靈在森林內如何分配資源？這位法國學者的答案，又是共產制度（或曰還保留一定私產的社會主義制度，視乎定義而定）。根據布埃諾的分析，藍色小精靈崇尚集體工作、集體勞動（儘管有一位特別懶惰的「小懶惰」），集體擁有共同製造出的一切，沒有（太多）私有財產，也無需使用貨幣，似乎信奉金正日式自給自足、自力更生的「主體思想」。布埃諾特別指出有一集藍色小精靈單元，講述其中一個成員引入金錢的概念後，藍色小精靈村內的一切東西忽然都產生了價碼，一切都要付錢解決，誘發了精靈原始的貪婪、自私本性，製造出連串「社會危機」，最後精靈老爹廢除貨幣，一切才返回「和諧社會」的原型。經學者這樣點撥，精靈老爹的論述邏輯，似乎和波布（Pol Pot）領導的赤柬在70年代廢除全國貨幣、打破所有階級、製造「新人」，聲稱這樣才能一步到位地建立共產主義烏托邦天堂，其實是大同小異的差別──只是精靈老爹幸運地懂得魔法，能施法保護精靈，乃至製造一些生活必需品和奢侈品，根本毋須與外界主動溝通，才可以在沒有金錢的森林直接進入均富狀態，維繫優越生活。至於魔法失靈的赤柬，不止要全國均貧，還製造了數百萬人非自然死亡的慘劇，森林也就變成人間煉獄。

精靈老爹是馬克思，小聰明是托洛斯基？

對藍色小精靈迷而言，更難接受的，還是布埃諾認為精靈老爹代表共產主義鼻祖馬克思（Karl Marx），小聰明則代表托派鼻祖托洛斯基（Leon Trotsky）。據他所言，精靈老爹是全村唯一穿紅衣服的人，也是唯一的領袖，自然反映他信奉紅色哲學，他的大鬍子據說也是仿效馬克思祖師的形象而蓄。精靈老爹雖然是仁慈長者，但也是獨一無二的權威，負責村內一切賞善罰惡，對資源分配一錘定音，這正是共產制度領袖的角色。有趣的是，有一集藍色小精靈單元講述精靈老爹要培養接班人，決定讓不同藍色小精靈輪班當「代理領袖」，但都不能做好；這種培養接班人、最後卻收回成命的方式，共產政體過去亦偶有發生。這樣看來，精靈老爹被尊稱「爸爸」（相信不可能每一個藍色小精靈都是他的親生兒子），似乎也是史達林（Joseph Stalin，暱稱Uncle Joe）、胡志明（暱稱Uncle Ho）、金日成（暱稱Father Kim）等的共同作風。至於說小聰明像托洛斯基則未免太牽強了，布埃諾的論證就是他有「托洛斯基式眼鏡」，並像托洛斯基輔助列寧那樣輔助精靈老爹，僅此而已；但托洛斯基重視工人階級專政，藍色小精靈的小聰明則明顯有知識份子的傲慢，似乎不大看得起廣大「勞動精靈」，注定難以當「托派」。

領袖暱稱

20 世紀的共產黨政權除了都有領袖崇拜以外，同時也強調領袖愛民如子，有家長式的權威，因此在維持權威的同時，也會塑造領袖的親民形象，如文中所述，讓領袖有叔叔、爸爸等暱稱。

除了千篇一律的外貌，藍色小精靈還有一個左翼特徵，就是他們的「族帽」：白色圓錐形無邊軟帽。這是古羅馬奴隸獲釋後佩戴的帽，在西方文學有「自由之帽」之稱，後來逐漸變成流行服。藍色小精靈以此為服飾，說不定有自居奴隸後代、反抗奴隸主之意，這是否又是過度解讀，則同樣不得而知了。

「自由之帽」

佛里幾亞帽（Phrygian cap）又稱「自由之帽」，該帽呈圓錐形，帽尖向前彎曲。相傳古希臘和古羅馬的奴隸獲釋後會佩戴此帽。十八世紀法國大革命中，佛里幾亞帽成為自由和革命的象徵並廣為傳播。美洲多個國家的國徽上都有此帽。

藍色小精靈與納粹主義：「黑精靈」的故事隱喻？

法國學者布埃諾指經典卡通藍色小精靈有共產主義符號，已引起不少風波。但更要命的是，他的著作《小藍書》同時表示這卡通有納粹式的種族主義傾向，那才真正讓藍色小精靈迷憤怒，眾多針對這本書的全球報導，也是由此而來。

相對於藍色小精靈的共產特色，布埃諾的「納粹符號說」就穿鑿附會得多，不過其實在布埃諾的2011年著作出版前，早已有人把藍色小精靈聯繫到納粹，似乎他的觀點也不是原創，例如網路社會流傳Lisa Chwastiak發表於1997年的文章，就提出藍色小精靈充滿3K黨（Ku Klux Klan）的隱喻。她這篇寫給中學生當導讀的玩票文章認為，精靈老爹和3K黨領袖一樣，都是戴上紅帽，而藍色小精靈那些圍繞火堆的舞蹈，活像3K黨的邪門儀式。

三K黨

　　信奉美國種族主義的極右翼組織，認為白人至上，反猶反共，經常以恐怖主義手段達成其目的，於20年代最為鼎盛，信徒超過四百萬。他們多在夜間進行集會，會員身穿白色或黑色長袍，頭戴蒙面尖頂帽。

　　布埃諾最著名的「藍色小精靈納粹化」觀點，似乎都是由上述Lisa Chwastiak的文章進一步推衍出來的，例如他們二人的主要論述，都是圍繞著第一部藍色小精靈短篇「黑精靈」的情節而產生。該故事講述藍色小精靈村莊出現了來歷不明的飛蚊，被咬中的藍色小精靈會全身變黑，然後行動緩慢、說話口齒不清，卻會像吸血僵屍那樣，喜歡咬其他藍色小精靈來傳染疾病，被咬的藍色小精靈自然也變成黑色，最後又是精靈老爹以魔法戰勝。美國購入藍色小精靈版權時，就察覺這故事的政治不正確含義，堅持把黑精靈改為「紫精靈」才可放映，否則以美國黑人對種族議題的高度敏感，是保證被投訴的。布埃諾認為，這反映藍色小精靈作者有白人至上的種族主義思想，歧視黑人，擔心黑人會破壞白人文明，而這正是解殖年代歐洲人

對黑人的普遍恐懼。

然而，筆者認為這樣說是難以自圓其說的，不少西方文學的反面角色都以黑色為主旋律，正如藍色小精靈的反派巫師賈不妙，也是穿著黑袍，若藍色小精靈真的種族歧視，就不會使用藍色為膚色，讓其成為「深色的有色人種」。

小美人的「雅利安審美觀」

布埃諾和Lisa Chwastiak又分別提醒觀眾，藍色小精靈村在精靈奶奶、小精靈以外的唯一成年女精靈小美人，正是希特勒（Adlof Hitler）賦予雅利安人種（Aryan Race）的典型造型：一頭金髮，賣弄身材，隱含種族優越感。這類分析，教人想起早前文化研究學界對芭比娃娃的批評，此後就製造商就生產了黑人芭比，以示政治正確。套用在小美人身上，她是巫師賈不妙的人工製成品，原型就是為了迷惑男性藍色小精靈而製，令人聯想到納粹德國的人種學實驗，也是以製作優生生命為目標。有趣的是，賈不妙製造的小美人原來並非金髮，而是後來精靈老爹施法，讓她變成真正的藍色小精靈後，她才擁有金髮的，大概這也反映了這位藍色小精靈領袖的審美標準。男性藍色小精靈自此圍繞她大獻殷勤，這樣的性別設置，依稀是傳統的男性至上主義，也符合了女性角色的套版形象。

不過，藍色小精靈本身從來不脫下帽子，據說可能都是禿頭的，這卻完全不符合雅利安審美觀。而且男性精靈幾乎毫無性徵，包括經常舉啞鈴的「小壯丁」在內，沒有一隻有肌肉，似乎也難以輕易將之歸類為「納粹」。讓上述觀點成立，為什麼只有女精靈納粹、沒有男精靈納粹？這也是一個謎。

雅利安人種

　　一個源自高加索地區的人種，後來向四方八面移居。北歐的日耳曼人和印度的部分種姓都有雅利安血統。後來，德國納粹黨把雅利安人的概念政治化，認定日耳曼人，特別是德國人，為最純正和最優良的人種。納粹德國更加以此為其優生學的基礎，展開屠殺猶太人的「淨化歐洲」行動。

巫師賈不妙醜化猶太人？

　　還有一點布埃諾和Lisa Chwastiak反覆提出的，就是反派巫師賈不妙的造型，與納粹宣傳的猶太人形象十分相像：鷹鼻，黑衣，身型扭曲而駝背，時而伴隨黑影而出現，這些都是醜化猶太人的漫畫所常見。這一點，才有點意思。更重要的是賈不妙捉拿藍色小精靈的原因雖然十分牽強、而且不時自相矛盾，但總括而言，都是為了修煉法術或鍊金，這種奪掠式的無中生有，正是猶太商人予納粹的觀感，還可以用來借代西方資本主義（納粹行「國家社會主義」，也是反對純粹自由市場的）。假如我們重溫戈培爾（Joseph Goebbels）的宣傳，不難發現賈不妙的影子。特別是在3D版《藍色小精靈》，賈不妙由真人飾演後，他的不自然造型就更形突出，那基本上不屬於巫師，而是源自別的什麼。

　　但真正的種族主義者是不會像藍色小精靈那樣，希望與人類等非我族類交好的，也不會毫無擴張心態，雖然擁有魔法，也甘於永遠住在一片樹林。藍色小精靈動畫、漫畫反映的，極其量只是作者的歐洲白人本位主義，而隨著藍色小精靈遠征對種族議題更敏感的美國，

乃至踏入全球化時代，自然也會對上述定位作出調節。相信連賈不妙的形象，也會逐漸符合政治正確的要求，又或會被其他反派取代。

值得一提的是，聯合國兒童基金會就是看中藍色小精靈的和平、反戰、「非納粹」形象，曾炮製出一套空襲藍色小精靈村莊、把藍色小精靈炸得屍橫遍野的廣告（據說已抽起了藍色小精靈身首異處的鏡頭），來宣傳反戰訊息。這廣告在歐洲引起大量爭議，不少家長投訴，擔心對孩童造成恐怖陰影，令廣告只能在晚間播映。與其說藍色小精靈有納粹思維，倒不如說，這卡通已成為各界方便的抽水（編按：借此喻彼）對象罷了。

一后百王：藍色小精靈繁殖之謎

談起3D版《藍色小精靈》上映後的解讀熱潮，個人最感興趣的是一堆童年時已不斷問、但又苦無答案的問題：究竟藍色小精靈是如何出生的？會如何死亡？男女比例如此失衡，會不會有「其他問題」？由於作者從無回應，反而給了無窮想像空間予人發揮，這題目經常被眾多研究員、作家、網民借題發揮，現予以個別介紹。有趣的是，3D版《藍色小精靈》也有借地球人的口問藍色小精靈這些「敏感」問題，獲得的回覆好像是：「隨便吧，不需要知道那麼多。」

在眾多解釋中，博客LukeMaciak的文章〈藍色小精靈的繁殖〉（Smurf Reproduction），是其中一篇「求真」態度最嚴肅的參考。他提出了數個嚴謹的假設，例如藍色小精靈由單性繁殖、由一后主導的蜂群式繁殖、或每個藍色小精靈都是雌雄同體自我繁殖等，理論上，都是可以成立的。但最符合現代思潮的，反而是另一個網路廣泛流傳的細胞複製理論：假定精靈老爹在每個藍色小精靈死後，都可以

抽取他的細胞，複製一個性格一模一樣的新藍色小精靈出來，唯有這可以解釋何以不同藍色小精靈可以分別延續同一技能、同一性格下去，也就是說，現在的「理髮師」，可能已是「理髮師十一世」。

若根據上述假設推論，相信精靈「爸爸」（編按：精靈老爹港譯精靈爸爸）應該不是所有藍色小精靈的親生爸爸，卻有可能是整個精靈世界的造物者、或其助手（起碼他有把小美人變成真精靈的法力），像《納尼亞》（*Narnia*）的獅子阿斯蘭。至於他和年紀更大的精靈「爺爺」的關係，則不得而知。再按邏輯進一步推論，假如藍色小精靈的魔法能保護他們居住的森林免於外族入侵，那魔法也許也能把他們的新陳代謝固化，直到離開村莊，才會按另一時空的規律老化，因此精靈爺爺可能是早年離村的藍色小精靈，根據相對論，到回來時就成了老態龍鍾的「爺爺」，也未可知。

以上的解釋，也暗合藍色小精靈的環保形象：生活在樹林，吃素（曾經是樹葉、後來到了美國播映變成草莓），遠行時以鳥代步，遇上不能解決的問題時求諸精靈老爹的魔法，一切低碳，基本上不假機械，自給自足。假如藍色小精靈沒有繁殖的問題，也就沒有人口擴張的壓力，破壞大自然的需要自然大大減少，這也是他們得以作為「大自然代言人」的軟實力所在。

卡通的禁忌：藍色小精靈有性生活嗎？

「解決」了繁殖的問題，也有更日常生活的疑團要問：究竟藍色小精靈有沒有性需要？要是藍色小精靈沒有戀愛的概念、又或都是同志，就很難解釋何以那麼多藍色小精靈都視唯一的成年女精靈小美人為女神；但要是戀愛牽涉到性生活（這是正常的，畢竟藍色小精靈

都是一百多歲的成年人），則小美人面對一百多個男性精靈，很可能吃不消。當然，還有一個可能是這些童話人物過的是「無性愛情生活」，但何以對異性有需要、卻沒有性需要，依然不易自圓其說。

對這個嚴肅的問題，不少好事者討論多年，例如內地博客「小龍男」發表了一篇十分有趣的文章〈藍色小精靈的性生活狂想〉，綜合了各家所言，推測小美人確是要承擔所有性責任；至於小美人在劇情半途出現前是如何解決，則無從得知。這位博客還介紹了據稱是作家Salvatore Caeleri的網路短篇小說《藍色小精靈的性冒險》，內裡把藍色小精靈的性生活定為一年一度的「性大餐」，小美人連精靈老爹也要「服務」。這樣的橋段，傳統藍色小精靈迷自然不可能接受。至於藍色小精靈的英文名字smurf，在俚語有時也解作男性生殖器，無需那位博客提及，大家在別的途徑，也可能早已知曉。

這些「考據」雖然有惡搞成份，但也反映了《藍色小精靈》在卡通世界的獨特地位：很難輕易將它歸類為左派還是右派。當它登陸美國，也難以輕易在保守主義和自由主義的二元世界找到身分認同。要說家庭價值，藍色小精靈卻是一人一間蘑菇屋，進行集體生產；要說自由主義，他們卻必須接受精靈老爹的最終仲裁；要說共產主義，藍色小精靈卻每人各有「寶物」，例如小笨蛋就滿屋都是他搜集的石頭。不過當藍色小精靈變成3D電影，以穿越時空的「異世界」紐約為背景，卻突出了一個新的面向：藍色小精靈似乎是一個特別的種族，族人有極強的凝聚力，特別是最終要動員全體藍色小精靈冒險到紐約對付賈不妙、而不是面對未知的世界「分散風險」，就頗有《賽德克巴萊》的悲壯色彩，連帶協助他們的美國人，也得到「保護少數族裔」的道德光環。

藍色小精靈時代的比利時：剛果戰爭與國家分裂

　　《藍色小精靈》既然可以被不同政治文化隱喻解讀，那我們自不能忽略它的作者，比利時插畫家沛優（Peyo）。雖然沛優並非活躍政治的文化人，也從無明確表達政治立場，但他的成長背景和當時比利時的獨特狀態，還是可以在《藍色小精靈》的佈局找到種種聯繫。

沛優（1928-1992）

　　比利時漫畫家。藍色小精靈於 1958 年首次出現在其創作的漫畫，因大受歡迎而於翌年推出獨立連載，被美國製作公司買下版權後風行全球。1992 年，沛優心臟病發逝世，終年 64 歲。

　　無論如何，藍色小精靈的原作者沛優在比利時的法語家庭長大，藍色小精靈也是最早創作於五、六十年代，當時正值全球左翼運動高潮，法國更成了思想界的左翼大本營，那是沙特（Jean-Paul Sartve）一類左翼大師呼風喚雨的時代，因此這些文化評論者認為沛優身為左傾青年，潛移默化在卡通有所反映，也不為奇。但事實上，筆者對此不盡贊同，因為沛優家族對藍色小精靈專利化、市場化甚有心得，本人的政治傾向亦不明顯，與哈利波特作者羅琳是開宗明義的左派相比，不可同日而語。

　　藍色小精靈創作的年份為1958年、出現獨立連載漫畫故事為1959年，當時的比利時理論上還是一個「全球殖民帝國」，依然擁有非洲面積極大、較比利時本土大七十六倍的比屬剛果，以及旁邊的託

管地盧安達—蒲隆地（Ruanda-Urundi）。但那時候，西方殖民帝國已開始解體，英、法分別在非洲失守，比利時作為以法國為後盾的小國，更沒有能力控制這些遙遠的地方。最終剛果在1960年獨立，接著長年爆發內戰，比利時雖然希望保住對其天然資源的影響力，但實在有心無力；盧安達和蒲隆地也於1962年分別獨立，此前兩地已爆發連串政變，後來的胡圖族（Hutu）和圖西族（Tutsis）種族仇殺，正是在當時埋下伏筆，比利時的前宗主國影響力，也大部分被法國取代。被指涉及種族主義的「黑精靈」單元故事，正是在這樣的背景下創作：當時比利時國內普遍對非洲殖民地產生無力感，更擔心剛果人會湧向歐洲本部避難，從中產生了種種對黑人的偏見。因此就是沛優沒有種族歧視之意，也可能潛移默化；何以被蚊子咬會令藍色小精靈變黑、變遲鈍，應該以當時比利時的背景閱讀。

胡圖族和圖西族

胡圖族和圖西族種族仇殺發生於 1994 年，又稱盧安達大屠殺。事緣胡圖族和圖西族自獨立後已多次發生衝突，直至 1994 年 4 月胡圖族盧安達總統被暗殺，引發全國胡圖族人對圖西族人的血腥報復。屠殺導致超過一百萬人死亡，其中大部分是圖西族人。

比利時在六、七十年代經歷的另一件大事，就是國內徹底分裂成兩個主要部分，分別是北部的荷語區，以及南部的法語區；此外還有細小的德語區，以及首都布魯塞爾作為荷、法雙語特區。這是國內連串「文化戰爭」後，1970年改革和修憲的結果，是為所謂「父親一代的比利時」的終結。沛優是法語人，在布魯塞爾長大，基本上是法國文化影響的藝術家，而他成年之際，卻目睹荷語運動興起，國家一

分為二，不可能沒有心靈觸動。《藍色小精靈》強調這些精靈在森林內的劃一性、向心力，而有「反分裂」的傾向（離家出走的藍色小精靈都要迷途知返、沒有好下場），也許與比利時的分裂背景有一定吻合。這並非歷史往事：年前比利時的兩語分裂進一步擴大，導致政府長期流產，創下紀錄，法語區甚至已鋪好和法國合併的後路。若真成事，目前在布魯塞爾的藍色小精靈博物館，說不定就要搬到法語區；至於藍色小精靈的故鄉「被詛咒之地」森林屬於哪區，則不得而知。

歐美亞卡通人物大串連

不過隨著全球化時代的到來，《藍色小精靈》的比利時特色已愈來愈少；今天布魯塞爾不但成了比利時的雙語首都，也成了歐盟的歐洲首都，它的比利時特色也同樣愈來愈少。不少新一代的藍色小精靈觀眾，甚至不知道這是歐洲卡通，還以為它是美國出品，而不知道藍色小精靈曾是歐洲軟實力的成功樣板。《藍色小精靈》在1981年登陸美國時，被改動的還不多，不過多了幾名配角，例如「編輯精靈」、「司機精靈」等，並將藍色小精靈由吃樹葉變成吃草莓，不過已是全球化的開端。

從這角度看，3D版《藍色小精靈》讓藍色小精靈離開奉行「孤立主義」的童話世界、到達我們的世界，卻不是登陸比利時，而是選擇紐約，明顯也是美國進一步令藍色小精靈「去歐洲化」的「陰謀」，比利時人看到這樣的設定，難免不是滋味。不過現在的藍色小精靈是要全球化的，也不能純粹照顧美國，因此3D《藍色小精靈》頗為彆扭地讓藍色小精靈在超級市場與芭比娃娃、Hello Kitty等邂逅，似乎可看作歐美亞三大洲卡通人物大融合。大概為了兼顧歐洲觀

眾，電影還加入了一個戲份甚重的新角色：好勇鬥狠、穿著蘇格蘭裙的「小勇敢」（Gusty Smurf），相信為了中國市場，日後的藍色小精靈出現新角色「阿龍」、「阿共」等，再和據說靈感來自藍色小精靈的《喜洋洋》混搭亂配的日子，指日可待。

小資訊

延伸閱讀

Le petit livre bleu-analyse critique etpolitique de la societe des Schtroumpfs (Antoine Bueno/ Paris: Hors Collection/ 2011)
Smurfs: Aryan Puppets or Harmless Cartoon Toys? (Lisa Chwastiak/ 1997/ http://www.evl.uic.edu/caylor/SMURF/aryan.html)
Smurf Reproduction (Luck Maciak/ 9 April 2009/ http://www.terminally-incoherent.com/blog/2009/04/09/smurf-reproduction/)
"French academic Antoine Bueno triggers blue in Smurfland" . *The Arts* (Myriam Chaplain-Riou/ 8 June 2011/ http://www.theaustralian.com.au/arts/french-academic-antoine-bueno-triggers-blue-in-smurfland/story-e6frg8n6-1226071239910)
The Sexual Adventure of Smutfs (Salvatore Caeler/ 6 April 1995/ http://www.hoboes.com/FireBlade/Politics/Smurfs/)
〈藍精靈與社會主義〉（佚名／「烏有之鄉」網站／ 2007 年／ http://www.wyzxsx.com/article/class12/200712/29872.html）。

王的盛宴
The Last Supper

時代	公元前206-195年
地域	新豐鴻門／今陝西臨潼
製作	中國／2012／109分鐘
導演	陸川
編劇	陸川
演員	吳彥祖／劉燁／張震／秦嵐

王的盛宴

借古諷今的侷限

陸川電影《王的盛宴》在內地評價兩極，有人認為看出了很多政治味道，導演以劉邦隱喻毛澤東、呂后借代江青是別具匠心；也有人認為借古諷今過分牽強，反而顯得造作。這兩種意見，其實在說同一回事：陸川與本地文化人交流時透露，這電影不但在說政治的事，還要隱喻中國社會倫理，因為我們的辦公室政治也找到同類角色。難怪無論他如何強調自己認真研究漢史、怎樣忠於史實製作漢服，觀眾都看到扭曲歷史言志的主軸，其中又以下列例子加工得最為明顯：

秦王子嬰→「大一統主義者」？

在陸川眼中，「漢承秦制」，劉邦繼承了秦朝的大一統思想並發揚光大，這是他殺掉韓信的宏觀背景，就像毛澤東建國後強調中央集權一樣。因此，導演特別安排投降了的末代秦王子嬰對劉邦說：

「秦亡不要緊，但是大一統的夢不能亡！」問題是，秦始皇有大一統夢，不等於子嬰也有大一統夢。子嬰的稱號已說明一切：秦始皇自創的「皇帝」稱號，到了子嬰時代已不敢再用，當時六國遺民紛紛復國，項羽聯軍的名義共主就是「楚王」，子嬰繼位後宣布去掉帝號，只稱秦王，含義正是重新與六國平起平坐，不再強調大一統。雖然有說這是擁立子嬰的權臣趙高的主意，但子嬰畢竟以「王」的身分完成整個執政，而且殺掉趙高後，並沒有把名號更改過來，這並非「大一統主義者」的作風。

項羽→「聯邦主義者」？

為了對照子嬰這個「大一統主義者」，陸川也把推翻秦朝的項羽描述為「聯邦主義者」，具體證據是他一統天下後並沒有成為皇帝，只是把天下土地平均分封給十八王（連同自己就是十九王），因此形容項羽是「浪漫主義者」。陸川透露項羽滅秦時原來有五分鐘獨白，說要讓十八王各自回到自己的故鄉，「說自己的文字、穿自己的衣服」，但因為暗示分離主義，而不能通過電檢。然而真正的歷史倫理是，項羽聯軍奉「楚王」芈心為共主，項羽理論上只是楚王的部下，滅秦後，項羽尊傀儡芈心為「義帝」，算是繼承了秦朝的「皇帝」稱號，然後才分封十八王。不久他派人毒殺「義帝」，讓帝位懸空，自己這「西楚霸王」就成了實際上的攝政帝。項羽沒有機會治理天下，我們不會知道他理想中的封國有多大自主性，但從劉邦爭天下時也大舉封王可見，分封並不能證明項羽反對大一統思想，只反映他缺乏政治才能。

聯邦主義

　　相對於中央集權的一種政制。聯邦主義強調地方政府的權力，因此地方政府可以不影響中央政府的情況下，有自己的法律。行使聯邦制的國家有美國、德國和俄羅斯等。而中央集權就指地方政府的權力是來自中央，地方政府沒有所謂的剩餘權力，如中國和法國。

韓信→林彪？

　　在陸川的鏡頭下，從被劉邦誅殺的功臣韓信，很容易聯想到林彪。電影的劉邦說韓信從項羽陣營叛投己方「有歷史問題」，而林彪正是黃埔軍校學生、稱蔣介石為校長，有說他在文革期間，曾祕密發信予臺灣「蔣公」表白心跡。韓信為劉邦打下三分之二天下，林彪也在國共內戰期間被稱「戰神」，指揮了三大戰役其二，在軍隊舊部威望極高。劉邦擔心韓信謀反而殺韓信，林彪落得出走身亡的下場，也是毛澤東對這位欽定「接班人」不放心的逼反手段。然而在正史，劉邦雖然對韓信忌憚，但鮮有提及他的「歷史問題」，只是常常記起韓信自立為齊王的事，導演加上一筆，因為念念不忘歷史問題的是毛澤東。然而在毛澤東一朝，「歷史問題」還有裡通臺灣、美國的現實意義，但在劉邦的時代，項羽亡後，「歷史問題」，就只是純粹的歷史問題。何況林彪覆亡後，毛澤東把他的主要部下全部拘捕，但韓信的主要部下並未如電影所言被秋後算帳，連電影交代被誅殺的韓信謀士、曾勸韓信自立的蒯通，在正史也被劉邦赦免。

呂后→江青？

　　呂后在電影是很有味道的人物，劉邦不斷在外玩女人，自己被項羽捉為人質，到了劉邦稱帝又寵愛情敵戚夫人，但還是使盡渾身解數，協助劉邦誅殺韓信，又對張良、蕭何威逼利誘，以鞏固漢朝命脈。這樣的設定，讓人想到自稱「毛主席的一條狗」的江青，她在文革期間迫害開國元勳，普遍被視為做了毛澤東要做、又不方便直接做的髒事，而江青被拿來與呂后、武則天相提並論，文革後更是眾所周知。但江青需要權力，多少有「路線鬥爭」的背景，她與毛澤東的命運是真正聯成一體的，政治主張與她的政敵「走資派」截然不同。呂后卻有另一種計算，在劉邦死後積極培植呂氏勢力，破除了劉邦「非劉姓不得封王」的白馬之盟，一度有取劉而代之的態勢，不過論施政，她和張良、蕭何一模一樣，都是提倡道家的黃老無為而治、休養生息，幾乎不存在任何理念矛盾。

蕭何→周恩來？

　　陸川在座談會說，蕭何的角色代表了千百年來的中國知識份子，遇上壓力、主子不理會，就立刻拋棄一切信仰和原則，請求饒恕，而蕭何在電影的窩囊，除了不像一代名相，也教人想起曲意逢迎毛澤東自保的周恩來。但蕭何協助誅殺韓信、在劉邦親征另一功臣英布時負責軍需——根據正史，並非他主動出賣同志而自保；他本人的黃老治國理念，也不願異姓諸侯王坐大，不希望妨礙國家休養生息。蕭何曾做過的自保行為，包括退回劉邦給他的封地和財產、故意強搶

民田以自汙名聲等，後來還是難逃牢獄之災，但推論他曾迫害功臣來自存，卻似是導演因應文革加工的春秋筆法。

項伯→國民黨降將？

還有配角項伯的結局，陸川更是予以完全篡改，讓人聯想到中共建國後的國民黨降將。根據電影，項伯在鴻門宴立功救劉邦，是因為韓信偷偷送來寶劍，才能有武器擋住「項莊舞劍」，而劉邦不願任何人知道韓信除了有建國大功，還對他個人有恩這「祕密」，於是就在處死韓信的同時，也安排刺客把項伯暗殺掉。中共建國初年，對那些國民黨降將也是頗為優待，但不久在反右、文革等運動，就把他們紛紛迫害致死，據說原因之一，就是他們知道太多毛澤東、江青等年少時代放蕩生活的底細。但在正史，劉邦對自己的流氓出身從無忌諱，除少數例外（如鍾離眛、丁公等），基本上沒有對項羽的舊部、乃至項氏家族中人有任何迫害。至於對項伯，劉邦不僅封之為射陽侯，再讓他平定另一功臣英布「謀反」，最終項伯得以善終，雖然他的兒子因犯罪不能承襲爵位，但沒有任何記載說他受到當權者猜忌。那些1949年後留在大陸被改造的前朝遺臣，受到的摧殘，就不可同日而語了。

小 資 訊

延伸影劇

「王的盛宴」陶傑與陸川首度對談（YouTube ／ 2012）。

陸川：《王的盛宴》試圖探討權力遊戲（YouTube ／ 2012）。

延伸閱讀

〈油尖多士：一齣永不落幕的戲〉（陶傑／《頭條日報》網站／ 2012 年 12 月 13 日 ／ http://news.hkheadline.com/dailynews/headline_news_detail_columnist.asp?id= 218840§ion_name=wtt&kw=207 ）

〈《王的盛宴》：中國政治的權力遊戲〉（蔡子強／《明報》／ 2012 年 12 月 27 日）

《All Empires online History Community》（ http://www.allempires.com/article/ index.php?q=inca ）

皇家獵日

皇家獵日
The Royal Hunt of the Sun

時代	約公元1532–1533年
地域	秘魯
原著	Peter Shaffer
製作	美國、英國／1969／121分鐘
導演	Irving Lerner
編劇	Philip Yordan
演員	Robert Shaw/ Christopher Plummer/ Nigel Davenport/ Leonard Whiting

《皇家獵日》與真實的印加覆亡之謎

　　筆者剛到秘魯的印加文明古蹟馬丘比丘（Michu Picchu）旅遊，這正是時機重溫講述印加帝國覆亡的經典電影《皇家獵日》。這齣由舞臺劇改編的六十年代電影，雖然在華人社會的名氣不大，卻是後殖民研究的重要文本——因為劇作家彼得・謝弗（Peter Shaffer）除了跟隨主流批判西班牙征服者的殘暴，同時也展現了征服者法蘭西斯克・皮薩羅（Francisco Pizarro）的人性一面，結論是無論是殖民者還是被殖民者，都同樣面對信仰被催毀的危機。不過當我們跳離了文化研究一類框架，感興趣的還是最粗淺的歷史問題：究竟不到二百人的西班牙部隊，在當時火槍威力還十分有限的情況下，怎可能戰勝印加帝國的十萬大軍？

印加文明

　　十一至十六世紀的南美古國，跟亞茲特克和馬雅合稱為南美洲的三大古文明。印加的政治和經濟中心在現今的秘魯，但全盛期的版圖包括了哥倫比亞、玻利維亞、智利和阿根廷等多國。印加人信奉太陽神，又認為自己是太陽神的後代。現時阿根廷和烏拉圭國旗上的太陽圖案就是向太陽神致敬。

　　無論是傳統史觀還是《皇家獵日》，大都提供了以下標準答案。首先是印加傳說早預言西班牙人的降臨為「天神下凡」，因此當印加人面對白皮膚、騎著不明生物（馬）的西班牙人，早就沒有抵抗情緒，加上印加帝國剛經歷內戰，又被西方傳來的傳染病蹂躪，才予侵略者可乘之機。但當我們重溫一些史料，卻會得到其他答案，關鍵是印加帝國似乎並不同東方的中華帝國，並沒有強烈的民族主義／愛國主義情結，太陽神信仰只是一種可以被天主教取代的精神，而遠道而來、明擺著兇殘狡詐的西班牙人也沒有完全被當作外人。印加的反抗更多是滅族危機出現後的遲來反抗，而不是即時以愛國出發的反侵略行為，這和日後常見的殖民／被殖民框架頗有不同。

天神下凡

　　印加傳說裡，維拉科查（Huiracocha）是印加傳說裡的創世神。據說維拉科查離開印加時留下預言指祂將會回歸，後來印加把外來的西班牙人理解成維拉科查的重臨，故對他們並無激烈的排外情緒。

印加帝國沒有「印奸」概念？

　　在被西班牙征服前，印加文明歷史不過數百年，疆土構成「帝國」版圖的歷史更不足一百年，不少印加治下的土地都是南征北戰搶來的。這些地方的原住民原來一廂情願地以為，被印加佔領和被西班牙佔領分別並不大，雖然西班牙的管治十分剝削，但印加的制度有時也不見得仁慈。值得注意的是，印加文明相對於一千年前的其他拉美文明而言，文化藝術水平反而有所倒退，這在參觀秘魯歷史博物館期間可明顯感受到，反映對當地人而言，印加的輝煌本身已不能算是進步，再遇上西班牙人破壞已倒退的本土文化，心理也許會較容易承受的。

　　在中國歷史，任何與侵略者合作的人都會被妖魔化為「漢奸」，但印加人似乎沒有多少這包袱。被西班牙人突襲囚禁的印加王阿塔瓦爾帕（Atahualpa）是內戰的勝利者，他剛戰勝他的哥哥，還未來得及返回首都就遇見西班牙人。那場內戰是極其血腥的，反對阿塔瓦爾帕的印加人幾乎全部被殺，因此當阿塔瓦爾帕被西班牙人囚禁的消息傳出後，他的哥哥立刻舉行慶祝儀式，而皮薩羅也一度考慮擁立哥哥復辟為印加王。最後阿塔瓦爾帕在被囚的情況下也不忘下密令，把哥哥處死。當中國面對日本侵略，國共起碼表面上還能合作，但印加兩派面對二百名西班牙人就爭相拉攏，這一來固然反映他們的內部仇恨沸騰，但也側面說明他們對不同背景的征服者「一視同仁」。

滅國者與被滅國者聯姻

　　令人更意想不到的是，若干印加人在大量同胞遇害的同時，居然還能與西班牙征服者建立「友誼」。例如《皇家獵日》就講述阿塔瓦爾帕和皮薩羅變得十分親密，令皮薩羅不忍心殺死他，最後只是在部屬要求下才不得不把他處死。這情節雖然略有誇張，但道德水平極低的皮薩羅比其他西班牙人相對同情印加王，卻是見諸正史的。而阿塔瓦爾帕為籠絡皮薩羅，更把他最愛的妹妹下嫁給這名滅國大敵。在他死後，印加人發動起義，那位新任皮薩羅夫人的印加王族反而四處為西班牙人求援，而她的貴族外家也真的派出一隊軍隊來救。這類情節在現代民族國家歷史是難以出現的。

　　西班牙人似乎迅速發現了他們並沒有被印加人當作外人，因此也懂得強調自己和印加王國「一脈相承」。阿塔瓦爾帕死後，皮薩羅立了一些傀儡印加王以維繫管治；後來西班牙人廢除了印加王，就乾脆宣傳西班牙王是繼承印加王的道統，博物館即有一幅帝位圖，把印加歷代統治者和西班牙王先後並列。從現代觀點看來，這自然是殖民主義的把戲，但對當地人而言，最初這不過是又一次改朝換代，而不是文明的終結。

疾病改變歷史的經典案例

　　但眾所周知的是西班牙人為印加人帶來大災難，那麼最後的悲慘結局，問題又出在哪裡？近年歷史學家愈來愈相信在印加帝國覆亡，乃至其後人口幾近滅絕的過程中，疾病扮演了最重要角色，堪稱

瘟疫影響歷史的最典型案例。據估計，西班牙人來臨前，印加總人口可能高達數百至一千萬，二百年後卻只剩下數十萬，這是恐怖的數字。無論西班牙人多麼殘暴，直接虐殺的人數還是有限，印加人絕大部分都是感染天花等瘟疫而死的。我們可設想假如這一千萬印加人沒有受瘟疫影響，完好無缺的存在，人數有限的西班牙人自然要與他們的貴族階層充份合作，印加菁英的地位會遠比後來的高，西班牙人也毋須再輸入黑人和華人，印加傳統會相對容易地保存，就像中國被日本佔領期間，就是日軍再殘暴，也殺不盡千千萬萬中國人。從《皇家獵日》所見，關乎最初印加人對西班牙人的接受程度，只要他們付出黃金、形式上改信天主教、安排勞工開採金礦，雙方還可以維持著某種勢力平衡。這不能算和諧的「和諧社會」始終沒有出現，卻產生了人類史上最大的悲劇，西班牙人自然是始作俑者，但印加人的命數也實在比其他被殖民者都要不幸。

西班牙征服印加帝國

1. 1528 年，皮薩羅的船隊首次到達印加。然而，皮薩羅深感力量不足，回到西班牙遊說國王查理五世派出更多人馬。
2. 1532 年，皮薩羅知道印加帝國爆發內戰，認為這是征服印加的好時機，立即趕回美洲。
3. 連同皮薩羅在內的西班牙軍隊只有 169 人，明知無法跟印加硬碰。皮薩羅設計邀印加王阿塔瓦爾帕赴宴，卻在宴上捉下後者。
4. 皮薩羅要求印加為阿塔瓦爾帕交付可以填滿一間房間的黃金，但收到後又殺死阿塔瓦爾帕。
5. 皮薩羅隨後正式攻打印加帝國的城鎮，奪走更多的黃金和白銀。
6. 西班牙跟印加的戰爭歷時四十年，而先進的武器和天花病毒可以說是西班牙勝出的關鍵。

小資訊

延伸影劇

Guns, Germs, & Steel-EP2: Conquest（2005）（YouTube ／ 2012）

History's Turning Points-The Conquest of the Incas（YouTube／2009）

延伸閱讀

The conquest of the Incas (John Hemming/ New York: Harcourt, Brace, Jovanovich/ 1970)

The Last Days of the Incas (Kim MacQuarrie/ New York: Simon & Schuster/ 2007)

《秘魯史：太陽的子民》（何國世／三民書局／ 2006）

《失落的文明：印加》（沈小榆／三聯書店／ 2002）

《後殖民理論與文化批評》（張京媛／北京大學出版社／ 1999）

時代	復活節島殖民時代前
地域	南太平洋
製作	美國／1994／107分鐘
導演	Kevin Reynolds
編劇	Kevin Reynolds/ Tim Rose Price
演員	Jason Scott Lee/ Esai Morales/ Sandrine Holt

復活島
Rapa Nui

復活節島

《復活島》：真正的悲劇比電影更恐怖

　　我的蜜月在復活節島度過，但在那個與世隔絕的小島其實百無聊賴，期間看了關於復活節島歷史的電影《復活島》（「Rapa Nui」是當地人稱呼復活節島的名字），不禁感觸良多。感觸的不是電影有何誇張之處，而是它因為篇幅所限濃縮的悲劇，已沒有覆蓋復活節島悲劇的全豹（編按：全貌）。根據電影，復活節島今天一片荒蕪，主要因為全盛期的貴族倒行逆施，引起群眾暴動，加上過度砍伐樹木，令文明倒退到石器時代。這樣安排，對西方殖民主義者的角色一筆抹殺，其實是避重就輕。要了解完整的故事，還得由復活節島通識談起。

　　電影沒有交代復活節島文明的由來，彷彿自成一國，與其他地方毫不相干。其實它雖然位置偏僻，也是位於太平洋的「玻里尼西亞三角帶」：在夏威夷、紐西蘭、復活節島組成的三角形以內，都是玻里尼西亞人的地方。在所有玻里尼西亞移民社會當中，復活節島發展

得較晚，位置也最偏僻，但那裡的生態環境原來是人間天堂，加上居民難以離開，卻在短時間內孕育了最輝煌的玻里尼西亞文明。復活節島面積不及兩個香港島大，人口高峰時也只有二萬，卻創造了自己的宗教、語言和文字，彷彿是一個人類文明實驗室。

《大崩壞》的生態災難

　　玻里尼西亞人來到復活節島後，第一位酋長把全島土地分封給不同子女，逐漸演變成不同部落。由於復活節島孤懸海外，天然資源難以其他方式替補，當人口膨脹到某個程度，部落之間爭奪資源的衝突就難以避免。復活節島人相信祖先崇拜，認為先人擁有神祕力量，只要製造已故酋長、祭司的巨型石像，石像就可以留住那些力量，保佑後人。其實其他玻里尼西亞島嶼也有石像崇拜傳統，但規模小得多，並以木製為主，相信在復活節島早期也是一樣。然而在困獸鬥的復活節島，各部落為了炫耀自己部落的實力、在資源戰中震懾對手，石像逐漸越做越大，甚至出現了專門製作巨型石像的工場。接著的悲劇，電影諉過於大祭司，其實現實更多是不同部落酋長之間的競賽，地理學教授賈德・戴蒙（Jared Diamond）的著作《大崩壞：人類社會的明天？》（*Collapse: How Societies Choose to Fail or Succeed*）有詳細介紹。

　　復活節島的社會原來階級分明，各部落酋長、祭司負責管理和分配資源，戰士保衛家鄉，基層製造石像。但自從島民過度砍伐樹木來運送石像，人口過度膨脹，土地被過度開墾又變得不宜農耕，部落都沒有足夠資源，來供奉原來的統治階級。高層企圖通過戰爭解決問題，反而令問題惡化，逐漸在內戰中被低階層的人取代。電影的「政

變」是一次過的,彷彿文明剎那間崩潰,其實真實情況是慢性衰亡。各部落先是推倒對方的巨型石像,以破壞其士氣,結果反而造成全體人民的信仰危機,當他們發現祖先崇拜不再有效,紛紛連剩餘的石像也推倒發洩。18世紀初,歐洲人接觸復活節島時,石像祭禮還在進行;但到了19世紀,全島所有石像(除了未完成的和唯一一尊例外)都已被人為推倒。這時候,島內糧食嚴重不足,原有統治階級再無影響力,文明已倒退到人食人的境況。

石像

復活節島著名石像稱為 Moai,平均高 4 米闊 1.6 米,重 12.5 噸;最高 10 米,重 82 噸。石像象徵祖先,同時有宗教及政治意義。除了 7 個石像,其他約 887 個全部背海面向村落,象徵先祖看顧族人;向海的 7 個則代表看顧旅者。

電影講述製作石像,和「鳥人崇拜」習俗同時進行,這其實是簡化了歷史。真相是復活節島原有社會秩序崩潰後,大酋長權威不再,居民不再崇拜祖先和巨型石像,改為發明了新信仰「鳥人崇拜」:舉辦一年一度競技,讓各部落派一名代表爬下懸崖,游到鄰近小島,搶回每年第一隻鳥蛋,勝利者在未來一年被供奉,所代表的部落得到較大的資源支配權,失敗者則會在懸崖摔死或被鯊魚咬死。但新秩序未能製造和平,反而爭議不絕,部落戰爭繼續下去。到了19世紀中葉,復活節島總人口只剩下高峰期的1/10,即大約二千人。唯一一尊沒有被推倒的石像,就是用來輔助鳥人崇拜的,因為它的背部刻有相關符號,能一物兩用。但這尊唯一的例外,後來卻被西方人整個挖起,送到大英博物館,擺放至今。

秘魯奴隸販與法國傳教士

　　電影到了政變結束、人食人後就終結，其實復活節島的悲慘史只是剛剛開始。就像島民推倒巨型石像後，人口只剩下二千多，但是因為位置偏僻，原來並沒有被西方殖民，卻反而造成更大悲劇。由於南美國家在1850年代廢除奴隸制，急須勞動力在農場、礦場工作，資本家唯有武裝「掠人船」到玻里尼西亞，找尋「志願勞工」，並變成強行俘虜。復活節島相對鄰近南美洲、加上缺乏宗主國保護，遂被奴隸販鎖定為目標。1862年，大批秘魯奴隸販登陸復活節島，幾乎把全島剩餘的一千五百名成年人口幾乎盡數俘虜上船，包括島上最後的大酋長、祭司等知識份子，全部被當作畜生運到南美做苦力，並死在那裡。後來在國際壓力下，奴隸販被迫放人。但那時九成復活節島民已被虐死，剩下一百多人被送返。這些人又染上致命的天花，最後活著回島的，只有15人。這15人又把天花散播到全島剩餘人口，令復活節島民幾乎滅族。

　　復活節島成年人口幾乎被秘魯奴隸販滅絕，酋長祭司知識份子全體為奴，原來的信仰再也沒有傳承。這時候，法國傳教士來到復活節島，輕易令剩餘島民改信天主教，同時下令取締傳統信仰，把刻有復活節島文字「Rongorongo」的木板全部焚毀，令復活節島的歷史真相永久失傳。只有一名居民搶下25塊木板，製成漁船逃亡，成為今日博物館珍藏。到了19世紀末，復活節島人已失去曾經擁有輝煌文明的任何痕跡。

　　復活節島文化覆亡、人口銳減，列強卻沒意願直接殖民，一名在大溪地負債累累的法國無賴乘機憑幾支來福槍霸佔復活節島，自

封「復活節督」，並從當地家庭搶來一名女性為妻，將其封為「王后」，在島上作威作福。他的真正計畫，卻是要復活節島「牧場化」，把全島變成馬和羊的牧場，於是霸佔了原住民的剩餘土地和畜牲，將他們趕到山洞裡住，又將另一些原住民運到大溪地工作替其還債。我們遇到的當地導遊，都說他們的父、祖輩，還是住在山洞，就是如此之故。自此復活節島被大舉引入各種動物，除了和原住民競爭資源，也不斷破壞脆弱的古蹟。這名暴君「復活節督」終於在1876年被原住民暗殺，這時候，全島只剩下史上最少的111人，在一個動物主導的國度，慘不忍睹。

智利殖民管治與「復活節島獨立運動」

復活節島人口在19世紀最後二十年開始恢復，這時候，終於有國家「願意」將之殖民，這不是任何老牌殖民帝國，而是南美洲的小國智利。當時智利處於擴張時期，剛剛戰勝了秘魯和玻利維亞聯軍，兼併了兩國不少國土，並效法列強吞併復活節島。為了顯得吞併「合法」，智利決定先扶植一個「復活節島國王」當傀儡「代表」復活節島人民，再和這個「國王」簽署吞併條約。在剩下來的原住民當中，智利拒絕挑選那些與昔日大酋長有血緣關係的人，卻通過天主教會擁立一個最聽話的虔誠教徒為「王」。1888年，智利正式吞併復活節島，條約承諾尊重複活節島人民的土地財產。

但智利並沒有按承諾尊重島民權益，卻把全島租給一間牧場公司運作。這公司乾脆沒收島民的剩餘土地，設定面積極小的「隔離區」給島民居住，讓他們繼續當穴居人，並禁止島民自行耕種、打漁或離開島嶼，餘下全島都當作牧場使用。智利扶植的傀儡國王不久病

逝，復活節島居民採取民主選舉，選出一名有大酋長血統的領袖繼任國王。新國王決定到智利向中央政府請願，要求改善待遇。牧場公司擔心中央改變政策，在國王到達智利後將其毒死，並勸說中央不再容許島民選出新國王。二戰結束後，島民依然過著非人生活。

　　1956年，被毒殺於智利的復活節島末代國王的孫子成功逃離本島，向外界公佈智利政府和牧場公司的暴行。智利受制於國際輿論，重新容許島民行動自由、賦予其公民權，開發旅遊業，2007年更成立「復活節島特區」（territorio especial），島民終於迎來二百年來最安穩的日子。但自此島民口中的「智利大陸人」（continentales）紛紛移民過來，族群矛盾時有出現，原住民也努力恢復被滅絕的傳統，以抗衡同化，並有三派不同意見，包括認為沒有智利援助島民都會餓死，主張和智利整合的「大智利主義者」；主張完全獨立的「復獨主義者」；和要求以太平洋紐西蘭自治領庫克群島（Cook Islands）為藍本，設立移民限制，在內政層面完全自治的「復島城邦論者」。今天復活節島上的智利新移民已多於原住民，島民曾於2009年發動「佔領機場」運動抗議，但與此同時，他們也明白一旦沒有智利中央政府的援助，不可能獨善其身。小島何去何從，相信是復活節島最後的謎。由於島民沒有多少維生途徑，參與拍攝《復活島》這電影，成為他們不多的集體回憶，但要重拾當年的文明輝煌，已是不可能了。

復活節島語言與族群矛盾

　　自智利殖民管治復島，原住民的文化及傳統亦受干預和打壓，島上原住民所用的復活島語被智利官方語言－西班牙語邊緣化。1989 年智利結束軍政統治，復島原住民文化伴隨著本土派政治意識抬頭，復活島語成為復島原住民有異於智利人移民的身分建構象徵。在復活節島，復活島語長時間只被視為方言，直至 90 年代本土意識運動開始浮現，復活島語才被廣泛認用於政治活動上。

馬塔維里國際機場

　　2009 年八月，20 名示威者佔領島上唯一機場──馬塔維里國際機場，癱瘓旅客的主要交通樞紐。智利國家航空（LAN）是唯一於該島營運航線的公司，航線亦只有往來大溪地及聖地亞哥。機場最初是美軍軍用機場，亦是美國太空總署太空穿梭機後備降落點之一；1984 年擴建跑道，允許寬體客機升降。

小資訊

延伸閱讀

　　Collapse: How Societies Choose to Fail or Succeed (Jared Mason Diamond/ New York: Viking Press/ 2005)
　　Linguistic Purism in Rapa Nui Political Discourse,Consequences of contact (Miki Makihara /Oxford; New York: Oxford University Press/ 2007)

時代　歷史重構
地域　美國
製作　美國／2009／105分鐘
導演　Shawn Levy
編劇　Robert Ben Garant/ Thomas Lennon
演員　Ben Stiller/ Owen Wilson/ Amy Adams/ Robin Williams

博物館驚魂夜2

Night at the Museum:
Battle of the Smithsonian

翻生侏羅館2

博物館驚魂夜2與美國史

　　《博物館驚魂夜》（*Night at the Museum*）第一集的眾多歷史角色，都巧妙地和美國擴張史息息相關。電影續集加入了不少新角色，作風依然貫徹始終，無論是來自國外的拿破崙（Napoleon Bonaparte）還是本土黑幫大亨卡彭（Al Capone）等「邪惡軸心」、科學家愛因斯坦（Albert Einstein）還是女飛行冒險家艾爾哈特（Amelia Earhart）等「進步力量」，都繼續和當代美國人的世界觀和價值觀扣在一起，以下將會分別介紹。事實上，「美國精神」一直由不同元素構成，既有冒險浪漫的一面，也有保守因循的元素，還有隨便借用、吸納外來文化的傳統，這都是這娛樂電影能反映的。例如把愛因斯坦化成公仔頭，出現在一眾美國科學英雄旁邊，有效把他的外來性大幅降低：其實他的德國源頭，並未讓公眾認為他在生時完全融入美國。其他種種鋪排，同樣值得閱讀。

女機師

　　《博物館驚魂夜2》最教觀眾印象深刻的新角色，首推女飛機師艾爾哈特。她在外地知名度並不高，但在美國本土具有特別象徵意義。在20世紀初年，她被評為最具才華的女冒險家，創建了全球首個女飛行家組織「909協會」，屢破世界飛行紀錄，並成為第一位飛越大西洋的女性，成為美國家傳戶曉的女英雄，最終在1937年因為挑戰新航線神祕失蹤，造就了她的不死傳奇。當時飛機師被視為創造奇跡的人，象徵人類對不可能的克服；而艾爾哈特身為女性，又自然成了日後婦解運動的先驅。她的劃時代意義，好比歐巴馬（Barack Obama）當選美國總統和太空人上火星的結合，因此在電影不但沒有被醜化，反而被完全予以浪漫化處理，和整齣電影的胡鬧主軸其實格格不入。

艾爾哈特（1897-1937）

　　全球第一位飛越大西洋的女乘客，也是第一位飛越大西洋的女機師，有「空中女王」之稱。除了飛行生涯受人注目外，其出版物、印有她肖像的香煙、行李箱及其設計的女裝都深受歡迎，但她於 1937 年嘗試環球飛行時失蹤。

黑人飛行員

　　除了女飛機師艾爾哈特有近似歐巴馬的意義，同時也有另一批「塔斯克基飛行員」（Tuskegee Airman）出場，他們的角色同樣教人

想起黑人總統。塔斯克基的出道年期略後於艾爾哈特，成型於二戰期間的1941年初，當時美國軍方成立首支由黑人組成的飛行護衛隊「第99戰鬥機中隊」，以準備將要到來的戰爭，儘管其時尚未發生偷襲珍珠港事件。由於這批機師在阿拉巴馬州的塔斯克基受訓，黑人機師就以此命名，後來屢立戰功。在美國史而言，他們打破了飛行作為白人男性菁英階層的專利，證明了黑人同樣可以駕馭複雜而且需要快速反應的工作，是廢除種族隔離和民權運動的偶像。電影安排他們和女飛機師跨時代對話，是美國民權運動今天開花結果的最佳宣傳。

塔斯克基飛行員

第一支全由黑人飛行員所組成的部隊，前身是一個黑人實驗單位，以驗證黑人不適合複雜且需要快速應變的工作，但一群在陸軍航空隊的嚴格篩選中脫穎而出的黑人大學生，經過訓練後，於二戰中取得驕人成績，結果擴編成 332 大隊，成為美軍一支傳奇的部隊。

卡斯特將軍

《博物館驚魂夜》第一集有美國牛仔英雄出現，第二集則加入了南北戰爭時期的卡斯特將軍（George Custer）。南北戰爭是美國英雄和梟雄輩出的時代，好比中國的三國、日本的戰國，卡斯特名聲雖然不及後來當上總統的格蘭特將軍（Ulysses Grant）、被視為戰神的南軍總帥李將軍（Robert Edward Lee），但也是美國人熟悉的偶像。他以最後一名成績畢業於美國軍事學院，讀書奇差，作戰時卻往往憑直覺出奇制勝，南北戰爭後繼續出力及與印第安人作戰，是美國西漸

擴張運動的代表性愛國人物。1876年，他被印第安部落擊殺，對手瘋馬酋長（Crazy Horse）成了印第安英雄和另一個美國傳奇。近年史家多認為卡斯特只是一個僅靠運氣的牛仔型將軍，既不懂戰術、又不懂戰略，卻代表了眾多美國人的粗線條作風，其中一個就是前總統喬治‧布希（George W. Bush）。

卡斯特將軍（1839-1876）

曾率領第七騎兵團參與美國南北戰爭，以五百騎兵殲滅一支南軍騎兵旅，俘虜官兵約七百人；後於 1876 年參與北美印第安戰爭時，遭到約三千名印第安戰士伏擊，陣亡。

惡搞拿破崙

《博物館驚魂夜2》有一支有趣的「邪惡軸心」，領袖是虛構的頭號反派古埃及法老，成員包括法國皇帝拿破崙、沙皇伊凡四世（Ivan IV Vasilyevich）和美國黑幫頭子卡彭，反而上集的大惡人匈奴王阿提拉（Attila）因為成了主角的朋友，卻加入了「正義」一方。其實對美國而言，拿破崙不但不邪惡，反而還軟弱得有趣：正是這位法皇主持著名的「路易斯安那收購」，以極低價向美國政府出售面積相等於數個法國的北美領土，美國國土在1803年才得以擴大一倍。這片土地原屬西班牙，後來西班牙在歐洲戰敗，被迫在1800年把它割讓予法國，拿破崙卻認為法軍一定守不住，為免與英國兩面作戰，乾脆把它半賣半送予美國。把這位美國恩人列入邪惡軸心，可謂出乎意

外，似乎就是為了惡搞當代法國而已。

路易斯安那收購

　　美國在得知 1800 年法國因為與西班牙簽定《聖伊爾德豐索密約》而取得路易斯安那的主權後，擔心失去使用紐奧良的權力，便於 1803 年以大約每英畝三美分向法國購買超過二百萬平方公里的土地（即今日美國國土的 22.3%），簽下《路易斯安那購地條約》。

恐怖伊凡

　　《博物館驚魂夜2》邪惡軸心的另一成員沙皇伊凡四世，雖然生活於美國立國前的十六世紀，卻同樣對當代美國有象徵意義。這位沙皇是俄羅斯民族主義崇拜的頭號英雄之一，正是他統一了俄羅斯各部，成為首任沙皇，更定下不斷開疆拓土的國策。他有雄才大略君王的共同特色：博學、有眼光，但猜疑殘暴，瘋狂鎮壓異己之餘，甚至曾親手以手杖打死太子，因而被稱為「恐怖伊凡」（香港譯作「雷帝」）。冷戰期間，美國海軍創造了一個軍事術語「瘋狂伊凡」，用以形容蘇聯潛艦在潛航時突然急速拐彎以防跟蹤的策略，這也是電影《獵殺紅色十月》（The Hunt for Red October）的橋段。此外，美國人經常稱呼俄國人為「伊凡」，也是拜這位恐怖伊凡所賜。由此可見，美國經常通過形象化伊凡四世的恐怖，來代入對當代蘇俄的想像。

伊凡四世（1530-1584）

　　俄國第一位沙皇，母親是蒙古金帳汗國大汗的後裔。伊凡四世執政後，對內建立重臣會議、強化中央集權、改革軍事指揮體系，實行獨裁統治，對外不斷擴張，使許多北高加索民族歸順，同時吞併了西伯利亞。

卡彭

　　邪惡軸心的最後成員是本土出品的芝加哥黑幫教父卡彭（Al Capone），他在20世紀初有「地下市長」之稱。此人靠賭博、娼妓與私酒起家，經常以賄賂和暗殺對付政府，更成立了一個專門搜集情報、進行間諜和反間諜行動的「G2小組」，成員由酒吧侍應、旅館服務員、飯店護衛、計程車司機、擦鞋從業員、乞丐等組成，堪稱是黑幫企業化的先驅。他的迅速坐大，和當時美國實行「禁酒令」，導致私酒盛行息息相關。與此同時，卡彭卻也是美國夢的代言人：他出身寒微而且教育程度不高，但憑著過人奮鬥而成為富豪，又在經濟大蕭條期間接濟窮人，自言熱愛家庭和傳統價值、關懷患有先天性梅毒的兒子云云。最後，他被捕是因為逃漏稅，出獄後生活潦倒，不少美國人其實偷偷懷念他。

卡彭（1899-1947）

　　綽號「疤面」，是 1920 年代芝加哥市內的黑幫控制者。卡彭因 1920 年代美國頒布的「禁酒令」中，在私酒、賭博和娼妓業的發展中取得巨大盈利，同時亦會火拚並行賄政客、警界與司法界。有人視他的犯罪乃「扶弱濟貧」，加上他的智慧犯罪，至今仍被視為另類的美國夢代表。

美國禁酒令

　　又稱禁酒時期（Prohibition Era），指美國 1920-1933 年間推行的全國性禁酒。此命令的根據是 1920 年生效的美國憲法第十八修正案（禁止釀造、出售或運送作為飲料之致醉酒類），而在 1933 年美國憲法第二十一條修正案（廢止第十八條修正案）通過生效後廢止。

埃及法老

　　《博物館驚魂夜2》邪惡軸心的領袖是一名埃及法老，也就是上集埃及木乃伊的哥哥。和其他人物不同，這位「卡曼拉」法老並非真實歷史人物，而是虛構的創造。不過在古埃及史，倒有一位法老足以擔任侏羅館邪惡領袖角色，他名叫阿肯納頓（Akhenaten）。此人野心勃勃，希望創立新的一元宗教，廢除埃及傳統諸神信仰，要全體人民相信最崇高的太陽神，死後被繼任人在祭司慫恿下妖魔化。由於這行動廢多神、獨尊一主，在宗教改革史上，阿肯納頓成了重要人物，也極富爭議。最驚人的是，這位阿肯納頓法老的樣貌，據出土石像可

見，居然和著名歌星貓王（Elvis Presley）一模一樣，有人說貓王作為新偶像，就是埃及這位舊偶像的輪迴轉世。假如電影開宗明義以他率領邪惡軸心，似乎更有戲味。

阿肯納頓

古埃及第十八任王朝法老，甫上任，他便推行了宗教改革，引入對太陽神阿頓的崇拜，宣布阿頓是唯一的神，使法老成為人民與神交流的唯一的中介，以打擊祭司階層。

林肯性史

《博物館驚魂夜2》最出風頭的歷史人物，自然是巨型林肯（Abraham Lincoln）像。他從林肯紀念館走出來，嚇走古埃及法老王施咒釋放出來的一堆怪物，相當有喜劇感，也符合林肯在美國歷史的高大形象。不過值得注意的並非什麼高大，而是林肯像對主角和女機師之戀的一番話，因為美國人都知道，林肯的性取向從來是一個有趣的歷史課題，要他公開談男女關係羅曼史，其實十分破例。雖然林肯有正式妻子，而且有四個兒子，但是一直有歷史學家考證說他對男性十分熱情、對包括妻子在內的女性卻頗為冷淡，更有和不少男性共枕的紀錄（雖然那時代共枕不一定有其他意思）。巧合地，在林肯之前的美國總統布坎南（James Buchanan）是美國史上唯一一位單身總統，他有一位政壇男性密友，被稱為「第一夫人」（參見《自由大道》）。

活起來的羅丹沉思者

　　最教人意想不到的《博物館驚魂夜2》角色，大概是連著名雕塑「沉思者」也被賦予生命，還在與其他女雕像調情。沉思者是法國藝術大師羅丹（Auguste Rodin）的名作，原來是其「地獄之門」雕塑群組的一部分輾轉獨立出來。主角的沉思內容既包括人類的苦難，也包括人生的無奈，就像看著地獄的人而不忍心下判斷。羅丹刻意把雕塑的肌肉弄得繃緊，來表達沉思者的情緒和嚴肅，暗示沉思需要的運動細胞並不比走動少，這是哲理性的鋪排，並非單純賣弄雕刻技巧。但不少觀眾不了解雕塑的背景，就不明白「沉思」和「肌肉」如何協調，因為在現實世界，沉思者往往被拿來與電車男相提並論。這份對沉思者的不解，終於被電影惡搞出來，雖然是胡鬧，但卻得到觀眾共鳴，堪稱神來之筆。

小資訊

延伸影劇

 Al Capone-Father of the Chicago Mob（YouTube ／ 2012）

 《博物館驚魂夜》（*Night at the Museum*）（美國／ 2006）

 The Real Wild West 1/6-General George Custer [1839-1876]（YouTube ／ 2013）

延伸閱讀

 Akhenaten: Egypt's False Prophet (CN Reebes/ New York: Thames & Hudson/ 2001)

 The Importance of Amelia Earhart (Eileen Morey/ San Diego, California: Lucent Books/ 1995)

 Ivan the Terrible (Robert Payne and Nikita Romano/ New York: Crowell/ 1975)

博物館驚魂夜3

Night at the Museum: Secret of the Tomb

時代	歷史重構
地域	英國
製作	美國／2014／98分鐘
導演	Shawn Levy
編劇	David Guion/ Michael Handelman
演員	Ben Stiller/ Owen Wilson/ Robin Williams

翻生侏羅館3

《博物館驚魂夜3》：不為注視的大翻案

　　《博物館驚魂夜3》已是該系列的第三部，觀眾大多把它當作純粹娛樂片，對博物館內的歷史人物不大當真。其實，那些人物在電影的設定有不少神來之筆，無論是刻意還是巧合，我們都能發現那些因神奇魔力而「翻生」（編按：復活、活過來）的古人，都在「新生命」彌補了一些人生的遺憾。

　　老羅斯福總統（Theodore Roosevelt, Jr.）的婚姻最被觀眾津津樂道的，大概是老羅斯福總統和印第安原住民薩卡加維亞（Sacagawea）這兩個蠟像的「戀情」，而這正是兩人生平所欠缺的。老羅斯福被譽為美國史上其中一位最偉大總統，對內建立公平交易法，終止國內大企業壟斷，完善自由市場制度，對外則通過調停日俄戰爭，成為第一位諾貝爾和平獎的美國得主，同時確立「胡蘿蔔＋大棒」政策，興建巴拿馬運河，主張美國邁向全球霸權之路，都為包括小布希在內的後人津津樂道。

不過，老羅斯福在婚姻和家庭所經歷的遺憾，則相對沒有太多人注意。1880年，老羅斯福跟一位銀行家的女兒愛麗絲結婚，但婚後僅四年，愛麗絲就在產女兩天後病逝；與此同時，老羅斯福的母親巧合地在相隔數小時內亦先後去逝。遭遇雙重打擊的老羅斯福當時辭掉手頭工作，獨自前往達科他州打理牧場，兩年後才回到紐約重新從政，跟青梅竹馬的伊迪絲再婚，但對第一任妻子的懷戀終生不變。

薩卡加維亞的坎坷情路

　　薩卡加維亞名義上則是印第安裔的原住民「探險家」，但其實不過一名俘虜，更談不上有發自內心的感情生活。她生於1787年，是印第安肖肖尼族（Shoshone）酋長的女兒，十二歲時，被另一部落的人捉走，賣予法裔加拿大皮草商人夏博諾（Toussaint Charbonneau）為妻。當時美國總統傑佛遜（Thomas Jefferson）派探險隊向西部探索，夏博諾受僱為團隊翻譯，薩卡加維亞也有隨隊，並以其印第安人身分令當地人減少戒心，曾化解團隊跟肖肖尼等部的衝突。為肯定其貢獻和安撫印第安人，美國在2000年推出印有薩卡加維亞的硬幣。

　　可以想像的是，無論白人怎樣浪漫化，薩卡加維亞的婚姻都不完滿。史載她曾遭那位丈夫虐打，團隊在1806年完成任務後，夏博諾得到503美金和320英畝土地作回報，但為團隊作出不少貢獻的薩卡加維亞沒有得到一分一毫。薩卡加維亞二十五歲時，為夏博諾誕下第二個女兒，產後不久去世，死因不明，究竟是像老羅斯福第一任妻子那樣死於產子，還是自然病死、或有其他人為原因，殊難定論。一個像老羅斯福這樣的情人，讓二人可以自由戀愛，自能大大減低她的悲劇性。

匈奴王阿提拉與羅馬帝國的仇恨

　　《博物館驚魂夜3》另一有趣情節是，以袖珍人像形態「翻生」的羅馬帝國開國皇帝屋大維（Octavius），經常躲在「老朋友」匈奴王阿提拉的帽子當中。然而屋大維和阿提拉雖然不是同一時空的歷史人物，但匈奴和羅馬帝國本是冤家，殺戮甚慘，卻在電影中化解了世仇。

　　阿提拉外號「上帝之鞭」（Scourge of God），在西方史書一直是殘暴的象徵。他幼時被送往西羅馬當質子，在羅馬官廷長大，學習羅馬人的文化，亦因此對羅馬的軍事戰略相當了解。432年，阿提拉與兄長布列達繼承伯父成統領的匈奴各部落，共治國家，十年後向東羅馬進攻，包圍君士坦丁堡，迫使東羅馬簽下割地賠款的停火協議。後來阿提拉殺死布列達，獨攬匈奴統治權，再發兵西羅馬，一度迫使西羅馬皇逃離首都拉文納，最終礙於匈奴部隊爆發瘟疫，加上時任教宗利奧一世（Pope Leo I）出面議和，才被迫撤兵。匈奴人雖然沒有消滅西羅馬，但也重挫後者國力，所到之處血流成河。究竟應否視阿提拉為西方文明祖先之一，一直是歷史上的爭議題目：一方面，他代表了來自東方的橫蠻，理應被視為「非正統」政權；但另一方面，今天西歐各國的祖先卻都是後來征服羅馬帝國的蠻族，文明程度甚還可能及不上匈奴。羅馬皇和匈奴王成為「密友」，就把這段歷史公案輕輕帶過了。

蘭斯洛特爵士重拾兄弟情

　　以上人物在前兩部電影都有出現，圓桌武士的蘭斯洛特爵士（Sir Lancelot du Lac）卻是第三集新出現。在電影中，他誤以為具神奇魔法令博物館館藏「翻生」的石碑為圓桌武士要尋找的「聖杯」，險些令所有翻生蠟像「喪命」，並看不起主角，卻與主角的兒子建立了兄弟情誼。這一點，也是巧妙的翻案。

圓桌武士

　　亞瑟王是英格蘭傳說中的國王，手下有一班善戰的圓桌武士。他們在羅馬羅國分裂後，統一不列顛，而亞瑟王也順理成章地坐上王位。但也有學者認為亞瑟王只是傳說，歷史上沒有這個人。加上，亞瑟王的故事中有神仙和神話生物出現，令亞瑟王的背景更為神祕。

　　其實，歷史是否真有蘭斯洛特爵士此人，還未有證據證實，一般史家都傾向認為亞瑟王（King Arthur）、蘭斯洛特爵士等，只是傳說中的虛構人物。無論如何，根據民間傳說，蘭斯洛特是亞瑟王的其中一位圓桌武士，也幾乎是最著名的一人，深得亞瑟王信任，但英雄難過美人關，跟亞瑟的王后關妮薇（Guinevere）發展了姦情，最終造成圓桌騎士分裂。姦情被揭發後，蘭斯洛特與王后逃到法蘭西，亞瑟王出兵追到那裡，卻被外甥莫德雷德奪權，亞瑟王返回英倫平亂，在戰爭中身亡，王后為此贖罪出家為修女，蘭斯洛特亦過著隱居生活。因此，蘭斯洛特一直背負「勾義嫂」（編按：男人勾引友人的妻

子）、「重色輕友」等罪名，也沒有人再當他是兄弟，直到21世紀才找回一個小兄弟，不得不算是一種平反。對熟悉西方歷史的朋友而言，這電影還有不少心思，例如埃及法老父子的感情和歷史的對照等，都頗具心思。

小 資 訊

延伸影劇

　　《第一武士》（*First Knight*）（美國 / 1995）

時代　江戶時代
地域　日本
製作　日本／2014／129分鐘
導演　小泉堯史
編劇　小泉堯史／古田求
演員　役所広司／岡田准一

蟬之記

A Samurai Chronicle

蜩之記

《蟬之記》：
日本「武士道」必然產生軍國主義嗎？

　　電影《蟬之記》改編自日本小說家葉室麟2012年的連載小說《秋蜩》，由被譽為「黑澤明弟子」的小泉堯史，聯同小栗康平執導，2014年在日本及歐美上映。雖然在大中華地區未見推介，卻是適合華人閱讀的佳作。

　　電影講述江戶時代末年，年輕武士檀野庄三郎奉命監視成名武士戶田秋谷。戶田秋谷在七年前被控與藩主的妃子通姦，依法判切腹謝罪，唯戶田文武雙全，藩主不忍將之處死，遂將其下放民間幽禁，命他以十年時間編寫藩史，名為《蟬之記》，並定下十年後完成切腹之約。庄三郎監視戶田期間，驚訝於戶田對死亡處之泰然，積極埋首履行前朝大名的指令編寫藩史，處處展現仁義磊落的風範。他深信戶田不像與藩主妃通姦那種人，漸漸與戶田培養出師徒之情，決意就七年前的案件進行調查，發現原來當年藩中野心家與商人祕密結盟，藩

主的婚姻、兒子的繼位都充滿政治計算，也涉及官員定下濫加重稅、向商人輸送利益之類的條約。戶田為保藩國名聲，才決定堅守祕密，坦然赴死。

武士道必然導致軍國主義？

故事背景雖是江戶時代，但和今日日本，卻不無指涉。武士道可算源於江戶時代的社會「維穩」策略，因為在戰國時代，武士實質為各大軍閥的僱傭兵，崇尚個人榮耀與實力，因此出現足利尊氏、明智光秀一類以下犯上的所謂著名「逆賊」。德川家康統一日本，並建立德川幕藩體制後，幕府開始針對武士階級的重大政治影響力，制定一系列武家法規，包括忠君、克己等，以為武士階層的倫常，形成「武士道」。

武士道精神後來被一些評論認為是二戰時日本「軍國主義」興盛，以及出現「神風特攻隊」一類同歸於盡以完成任務的戰略的基礎。但在明治時代實行士農工商四民平等、廢刀令、戶籍法等政令之下，武士的地位其實已被削弱，武士階級也被廢除。明治維新後的新政府主要官職，雖然由出身武士階級的政客主導，被認為是形成「軍國主義」的勇武思想基礎，而且在「軍國主義」興盛時期，武士重新被提倡，並以絕對效忠天皇的武裝力量的姿態出現……但那種演繹，雖然是華人最熟悉的版本，卻絕非日本文化的全部。

某程度上，《蟬之記》的戶田秋谷所代表的，確是絕對忠君，以藩主、藩國名聲為首要考慮，不惜忍辱負重的武士道，但那和產生軍國主義的效果，卻恰恰相反。《蟬之記》中，庄三郎查明了七年前的冤案，為戶田恢復了清白，戶田本來可以有切腹以外的選擇，唯他

一心赴死。日本國際政治家新渡戶稻造在1899年以英文發表《武士道——日本人的精神》（*Bushido: The Soul of Japan*）一書，解釋武士的核心理念在於「責任」，包括背負和徹底完成責任；而死亡、切腹等，僅是完成責任的手段之一。武士在責任未完成之前，絕不會輕言切腹謝罪，因為通過死亡，也不能掩蓋責任未了的事實和罪咎。日本人質在「伊斯蘭國」（The Islamic State, IS）被斬首，日本主流輿論反而認為他連累國家、麻煩到國家是不識大體，他的家人也含淚向國民道歉，這些都隱隱流露了戶田的精神，因為對不少日本人而言，人質到伊斯蘭國，本來就是「不負責任」的行為。

伊斯蘭國的日本人質

47 歲的日本記者後藤健二於 2014 年 10 月，前往「伊斯蘭國」控制地區域科巴尼後失去聯絡。「伊斯蘭國」在網上發佈人質片段，要求日本政府交 2 億美元贖金及與約旦交換死囚換取後藤健二。2015 年 1 月 31 日「伊斯蘭國」發佈後藤健二被斬首片段。

「武道」vs.「士道」

電影動人之處也在於通過戶田這個角色，對武士和平民階級差異的反思。江戶時代初，社會奉行階級差異，並堅信這種差異源於先天，分成上層（包括天子、諸侯、卿大夫、士）、下層（士、農、工、商）和賤民（穢多、非人）三個階級；這種階級制度，直到明治維新後奉行「一君萬民」的理念下，才逐漸被打破。因此，作為江戶武士的戶田，身分尊貴，即使被下放民間幽禁，要放下身段與農民交

流，日常手執的也不再是武士刀，而是犁耙等耕作工具，其實是一種進步且另類的武士道實踐。今日日本雖然已沒有多少武士道精神，但社會還是存在頗為穩定的結構，父權在企業影響極大，日本觀眾必然深有共鳴。

　　不過最值得思考的還是，《蟬之記》的武士行的更多是「士道」，而不是「武士道」。關於「士道」，在另一部由佐藤純彌執道的日本電影《世紀戰艦大和號》有提及過：武士道是視死如歸的精神，以死來捍衛道義的決心；士道卻是為理念苟活的勇氣，為了捍衛道義無論如何都要活下去的決心。據臺灣的日本研究權威、臺灣日本研究學會創會理士長陳水逢教授在《日本文明開化史略》一書中描述，「武士道，是武道和士道的結合，武道即是武人之所謂德，士道即是儒家之所謂德，把儒家德目妥當地運用到武人的生活中」。基於社會階級差別的先天信仰和世襲系統，生於武人家族注定為武士，「武道」亦可謂先天的德目；相對之下，「士道」則是後天的培養。中國儒學在明朝，即日本江戶時代傳到日本，成為德川幕府的「官學」，各藩的好學武士也開始聘請僧侶到領地講學，較著名者，包括原為相國寺禪僧，後來棄佛歸儒，成為江戶時代最早提倡朱子學的藤原惺窩。日本戰後委曲求全，軍國主義幾乎瞬間煙消雲散，正是基於無論如何都要活下去、而且活得有尊嚴的決心，否則早就戰至最後一人。今天雖然有零星右翼要復興軍國主義，但理解了上述背景，當明白絕不可能。

日本「官商勾結」古今

　　最後，《蟬之記》牽涉藩主商人祕密結盟這條插曲支節，也充

滿現實隱喻。德川時期的日本雖然推行鎖國政策，但在日本國內的藩國制度，形成了日本內部一種資本主義邏輯的實驗。《現代日本經濟》雜誌曾刊文，分析江戶時代米澤藩藩主上杉鷹山的藩國經濟施政，例如通過「大節儉」政策振興經濟，強調「勞動即忠誠」理念鼓勵武士參與生產，同時主動降低自己的藩主年俸。上杉改革中強調藩國利益及藩國對幕府貢獻，在上述雜誌文中，被形容為一種藩作為「機能集團共同體」理念，影響後來現代的日本公司經營和生產理念。

　　不過，這種藩國與幕府的經濟關係，也成為19世紀日本四大商社財閥割據的背景。四大商社包括三井、住友、三菱、安田，商社權力集中在個人身上，並獲日本政府保護，壟斷一些政府特許行業。例如三井創辦人三井高利，為江戶幕府提供金融匯兌服務，成為幕府御用商人致富；三菱在明治時代得政府保護，壟斷日本海運業，也不斷設立子公司涉足採礦、鐵路運輸等行業。在合法的「官商勾結」之下，財閥逐步擴大經濟和政治影響力。雖然二戰後，日本推出政策強制財閥解散，但例如三菱財閥，就以交叉持股的形式，成立三菱集團繼續經營，繼續主導日本經濟至今。日本的政治獻金問題無日無之，某程度也基於這種從江戶時代遺傳下來的財閥經濟環境，否則《蟬之記》中這段插曲沒有了現實意義，其實是頗為突兀的。

林
肯
Lincoln

時代	1865
地域	美國
製作	美國／2012／150分鐘
導演	Steven Spielberg
編劇	Tony Kushner
演員	Daniel Day-Lewis/ Sally Field/ Joseph Gordon-Levitt/ Tommy Lee Jones

造神

　　電影《林肯》四平八穩，塑造了一個和歷史形象相符的美國偉人，也對美國民主制度有宣傳效用。對美國人而言，林肯是最偉大的美國總統之一，甚至經常在不同的「美國總統排行榜」名列第一，正如電影結局所言，已變成了一尊神祇。但究竟一個人在歷史進程上，能扮演多大作用？這問題放在林肯身上，卻最有意思。當我們觀察電影和真實歷史的距離，不難發現雖然林肯的身影無疑十分高大，但結構性原因，始終才是推進歷史進程的主軸。

憲法第13修正案早晚通過

　　首先，《林肯》的一切懸念，在於美國憲法第13修正案能否通過。因為林肯認為他的解放黑奴宣言有可能是「非法」的，若在內戰結束前不修憲，戰後奴隸制度就可能打回原形。有趣的是，電影表示

劇情是由林肯傳記《無敵》（*Team of Rivals*）改編，這本數百頁厚的書與劇情相關的頁數不超過十頁，而且提及第13修正案時，已開宗明義透露，其實林肯所屬的共和黨已在新一屆國會佔三分之二的多數，數個月後通過修正案肯定沒有問題，只是若趕在新一屆前通過，能證明有「跨黨派支持」而已；但電影同時又明確告訴我們，通過修正案的過程，恰恰反映修正案確是沒有真正的跨黨派支持，通過修正案的其中一個副作用，卻是提高了林肯個人的威望。事實上，在內戰後期，不少黑奴無論有沒有被解放，都已採取不合作運動，黑奴作為一個「制度」已幾乎不可能回復，通過修正案固然很好，但並不是歷史的轉折。

若說在1865年通過憲法第13修正案的重要性被誇大，林肯被視為最偉大的貢獻：在1862年簽署《解放奴隸奴隸宣言》（*The Emancipation Proclamation*），理論上，自然應該算是歷史的轉折。但在美國史學界，一直有一派學者認為林肯的角色也是被過份高估，因為他是在「廢奴運動」漸成氣候後，才加入相關訴求在政綱，同時依然保持與黑人的距離，早期甚至曾提出把黑奴遣返非洲以解決黑奴「問題」；這派學者相信到了十八世紀中期，通過黑人自行組織的抗爭，美國奴隸制度已日薄西山，那才是解放黑奴成功的關鍵。筆者在美國讀書時，任教美國政治學的恰巧是一位非洲裔美國人，她採取的史觀基本上就是這一脈。但電影《林肯》卻沒有任何重要的黑人角色，讓林肯承擔了救世者的天職，在講求政治正確的今日美國，無疑顯得過份「保守」。

解放奴隸宣言

　　林肯在1862年9月22日發表的文件，內容提及要廢除叛變南方邦聯的奴隸制度。宣言令很多在南方的奴隸願意加入北方的美國聯邦。大量原本在莊園工作的工人逃到北方參軍，不但為北方軍隊帶來新血，也令南方突然失去勞動人口。宣言也因此是北方勝出南北戰爭的原因之一。然而，宣言的適用範圍只是在南方的州分，因此也有人指宣言無加解決北方的奴隸制度。

林肯的賄賂與語言偽術：繼任人被彈劾的啟示

　　對華人觀眾而言，電影傳遞了一個頗具誤導成分的訊息，令觀眾認為林肯通過「語言偽術」和賄賂讓憲法修正案通過，也是偉大總統「圓通」的體現，從而肯定了政客必須在必要時鑽空子。事實上，林肯的類似行為是足以有嚴重後果的，假如他沒有被暗殺，而繼續在分裂中的美國做這類行為，說不定還可能被彈劾。他的接任人約翰遜總統（Andrew Johnson）因為解決不了黨內不同派系和兩黨之間的矛盾，而又以總統職權進行外間認為可疑的人事安排，成了首名被美國國會彈劾的總統，最終僅以一票之差，達不到參議院三分之二票數要求才沒有成功；而他在爭取支持票時，據對手所言，也使用了類似林肯用來作「賄賂式拉票」的中介人。考慮到當時的政治形勢，林肯是否必須使用類似方法、以此通過的法案是否真的那樣關鍵，其實一直被爭論不休，並非如電影講述那樣黑白分明。

約翰遜總統

　　於林肯遇刺後繼任為美國第 17 任總統的約翰遜（1808-1875），是少數深得林肯信任的南方人。約翰遜原本為林肯的副總統，在後者遇刺後繼位為總統。他在主張以較寬鬆的態度處理戰後的南方州分，因此跟議會內的激進派對立。在總統任期屆滿後，他被選為參議員，卻在獲選後幾個月逝世。

美國總統彈劾

　　美國史上曾經出現過三位被彈劾的總統，分別為第 17 任總統約翰遜（1865-1869年在位）、第 42 任總統柯林頓（Bill Clinton，1993-2001 年在位），以及第 45 任總統川普（Donald Trump，2017 年就任），三次彈劾案都沒有通過參議院審核。也就是說，雖然有過三次彈劾總統的提案，但美國目前還沒有任何一任總統因為被國會彈劾而下臺。

　　這樣說，並非認為林肯不夠偉大；事實上，論個人素質、論在位時候的政績，林肯都在美國總統中首屈一指。但他是否關鍵性的改變了美國歷史進程，卻是另一回事：我們比較容易說威爾遜總統（Thomas Wilson）的自由主義傾向部分改變了世界，或小羅斯福總統（Franklin Delano Roosevelt, FDR）對抗大蕭條的新政徹底扭轉了美國對福利社會的觀念，但南北戰爭的開始與結局、黑奴作為制度在美國的存在，始終屬於更大的歷史巨輪。林肯今天化身為代表種族平等、法治精神的美國諸神之一，自然是加工後的產品。

美國南北戰爭

1. 1961 年 4 月，美國南部州分因林肯成為總統而宣佈成立南方邦聯。
2. 林肯決定出兵平亂。北方在人口和物資上佔優勢，而南方則有經驗較豐富的將士。
3. 1862 年 9 月 17 日，兩軍在安提坦溪（Antietam Creek）交戰。雖然雙方都傷亡慘重，但這戰事是整場南北戰爭的轉捩點。自此後，本來支持南方的英國和法國再沒有為南方提供物資。
4. 1863 年 1 月 1 日，林肯發表《解放奴隸宣言》，解放所有南方的黑奴，並招募南方黑人加入北方軍隊。
5. 1865 年 4 月，北方在戰爭中獲勝。同年底，幾乎所有南部州分都廢除奴隸制。
6. 然而，黑人在美國的待遇一直未得到真正改善，直到馬丁 · 路德 · 金恩在約一百年後出現。

小 資 訊

延伸影劇

〈南北戰爭真相（林肯真肯解放黑奴嗎？）〉（李敖／Youtue ／ 2009）

《古今風雲人物：林肯（一）：身世考究》（張偉國、曾卓然／香港電臺／ 2012 年 5 月 5 日）

〈《林肯》對人物原型有美化〉（葉匡政／鳳凰視頻／ 2013 年 2 月 26 日）

延伸閱讀

Team of Rivals: The Political Genius of Abraham Lincoln (Doris Kearns Goodwin/ New York: Simon & Schuster/ 2005)

〈《林肯》：亞伯拉罕護憲記〉（賓根木匠／《中國新聞週刊》2013 年第 7 期／擷取自《十分鐘，年華老去》網站，http://i.mtime.com/t193244/blog/7570254/）

Lucía

露
西
婭

時代	1890–1960年代
地域	古巴
製作	古巴／1968／160分鐘
導演	Humberto Solás
編劇	Julio García Espinosa/ Nelson Rodríguez
演員	Raquel Revuelta/ Eslinda Núñez/ Adela Legrá/ Adolfo Llauradó

露
西
婭

《露西婭》與古巴的大國陰影

　　《露西婭》三部曲是以古巴為背景的史詩式電影。表面上，主軸是三個不同年代的「露西婭」的愛情故事，真正反映的，卻是古巴人百年來如何在不同外來勢力影響下自求出路的歷程。

　　電影第一部曲的背景是1895年，古巴人在流亡美國的馬蒂（Jose Marti）帶領下爆發反殖民起義，挑戰當時的殖民宗主國西班牙。結果起義被鎮壓，大批古巴人被送往集中營，造成數十萬人死亡。這是典型的帝國主義暴政，但西班牙得以在幾乎所有拉美殖民地獨立後，繼續保留古巴近百年，也多少反映箇中另有乾坤：一來古巴上層社會與西班牙關係密切，二來西班牙也代表歐洲為當地人抗衡強鄰美國。這都令西班牙撤出古巴後依然保留文化上的影響。

　　第二部曲的背景是1932年，獨裁者馬查多（Gerardo Machado）統治的末年，他被1933年的群眾運動推翻。在這個階段，理論上，古巴已獲得獨立，但獨立並非源自古巴人的革命，而是1898年的美西戰

爭。西班牙戰敗後被迫放棄古巴，古巴則在美國同意下宣佈獨立。實際上，古巴已成為了美國的附庸國，而兼併古巴的計畫從未被美國右翼完全放棄。因此，無論是誰當古巴總統，都要顧及美國的利益，否則國家的下場可能和另一個西班牙在1898年放棄的殖民地波多黎各一樣。馬查多上臺初年，政績其實頗佳，一方面令美國滿意，另一方面也強調本土經濟。後來他被推翻，除了是因為自己的施政逐漸遠離群眾外，自然也有美國的角色。到了最後一任獨裁者巴蒂斯塔（Fulgencio Batista）時代，古巴的生存命脈完全依靠華府，首都紙醉金迷，貧富懸殊的情況極其嚴重，造成古巴對美國的兩極態度依然。

美西戰爭

在 1898 年 4 月 25 日到 8 月 12 日爆發的短暫戰爭。十九世紀末，美國旁邊的古巴出現一連串的反西班牙殖民政府活動。美國一直希望在加勒比海擴大勢力，因此跟西班牙開始有磨擦，又希望借古巴之事介入。後來，美國軍艦緬因號在古巴港口爆炸沉沒。兩國因此爆發戰爭，戰事同時在古巴、波多黎各和呂宋等地進行，美國勝出。戰爭歷時幾個月，令西班牙損失多個殖民地。兩國簽署的《巴黎和約》中，西班牙要放棄對古巴的管治、割讓波多黎各和關島、把呂宋賣給美國。

第三部曲背景跳躍到1960年代，卡斯楚（Fidel Castro）領導的共產革命已成功，美國勢力幾被肅清，古巴倒向以蘇聯為首的共產陣營，更在1962年發生了冷戰期間最可能引發美蘇核戰的古巴導彈危機。根據卡斯楚的理念，古巴應已邁向新生，但蘇聯的影響卻無處不在。共產主義與古巴實際情況也有一定脫離，不過是從一個附庸變成另一個附庸。而且，古巴為了維繫在共產陣營的角色，長期擔任輸出革命的先鋒，對冷戰期間的拉美和非洲內戰參與尤深。不少古巴人認

為那是完全無謂的犧牲，而且不自量力。不少被革命理想感召的青年發現古巴始終還是活在別人的陰影之下，繼而作出反彈。這正是目前古巴小心翼翼地走向改革開放的遠因。

假如《露西婭》三部曲繼續拍下去，以2020年為背景，究竟第四位露西婭會圓古巴的自主夢，還是又有新勢力左右大局？畢竟古巴曾有過各式各樣的夢：西班牙殖民者希望它成為加勒比海的巴塞隆納，馬查多說要建成美洲的世外桃源瑞士，卡斯楚則聲稱建立了整個拉美革命的燈塔。但古巴畢竟沒有委內瑞拉那樣的石油資源，也難以在全球化時代獨善其身，要在未來遊走於各大國之間，只會比從前難度更高。有趣的是，中國近年十分著重投資古巴，將其視為進入拉美的前哨陣地之一，這也是全球化的典型現象。假如第四部曲中的露西婭戀上華裔青年，無論能否開花結果，那確是古巴百年大歷史的一個終站。

古巴歷史

1. 1492 年，哥倫布發現古巴；1511 年，古巴成為西班牙殖民地。
2. 西班牙殖民者把黑人帶到古巴，以協助他們淘金。
3. 1895 年，古巴人起義反對西班牙統治。美國介入，美西戰爭在 1898 年爆發。古巴「獨立」後成為美國的附庸國。
4. 卡斯楚在 1959 年推翻親美的獨裁者巴蒂斯塔，建立共產古巴。
5. 1962 年，古巴導彈危機爆發。
6. 冷戰結束後，古巴仍然由共產黨執政。
7. 2014 年底，古巴跟美國突然宣佈重新展開雙邊關係，古巴也開始自由市場改革。

小資訊

延伸影劇

《低度開發的回憶》（*Memories of Underdevelopment*）（古巴／1968）
《古巴戀人》（日本、古巴／1969）
《古巴唐，何秋蘭，白人唱粵劇》（劉博智／YouTube／2013）

延伸閱讀

The Spanish-American War: A Compact History (Allan Keller/ New York, Hawthorn Boos/ 1969)

The Cuba Reader: History, Culture, Politics (Aviva Chomsky, Barry Carr, and Pamela Maria Smorkalo/ Durham: Duke University Press/ 2003)

The History of Cuba (Clifford L. Staten/ Westport, Conn.: Greenwood Press/ 2003)

Inside the Cuban Revolution: Fidel Castro and the Urban Underground (Julia Sweig/ Cambridge, Mass.: Harvard University Press/ 2002)

Contesting Castro: The United States and the Triumph of the Cuban Revolution (Thomas G. Paterson/ New York: Oxford University Press/ 1994)

讓子彈飛
Let the Bullets Fly

時代	1919
地域	中國
製作	中國／2010／132分鐘
導演	姜文
編劇	姜文
演員	周潤發／姜文／葛優／劉嘉玲

讓
子
彈
飛

從《讓子彈飛》發掘八國聯軍

　　時至今日，《讓子彈飛》被過份解讀已達失控地步，教人想起香港瘋祭舞臺的符號學劇場，彷彿每一句對白、每一個佈景都寓意無限，但又彷彿一切都是惡作劇。既然它與當代中國政治社會的互動被說爛，又承諾了撰文，唯有跳出中國，尋找《讓子彈飛》劇情、背景和國際社會的互動，才能不讓那些「從《讓子彈飛》發現外星人」的文章專美。華人對八國聯軍熟悉，我們就以這八國介紹。

英國：輸入鐵路與馬拉火車

　　要了解電影開場的馬拉火車必須追溯中國火車史，而這和最早打敗滿清的英國息息相關。中國第一條鐵路就是英國人修建的，首先在洋務運動開始後的1865年修建北京半公里小鐵路來玩票，然後在1876年，正史說「英帝國主義擅自修築」上海松滬鐵路。鐵路通車後，立

刻發生輾死華人意外，令原已深入民心的「火車破壞風水說」得到「佐證」，清政府立刻購回鐵路並拆毀。李鴻章急於修築北京唐胥鐵路，明白關鍵是說服慈禧，於是為她修築了一條御用小鐵路，安排被認為不會破壞風水的白馬拉車。慈禧覺得很爽，唐胥鐵路終於在1880年動工，馬拉火車則成了「英鐵路在地化」的重要過程，流傳史冊。

馬拉火車

李鴻章在唐山修建唐胥鐵路時，清政府以「機車直駛，震動東陵，且噴出黑煙，有傷禾稼」為由，下令禁止使用火車，火車頭因而被迫卸下，改用驢馬拉車。後來，於 1882 年 6 月，官員應邀試乘「龍號」火車，經過一小時完成二十英里的路程後，官員均感火車舒適可靠，火車才獲准正式行駛。

美國：臨城火車大劫案調解員

姜文把縣長在「火車」被土匪綁架的劇情設定在二十年代，自然教人想起民國史上最轟動的火車劫案臨城案。此案發生在1923年，出身世家大族的土匪孫美瑤帶著多達千人的隨眾，截劫津浦鐵路火車，把外國旅客39人、中國旅客71人俘虜為人質送上山，轟動全球。當時上海美僑要美國總統哈定（Warren Harding）直接救人，美國甚至一度考慮出兵；北洋政府則委任總統府的美籍顧問安德森（Roy Scott Anderson）為調解人，令此事在美國家喻戶曉，不久被改編為電影《Shanghai Express》。最後，孫美瑤和《讓子彈飛》的張牧之一樣成了政府官員，再被其他政府官員殺掉。

日本：介錯人與革命留日派

　　黃四郎在「鴻門宴」提到剖腹、介錯，張牧之又能說出正確的介錯方式，不但說明兩人都對日本文化有認識，更反映那時代中國和日本的緊密關係。後來提起日本就想起侵略，但民初其實親日風氣盛行，不少革命先烈、將領都曾留學日本，張牧之昔日追隨的「松坡將軍」蔡鍔就曾在日本陸軍士官學校讀書，也病逝在東京。黃、張二人均是革命黨這點已被反覆介紹，可補充的是張牧之那些沒有出國的隨從似乎也受到日式訓練，否則就是要自殺證明清白，也不會想到剖腹。

介錯

　　是和日本武士剖腹自殺有關的詞語。剖腹是日本平安時代以後廣泛流傳的自殺方法，但因為剖腹的過程太痛苦，故很多剖腹者會找來親友擔當「介錯」，把剖腹者的頭斬下來以減輕其痛苦。

法國：中法戰爭的米粉案

　　說到剖腹證明清白的「涼粉案」，已有網友談及靈感源自傳說的中法越南戰爭（1883-1885）的「米粉案」：中國廣西提督馮子材的士兵被米粉店主冤枉吃霸王粉，遂自殺以證清白。筆者曾聽說的版本則更為複雜：背景是鎮南關戰役，馮子材安排敢死隊到城內埋伏，

某成員被法軍收買打算洩密，其母發現，用這方式向馮子材告密。中法戰爭是晚清打得較出色的一場，清軍在鎮南關之役大勝，法國內閣旋即倒臺。假如傳說屬實，米粉案功勞不少。

「米粉案」

傳聞廣西提督馮子材在上思縣城駐紮期間，其手下的一個官兵被當地米粉店老闆冤枉吃霸王粉。老闆說官兵吃了一碗米粉，官兵說沒吃，最後逼得該官兵自裁。馮子材剖腹驗屍，發現裡面並無半點米粉。真相大白後，馮子材大怒，下令將這米粉店老闆斬首示眾。

中法越南戰爭

是清政府少有的勝仗之一。越南在當時為清政府的屬國，對外貿易也以中國為主。十九世紀，法國人登陸越南，並屢次希望征服越南。越南軍隊聯同地方軍「黑旗軍」負隅頑抗，雖曾小勝法國的分隊，但最後也無力抵擋法軍。為保護越南，清政府在1883年出兵。戰爭在沿海一帶爆發，法國更曾攻入臺灣的基隆。清政府其後在鎮南關一戰中大勝，才迫令法國撤軍。然而，由於當時的國際形勢不利，清政府在打勝仗之後跟法國簽下《中法會訂越南條約十款》，承認越南成為法國的保護國。

俄羅斯：「鵝城」與十月革命

根據廣為流傳的「主流」演繹，「鵝城」是影射受俄羅斯影響的中共政權，黃四郎的管治是列寧式管治，片頭的馬拉火車也被解釋為「馬列（車）」。無論這樣的分析有多牽強，姜文以往的蘇聯情結

倒是明顯的。他的舊作《陽光燦爛的日子》、《太陽照常升起》就有蘇聯歌曲配樂。把黃四郎借代為中共未免政治不正確，姜文大概也不敢，反而推翻黃四郎那場「革命」很有蘇聯十月革命的影子：列寧領導的十月革命聲稱以武力解放沙皇冬宮，全國紛紛起義；但事實上，當時冬宮根本沒有嚴格守衛，只有婦女軍和學生軍，革命者只是向冬宮打了幾發空彈，和《讓子彈飛》一樣，經過宣傳，群眾卻躁動起來。

十月革命

　　根據前蘇聯和中共官方的宣傳：晚上在阿芙樂爾巡洋艦上起義成功的士兵用炮轟擊冬宮，而且在冬宮發生了激烈的衝突。而蘇聯解體之後研究資料表明，當晚在冬宮附近並未發生武裝衝突，守衛冬宮的僅有一個婦女營和一個士官生營，在人群的衝擊之下很快就投降了。冬宮的防衛長官自己打開了冬宮大門，並把他們帶到了臨時政府部長們正在開會的地方，而阿芙樂爾巡洋艦正在大修，沒有裝彈也沒有人員，所以當時只僅僅向冬宮打了幾發空彈。

德國：漢陽槍與德意志軍售

　　《讓子彈飛》的製片表示，土匪使用的槍都刻上「漢陽造」，這自然有來頭。漢陽兵工廠是洋務運動在南方的重要成果，由張之洞督辦，漢陽槍的藍本是德國毛瑟步槍，據說辛亥革命第一槍用的就是漢陽槍，這符合了張牧之的革命黨身分；德國軍備似乎也廣為清末民初各界推崇，李鴻章訪問歐洲時，就說德國克虜伯大砲比英國的厲害得多，後來蔣介石治軍更全面以德為師。不過《讓子彈飛》的槍械似

乎還有其他，英槍、俄槍一應俱全，北京一位軍事研究者王曉雲已把一切考證，大家網上參考就是。

《讓子彈飛》洋槍

姜文在《讓子彈飛》開頭所用的是一桿恩菲爾德步槍。恩菲爾德步槍作為大英帝國曾經的主力步槍，參加過兩次世界大戰，產量累計達 1700 萬支，與當今著名的 AK47、M16 可以等量齊觀，放在上個世紀初絕對屬於新銳洋炮。黃四爺周潤發使用的則是一桿俄國造的 M1891 型莫辛納甘步槍。中國人一般稱呼其為水連珠，這種步槍在中國出現最早可以追溯到 1900 年的義和團時期，當時俄國派出二十萬大軍佔領了中國東北，中國國內外抗俄志士首次接觸到它。然後 1904 年在中國東北爆發的日俄戰爭，中國人開始大範圍接觸這種步槍，因俄軍有大量的槍支遺失在戰場上。

義大利：木魚神父與利瑪竇

縣長夫人死的一幕，姜文安排一名疑似神父出場，他最後敲了一下木魚，被稱惡搞。據說這角色原來情商歐巴馬在廣州的弟弟客串，不知何故告吹。不過木魚神父也不一定是姜文首創：出生於十六世紀教皇國（今義大利中部）、明末來華的傳教士利瑪竇（Matteo Ricci）最初自稱來自「天竺」，長期在廣州穿著佛教僧侶衣服，卻宣揚天主教教義。無論他有否敲木魚，也可見最早的傳教士沒有後來那樣教條化，令利瑪竇一派較為時人接受。義大利並非歐洲強國，但基於傳教士的歷史，在清末民初和廣州淵源頗深，例如在本片的開平碉堡附近的惠州，月前就有義大利神父興建的古建築失火；1930年廣州發生連江教案，兩名義大利神父被土匪殺死。

奧地利：莫札特是哪裡人？

　　張牧之播放了莫札特音樂〈A大調單簧管協奏曲〉（*Clarinet Concerto in A Major, K.622*），被問音樂從哪裡來，答「離我們遠著呢」。「莫札特是哪裡人」不是簡單問題，特別是20年代的中國人而言：莫札特出生在薩爾茲堡（Salzburg，今天屬奧地利），當時薩爾茲堡卻是一個獨立的大公國，屬神聖羅馬帝國版治下，究竟這些公國是否擁有完全主權，國際關係學者一直沒有定論。神聖羅馬帝國在拿破崙戰爭期間解體，奧地利帝國繼而成立，領土包涵了薩爾茲堡，後來變為奧匈帝國這雙元政體，參加八國聯軍的正是奧匈帝國。但到了《讓子彈飛》的年代，奧匈帝國又解體，莫札特唯有被當作奧地利人，這自然超出一般土匪的知識範圍了。

大公國

　　大公國的元首為大公，其權力和頭銜比不上國王，但又比一般的貴族高。大公國在自己的領土上有一定的權力，但又可同時為大國的一部分，例如現在歐洲唯一的大公國盧森堡就曾經是荷蘭王國一部分。歷史上也有不少大公國發展成國家，如莫斯科大公國、還有芬蘭等。主權國家的概念最早要到 1648 年的《西發里亞和約》（*Peace of Westphalia*）後才出現，因此很難把現代國家的定義套用在大公國之上。

八國聯軍與《讓子彈飛》

國家	電影中的情節	國家跟中國的現實關係
英國	馬拉火車	李鴻章以白馬拉車說服慈禧興建鐵路。
美國	電影開頭的火車綁架	津浦鐵路火車綁架曾令美國考慮出兵救國民。
日本	黃四郎對剖腹、介錯的認知	民初時期，中國對日本有好感，不少菁英到日本留學。
法國	「涼粉案」	清末時，中法越南戰爭的「米粉案」。
俄羅斯	民眾衝入黃四郎的大屋	俄國十月革命
德國	土匪使用「漢陽造」的槍械	清末民初時，中國推崇德國武器。
義大利	打木魚的神父	利瑪竇打扮成僧人，卻宣傳天主教。
奧地利	張牧之播放莫札特音樂	入侵中國的奧匈帝國

小資訊

延伸影劇

《*Shanghai Express*》（美國／ 1932 ）
《陽光燦爛的日子》（中國／ 1994 ）
《太陽照常升起》（中國／ 2007 ）
《大清淮軍（四）：克虜伯大炮的迷夢》（竇文濤／鳳凰視頻／ 2011 ）

延伸閱讀

《讓子彈飛引爆政治隱喻狂歡》（咼中校／《亞洲週刊》2011 年第 2 期）
《利瑪竇的記憶之宮》（史景遷／上海：遠東出版社／ 2005 年）
〈細數《讓子彈飛》裡的民國洋槍〉（王曉雲／《文史參考》2011 年第 2 期／見龍源期刊網：http://big5.xinhuanet.com/gate/big5/news.xinhuanet.com/theory/2011-01/25/c_121020398.htm）

建黨偉業
The Founding of a Party

時代	1911-1921
地域	中國
製作	中國／2011／124分鐘
導演	韓三平／黃建新
編劇	董哲／郭俊立
演員	劉燁／陳坤／張嘉譯／馮遠征

《建黨偉業》的民國翻案

　　《建黨偉業》雖然基於政治正確原則，對早期民國歷史和中共黨史有不少「藝術加工」，但與此同時，也有不少神來之筆，讓人想入非非。無論是編劇、導演有心曲線翻案，還是誤打誤撞得到戲劇效果，這些重點都必須重溫。

　　電影第一幕就出現一場兇案，死者是光復會元老陶成章，兇手是青年蔣介石，幕後指使是孫中山的親信、民國開國功臣兼黑幫頭子陳其美。但電影對這案件的來龍去脈交代不詳，而且本案對及後的劇情開展毫無關係。究竟為什麼要放進去？原來緊接的下一個高潮，就是著名的宋教仁被殺案，而根據主流教科書，宋教仁主張議會政治，袁世凱擔心權力被制衡，於是讓親信趙秉均安排另一派黑幫痛下殺手。但《建黨偉業》卻一反樣板戲常態，沒有正面完全暗示袁世凱是幕後黑手，只說宋案引發了「二次革命」戰爭。假如觀眾沒有教科書的先入為主，特別是如果觀眾是外國人，會很可能以為兩件兇案的主

謀是同一批人。其實一直有一派學者認為暗殺宋教仁的正是孫中山手下的陳其美一系，這立論近年得到愈來愈多的佐證。

事實上，近年袁世凱家族的後人特別積極翻案，並對本片發表了不少評語。不知是否因為這原因，《建黨偉業》的袁世凱形象相對立體，特別是他對日本駐華大使日置益逼他簽署《二十一條》時發怒，更是直接與傳統史觀抵觸。這確實是更接近歷史真相的，袁世凱對日本的反抗有不少文獻可考，他的後人認為以中國當時的國力，袁世凱已是盡力保護國家利益，要是當權的是包括孫中山在內的其他人，讓步可能更多。此外，袁對日置益說「伊藤博文生前也不敢對我這樣無禮」，這也並非吹牛：袁世凱發跡在朝鮮，那時曾與日本維新首相伊藤交手，指揮清軍擊退日軍，是以在當時中國，他其實也擁有豐厚的愛國資本。伊藤博文身為日本名臣，據說一度被光緒考慮聘請當顧問，他看重的滿清大臣沒多少，除了李鴻章，就是袁世凱。袁氏死前自言「為日本除一大患」，雖屬自誇，但繼他以後的北洋軍閥沒有一人更能抵禦日本，卻是事實。

《二十一條》

日本在 1915 年正式向中國提出的不平等條約，內部分為五部分，共二十一項條款。首四部分主要是要求中國承認日本接收德國在山東的權益、承諾一些商業決定和不向外國出租沿岸島嶼。當時的北洋政府對頭四部分的意見不大，但認為第五部分為國恥。第五部分要求中國要請日本人為政治和軍事顧問、日本警察有權在部分的中國地方執勤、中國要向日本購買總數一半以上的軍備等。同年 5 月 9 日，雙方在交涉下簽署頭四個單元的部分條款。消息傳出後，北京有大批民眾不滿，袁世凱下令 5 月 9 日為「國恥日」。

談到北洋軍閥，已有不少關於本片的評論說過，我們常說北洋軍閥如何腐敗，但從《建黨偉業》可見，那年代卻實在比現在的中國自由——市民可以隨便辦報，擁有言論自由，而且管治並非完全高壓，例如軍警就被五四運動的學生說服讓路。如此借古諷今自然有其侷限，但假如北洋政府採取現在中國處理政治犯的方法，對待萌芽時期的進步青年，局面卻可能完全不同。

　　最值得注意的是周恩來在獄中搞絕食抗爭，在現在的制度絕不可能成功，但在北洋政府治下卻得以英雄出獄；負責北平治安的楊以德更以人道主義探望學生，當時他的上司是曹銳，也就是以賄選總統著名的直系軍閥領袖曹錕的弟弟。曹錕家族在北洋軍閥當中，已是名聲較差的一人，尚足以如此對待學生，還不用說當時被民眾視為愛國將軍、當代關羽的吳佩孚等形象健康的新軍閥。有網路評論說《建黨偉業》是「一部向北洋政府致敬的電影」，雖屬惡搞，但也並非全無道理。

　　最後，原來象徵極度正義的五四運動，在《建黨偉業》裡，似乎卻出現了微妙的修正。例如學生火燒趙家樓一役，多少有現政府宣傳的「暴民」影子，而力主學生不應搞事的保守派北洋教授辜鴻銘，在電影的形象卻具大師風采。他被學生包圍，質問何以不支持五四運動，而施施然從容離開那一幕，甚至讓觀眾覺得理性的他才是正確的一方，而以往在同類電影，是絕不會予人類似思考空間的。

　　又如電影早已借民國外交元老顧維鈞口中表示「弱國無外交」，暗示當時被針對的三名「賣國賊」並非真正的賣國賊。此三人根本無能力扭轉乾坤，卻淪為「學生暴力」的發洩對象。按電影佈局，誠屬不幸。《建黨偉業》正面講述三人家眷哭著投訴在日本被群眾包圍、回國也被群眾包圍，楚楚可憐的樣子，更易令人同情。說到

底，五四運動雖然是中國愛國教育的重要學習對象，但要是當代有任何青年要效法搞「新五四」，恐怕會立刻變成「尋釁滋事」；只要出現當時十分之一的暴力，更會被官方媒體全天候宣傳為「暴徒」，不會像北洋政府的徐世昌總統那樣，只是罵了句「幼稚糊塗」了事。

有內地教授在畢業禮大膽戲言：「現在鼓勵你看《建黨偉業》，卻不容許你建黨」，說的就是這麼回事。假如觀眾繼續對電影精讀，恐怕它的遺害比《讓子彈飛》更嚴重，所以愛國愛黨的我們，必須警惕這部拿著紅旗反紅旗的大毒草，中宣部應該予以禁播，以免其荼毒下一代。

歷史整型：中共黨史篇

《建黨偉業》除了上文談及的對民國早年歷史作出若干微調，對中共自己的早年歷史，自也有不少藝術創作，值得被列入國民教育教材。

共產國際代表馬林變成冗員

眾所周知的是，中國共產黨是共產國際協助成立的，任何黨員對此都不會否認。但後來中蘇交惡，自此中共更希望強調其「本土性」，以免被當作蘇聯的附庸，類似精神，其實在北韓金日成的所謂「主體思想」也有所體現。因此共產國際在中共早年黨史的角色，就時常被有意無意間淡化。

以中共建黨的「一大」為例，共產國際派了荷蘭共產黨員馬林（Henk Sneevliet）來協助組織成立，這是共產國際史的大事。但在

《建黨偉業》，馬林在會上形態被動、默不作聲，看似毫無建樹，唯一說話是問了句「李大釗同意了沒有」，恍如可有可無的擺設。單看這樣的情節，似乎他只是一個特邀來觀禮的國際友人，身分和今天人民大會堂臺下那些負責拍掌的外賓差不多。

共產國際

本名為第三國際，是當時把共產主義推向國際層面的組織。此類的組織源於馬克斯（Karl Marx）和恩格斯（Friedrich Engels）在 1864 年成立的國際工人協會。後來組織經過分裂、演變、路線調整，出現了第二國際和之後的第三國際。第四國際由托洛斯基和其支持者成立，曾經跟第三國際分庭抗禮。托洛斯基希望把社會主義的抗爭路線擴展到各國的人民，而史達林則以建設蘇聯為首要目標。托派支持一直受到蘇聯的追殺，托洛斯基也在 1940 年被殺。在他死後，其支持者提出成立第五國際。

但實際上，共產國際絕對是中共建黨的最大關鍵。當時各式各樣思維的讀書會、研究小組在民國如雨後春筍成立，中共卻以人數極小的基數脫穎而出，與共產國際的教導和支援關係至鉅。陳獨秀起先是不願意接受共產國際指導的，直到他有一次被捕，馬林斥資把他救出來，這位讀書人才覺悟到金錢的重要性；而整個共產黨的組織架構、建黨前期的財政資源，都有馬林的重要參與在內。而且馬林也是後來說服孫中山接受「聯俄容共」的核心人物，否則以中共當時的實力，若沒有共產國際在背後、沒有蘇聯的錢包在背後，哪裡有什麼資格和龐然大物國民黨「聯」起來？

就是根據出席一大的代表包惠僧回憶，馬林本人在一大也是出盡鋒頭，「聲若洪鐘、口若懸河、有縱橫捭闔的辯才」，令這些理想青年紛紛折服，絕非不能溝通的木偶。而且沒有他的提點，這些青年

也不大懂提前結束會議以逃避追捕；電影倒有交代這是馬林的功勞，但電影裡的一大黨員在他發話時，已全體覺察不對勁，這也與史實不同。可惜馬林後來和荷蘭共產黨分道揚鑣，變成了托派，在共產國際也變成負面人物，就是沒有後來的中蘇交惡，馬林也難在中國得到應有的肯定。

黨領袖陳獨秀缺席一大之謎

除了淡化馬林的色彩，《建黨偉業》也不斷非正式地突出「中國特色共產主義」這政治正確的路線。例如電影交代毛澤東在最後關頭拒絕出國學習，就被說成是他認為單是學習洋人，也不足以應用在中國。陳獨秀不出席一大，電影說是因為與共產國際「意見不合」，因而「顧全大局」，並得到李大釗的默契配合。李大釗談到「以俄為師」時，也暗示這是最後一著、沒有辦法的辦法，以示中共早期領袖早就要走自己的路。至於胡適批評陳、李全盤俄化，也是以正面形象出現的，反映今天的中共很希望黨員知道，先烈們老早就看穿蘇聯的毛病。

中國特色共產主義

是源於鄧小平的改革開放政策，以經濟建設為中心，建設社會主義市場經濟。意思是根據中國國情，在社會主義、共產主義的意識形態基礎下，同時引入資本主義的經濟概念發展經濟。

但這些情節同樣充滿水份，或起碼是被過份簡化了。例如關於陳獨秀不出席一大之謎，今天的主流意見多相信不過是因為當時的一大不被重視，而陳確實公務繁忙，才隨心地缺席一個「學會」的聚會。而就是認為他不出席與不滿共產國際有關的意見，也多強調陳獨秀對自身地位不被充份尊重的不滿，不一定會上升到本土對抗外力的「路線」問題。

　　至於毛澤東不出國，主因確實是他希望多了解本土具體問題，但這其實是胡適的主張。當時毛澤東是很尊重胡適的，起碼似乎輪不到青年毛澤東沒有多少見聞就唸叨著「西方國情不合中國」。從毛一生除了曾到蘇聯以外終生不出國門可見（他對此行的回憶也十分不爽，還鬧出被軟禁謠言），他可能患有某種出國恐懼症也說不定。後來毛澤東主張一系列富中國特色的策略，例如農村包圍城市等，以改變蘇聯顧問的教條，固然是中共最終奪取政權的關鍵之一，但這與他拒絕出國這段青年往事，不一定有任何因果關係。

　　事實上，「中國很大、國情很複雜、不能照搬外國哪一套」這當代國情班口訣，並非革命時期的中共口訣。當然，不少中共黨員不喜歡全盤照抄蘇聯，但總的來說，那時的青年瘋狂學習外來知識是常態。這樣的學習態度，遠比中共建政以後來得自由。青年毛澤東因為「本土也太多東西學」而不出國則有可能，若說那時就有路線的覺悟，就太玄了。不過因為政治原因，歷史自然要被適當重構，否則《建黨偉業》哪來的經費呢？

小 資 訊

延伸影劇

《建國大業》（中國／2009）

延伸閱讀

《百年之冤：替袁世凱翻案》（張永東／明鏡出版社／2006）

《五四運動對中國共產黨黨建文化的若干影響》（張憶軍、孫會岩／湖湘論壇／2011）

時代	1930
地域	臺灣
製作	臺灣／2011／上下集合計276分鐘
導演	魏德聖
編劇	魏德聖
演員	林慶台／大慶／馬志翔／安藤政信／河原佐武／徐若瑄

《賽德克巴萊》與比較政治學

以1930年「霧社事件」為背景的臺灣電影《賽德克巴萊》在臺好評如潮，筆者認為很值得推薦。電影在內地以154分鐘的國際精華版上映，大陸影評卻反應負面。霧社事件是臺灣原住民反抗日本殖民統治的重要歷史，理論上十分符合愛國電影的主旋律，為什麼會在兩岸產生兩極效應？這可是比較政治的好題目。

霧社事件

發生於 1930 年，臺灣霧社原住民不滿日本長期暴政，趁霧社學校舉行聯合運動會起事，屠殺日本人。過百日本人死亡，當中包括女人和學童。事件後參與起事的各部族幾近被滅族。

大陸劣評之謎

　　對臺灣原住民屬於哪個文化體系這學術問題，不同學者有不同意見，但臺灣的主流觀點多認為他們屬於南島民族，和太平洋諸島的傳承接近。這也成了陳水扁把臺灣標籤為「海洋國家」的重要理論基礎。雖然北京把臺灣原住民列為「高山族」，作為中華人民共和國五十五個少數民族之一，但在臺灣，原住民的地位更為特殊：在日治時代早期，臺灣島與大陸對望的西部被列為漢區、靠近海洋的東部被列為蕃區，儼然「一殖民地兩制」。電影中賽德克族人從頭到尾都在說自己的語言，有些會說日語，但沒有一個族人說過一個漢字，自然也沒有身為中華民族一分子的意識。近年臺灣原住民自治運動興起，主張根據民族自決原則，爭取應有的自治地位，陳水扁加以籠絡，於2002年代表臺北政府簽訂了《原住民族與臺灣政府新的夥伴關係條約》，第一條赫然是「承認臺灣原住民之自然主權」。無論這個「自然主權」是如何演繹，都肯定超出了北京賦予任何少數民族的權限。既然北京視高山族為藏族、維吾爾族那樣的少數民族，他們在臺同胞的「自然主權」卻被當地政府承認，那北京一旦統一對岸，會否繼續承認這條約？若說承認，如何向其他少數民族交待？若說不承認，又豈非給綠營製造臺灣本土文化被打壓的口實？

賽德克族

　　由德克達雅、都達和太魯閣等三語群的族人所組成，集中分佈在臺灣本島中部、東部及宜蘭山區，包括祖居地南投縣的仁愛鄉。主要文化習俗包括紋面、織布藝術和出草（獵首）。早年跟泰雅族被學者歸為同一種族群，2008 年始被中華民國正名。

　　更敏感的是《賽德克巴萊》的日本殖民政府雖然對原住民歧視，但也頗有建設，容易令人想入非非。根據正史，日本在穩固臺灣局勢後，對原住民的政策由高壓的「始政」改為傾向懷柔的「同化」，希望通過改善原住民生活，來合理化對當地天然資源的掠奪，並證明自己有能力和西方列強一樣，對殖民地的「落後民族」施以「文明教化」。這是日本「大國崛起」後的重要一頁，只是我們不常在教科書讀到而已。霧社事件引起日本舉國震驚，除了因為日本婦孺死傷慘重，更因為霧社原來是他們樹立的樣板：正如電影所說，日本在深山野嶺的當地興建鐵路、醫院、學校、宿舍，「希望把文明帶給土著」，也刻意同化原住民菁英為日本人。這些待遇不但優於臺灣境內漢人，甚至比日本國內好些地方還要好，到頭來，原住民卻不領情，電影還反問「難道就要接受那些對我們好的日本人來永遠管理」，反映日本少數民族政策出現嚴重失誤。這樣的背景，基本上就是日本學者對今日中國的說法：以為對少數民族地區興建鐵路、進行現代化工程、吸納上層菁英進入建制，就足以維持和諧局面，其實忽視了最根本問題，危機依然四伏。特別是那些同情西藏的評論員，會從電影產生不少聯想。

　　不過從憤青角度，電影最大的「政治問題」還不是這些，而是對霧社事件的定性：根據蔣介石時代的國民政府，霧社事件自然是

「山胞」反抗日本暴政的愛國起義，電影主角莫那魯道死後還被他表揚，甚至被改名為「張老」，以淡化「賽德克vs.日本」的色彩。但《賽德克巴萊》明顯不認同這傳統史觀，點名曾獲邀參觀日本的莫那魯道深明起事必敗，而且可能滅族，還是一往無前，完全不是為了愛（中）國，也不是為了改善族人生活，只是為了「血祭祖靈」。這說法似乎抽象，但其實有具體的意涵：日本人以「文明教化」為由，禁止原住民紋面等習俗，卻無視根據賽德克信仰，只有建功立業才有資格紋面成為「真正的人」，那些英勇的靈魂才能經過「彩虹橋」進入祖先的獵場。因此，他們不能紋面、被迫放棄傳統，無異於基督教徒被剝奪死後到天堂的資格。既然電影把霧社事件重構為一場「宗教戰爭」，性質就和近年西藏、新疆騷亂策劃者的說法相近，不用說，在內地自然又是死穴。

說好的日本屠殺呢？

上文提到《賽德克巴萊》難獲大陸好評的比較政治背景，而就算把那些原因抹去，這理應是宣揚抗日的電影依然會觸動憤青神經，因為不少與日本惡行相關的背景，都被有意無意間按下不表，令觀眾可能得到「原來日本殖民管治也不算太壞」的結論。

日本殖民者對賽德克族人歧視、無禮，自然是電影描述爆發霧社事件的背景，但只要我們與教科書的日本形象相比，當發現電影中的日本還是「文明之師」。例如霧社事件造成過百名日本人死亡，而且大部分是婦孺，明顯有違世界文明基準，假如這發生在中日戰爭的大陸，日軍恐怕會以屠城報復，但電影卻交代日軍在醫院悉心照顧賽德克婦孺。雖然他們有使用違禁毒氣，卻沒有報復式屠殺，遠不及原

住民野蠻。又如那位因為妻兒被殺而對原住民由愛生恨的「好的」日本巡警小島源治，也只是說服了主角莫那魯道的宿敵加入日方行動，反而在上司命令使用毒氣時面容驚愕，與一般要復仇的軍人形象大相逕庭。

然而參照正史，卻不難發現日本的惡行遠不止於此，例如原住民之間的世仇關係被電影大大誇張了，以鋪墊日本的「以蕃制蕃」政策。其實根據原住民口述歷史，在霧社事件前，與日人合作的鐵木瓦里斯不能完全算是莫那魯道的宿敵。更諷刺的是，莫那魯道本人也曾擔任類似角色，即率領族人協助日軍征討其他不順從的部落。英國殖民統治各地時奉行「分而治之」政策，結果造成大量第三世界國家獨立後忙於內鬥，手法正是大同小異。

分而治之

英國過去管理殖民地的常用策略，意思就是「拉一派，打一派」。英國殖民者通常會挑起殖民地的矛盾，並扶植可以信任的一群為副手。例如印度和巴基斯坦由原本的英屬印度分裂出來之後長期對峙，就是分而治之的結果。英國人在管治英屬印度時，只是由本國派出幾百人，為免人口龐大的英屬印度民眾團體反抗，英國人也挑起當中的種族矛盾。

又如霧社事件的導火線，電影交代是一名「壞的」日本巡警製造的敬酒事件，但莫那魯道家族與日本的私人恩怨卻沒有被觸及：事源莫那魯道的妹妹下嫁了一名日本巡警，巡警卻在回國時拋棄了她。根據日本官方的檢討報告，這類婚姻是原住民起事的一個重要原因，因為部落領袖親人與日本「和親」是國策，所以日人拋棄原住民妻子成風，就被視為整個日本在玩弄原住民。這涉及兩性議題的不平等，

卻沒有被電影觸及，而且《賽德克巴萊》甚少愛情線，解釋不了日本對原住民婦女造成的傷痕。

更重要的是日軍雖然在霧社事件表現克制，但卻在《賽德克巴萊》沒有交代的「第二次霧社事件」兇性大發。霧社事件後，起事六蕃共有514名倖存者，被安置在庇護所，當時日本對外奉行遵守國際規則的幣原外交，行為溫和，霧社諸人極少被追究。但在正史，電影形象正面的那位「好的」巡警小島卻因為報仇心切，慫恿已和起事六蕃結怨的原住民趕盡殺絕，讓他們攻擊已被繳械的庇護所倖存者，集體「出草」，一夜就殺掉接近一半的216人，斬下超過100個首級，這才是借刀殺人式的滅族打擊。到了剩下的雙重倖存者被集體安置，日方再帶走23名曾直接攻擊日人的漏網壯丁，將之酷刑虐殺，連莫那魯道被找出來的遺骸也被拿來示眾。這些，才是教科書常見的戰時日本。

第二次霧社事件

發生於霧社事件翌年四月，原住民道澤群與賽德克族素有積怨，加上霧社事件時因助日而令總頭目戰死和死傷無數，道澤群懷恨在心，結果在日本慫恿和縱容下組成襲擊隊，分批攻擊庇護所內的賽德克倖存者。

假如是大陸導演開拍霧社事件，以上情節不但肯定會被放進電影，而且還很可能成為主軸，再加插一些漢人和原住民聯手抗日的杜撰劇情。但到了臺灣導演手中，這些居然都成了無關痛癢、可以省略的枝節，自然政治不正確。而當228事件一類涉及省籍矛盾的暴力被臺灣各界大書特書，《賽德克巴萊》卻對日方暴行輕輕放下，大陸會如何研判臺灣文化界的意識形態，也無需多言。事實上，這部電影上

下兩集的名字已說明一切：上集是「太陽旗」，就是日本；下集是「彩虹橋」，就是賽德克；借那位受日本教育的原住民花崗一郎之口，說明兩者屬於同一片天空；借那位討平事變的日本將軍之口，又畫龍點睛地交代了原住民的精神信仰，其實等同百年前的日本武士精神。導演魏德勝的上部作品《海角七號》（參見本系列第四冊《海角七號》）流露對日本殖民統治的緬懷之情，電影副題「（日本）國境之南」同樣隱喻了臺日一體，已被內地評論嚴詞斥責，難怪在他們眼中，這次就是「再犯」了。

《賽德克巴萊》的分集

　　太陽旗指日本國旗，旗幟中心的紅色圓形代表太陽。電影上集以此為題，象徵殖民統治的日本。賽德克族的傳說中，有資格紋面的「真正的人」才能走過彩虹橋，回到祖靈的懷抱。電影下集以彩虹橋為題是以此象徵賽德克族。

國際社會的異曲同工

　　臺灣電影《賽德克巴萊》在當地大行其道，雖然不能掀起全球熱潮，因為種種政治原因，內地口碑也十分欠佳，卻已是臺灣近年最與國際接軌的作品，因為「原住民」或「舊武士」這類題材，以及人與自然關係的反思，正是國際社會喜歡探索的。特別是無論在造型還是語言方面，電影的賽德克族人都毫不像漢人，而教人想起其他電影的原住民／舊武士形象，彷彿異曲同工。

日本

　　既然賽德克族被日本壓迫，我們首先要談的自然是日本的代表，電影《末代武士》（*The Last Samurai*）的最後武士。根據正史，明治維新後的日本武士，其實也面對像賽德克族的痛苦選擇。他們尊重的傳統被新秩序淘汰，那些服飾和髮型都被「文明」取締，剩下來的武士也曾激烈反抗，在傳奇人物西鄉隆盛領導下爆發了西南戰爭，最後武士集體成仁，場面比《賽德克巴萊》更悲壯。不過他們後代的下場是幸運的，日本政府從中明白到不能純粹以武力解決問題，更著重把武士代表吸納進新政府體系，並讓他們到海外擴張。到臺灣鎮壓賽德克族的日軍，不少就是武士後代，而由他們鎮壓經歷相近的賽德克族，堪稱天道輪迴。

拉美

　　當然，賽德克族的裝束並不像日本武士，反而教人想到拉丁美洲的原住民，而電影的暴力程度，更有《阿波卡獵逃》（*Apocalypto*）一類電影的馬雅民族影子。《阿波卡獵逃》全片以馬雅猶加敦語為對白，也活像《賽德克巴萊》的土語。馬雅覆亡與西班牙人無關，但後來中南美洲的阿茲特克帝國和印加帝國就是被西班牙征服者剿滅，當地原住民經歷了極慘烈的屠殺，也有不少死於瘟疫，但存活下來的後人還是不少，他們有些輾轉和西班牙人結合，成了當代拉美各國的祖先。踏入二十世紀，拉美興起政治正確風潮，原住民歷史成了史詩式題材，像六十年代電影《皇家獵日》就是以印加帝國覆亡為題材，內

裡印加末代皇帝被西班牙人囚禁的內心戲，就值得和賽德克的覆亡平行閱讀。

美國

但相對於中南美原住民而言，美國的本土原住民自然更為電影迷熟悉。昔日大行其道的西部牛仔電影就有不少印第安人出現，不過一般只是充當佈景板，作為美墨戰爭、南北戰爭的邊緣角色，或是被美國「開發西部」期間的征服對象，難以引起一般觀眾深入注視。直到電影《與狼共舞》（*Dance with Wolves*）出現，演員大量使用真正的印第安蘇族語言，才令原住民這題材通過大銀幕普及化。不過普及歸普及，今天美國確是設立了不少印第安原住民保護區，但除了淪為遊客景點，就是變成賭場（政府特許原住民經營賭場以作補償），原住民群體的教育水平相對較低、社會問題也較多，更不時出現槍擊案，這些依然是難以解決的結構性問題。

美墨戰爭

美國跟墨西哥為爭奪德克薩斯共和國而於 1846 年至 1848 年開戰。從墨西哥獨立出來的德克薩斯共和國跟墨西哥一直有領土爭議，而美國則向德克薩斯共和國承諾如果後者加入美國，美方就會承認格蘭德河為其國境。墨西哥認為美國介入其內政，又指美國協助的德克薩斯共和國為一個叛變州分。戰爭最後由美國勝出，德克薩斯共和國正式成為美國第二十八個州分。

澳洲

　　另一個發達國家澳洲的原住民議題，也是近年電影的常規情節，例如年前澳洲旅遊局有份投資的史詩式電影《澳大利亞》（參見本系列第二冊《澳大利亞》），就開宗明義要對原住民那「失去的一代」道歉，承認昔日白人把原住民子女強行送到城市接受白人教育、同化，像日本殖民政府後來以「皇民化」政策同化臺灣原住民和漢人，是不道德的惡行。大概因為如此，那個原住民小孩是電影最討好的角色。相對其他國家而言，澳洲政府對原住民的道德包袱還是較少的，因為滅族式迫害主要是英國殖民者的責任，例如著名的塔斯馬尼亞（Tasmania）原住民滅族事件，就是英國拓殖大洋洲最黑暗的一頁。到了「澳洲人」當家作主之際，其實原住民文化早就式微了。

塔斯馬尼亞原住民滅族事件

　　又名黑色戰爭（Black War），是英國殖民者跟塔斯馬尼亞原住民在 1804 年至 1830 年爆發的武裝衝突。事件令到原來有超過一萬人口的原住民數目大減。1833 年原住民正式投降時，人數只有兩百多。剩餘的原住民在往後的日子仍受到疾病的困擾，最後一名男性和女性分別在 1869 年和 1876 年死亡。雖然塔斯馬尼亞仍有具原住民血統的混血兒生活，但他們對祖先的文化和語言已經一竅不通。

臺灣

　　回顧了這些案例，也許臺灣原住民今天的際遇，還算不幸中的大幸，畢竟自從臺灣民主化，原住民議題也變成社會焦點，不但文化被重新肯定，後人也在政治、社會、文化上扮演關鍵角色。民進黨為了建立「一邊一國」本土論述，強調臺灣歷史應與太平洋島國相提並論，更經常打「原住民牌」來吸引眼球。單看名單，原來大量臺灣名人都有原住民血統，例如運動員紀政、楊傳廣，或是藝人張惠妹、范逸臣，都堪稱原住民的成功樣板。不過那些原住民景點還是難逃商品化的命運，就像《賽德克巴萊》的深山，今天已是酒店林立，而且頗有環保問題，那種原始的曠野氣氛早已一去不返。

新界

　　那麼我們香港有沒有原住民？只要把定義放寬，也許我們也有，就是劉皇發領導下的新界朋友。他們的抗暴史同樣可歌可泣，今天還保留著同一勇武傳統，常有「皇叔起義」之舉，令人想起當年先烈反英、反日的義舉，教人肅然起敬，值得各大導演改編成電影，相信定能與上述名作分庭抗禮。懷抱歷史、活在當下，世界各地的原住民都做不到，唯獨香港的新界原住民做到了，身為香港人，實在感到驕傲啊！

日本「理蕃」政策的歷史

1. 1895 年，中日簽下《馬關條約》，日本開始對臺灣五十年的殖民統治。
2. 日本對當地原住民認識不深，以「蕃人」稱呼後者，指他們「野蠻未開化」。
3. 1905 年，日本對臺灣進行人口普查，發現高山族有十一萬三千多人。
4. 撫蕃時期（1895-1903）：由臺灣總統府民政局殖產部等管理生產的機構負責，特點是開發蕃地和不使用武力。
5. 討蕃時期（1903-1915）：由臺灣總統府民政局警察負責，並發展出專門的蕃務掛和蕃務本署。時任臺灣總督兒玉兒太郎在 1907-1914 年先後推動兩次「五年理蕃計畫」。
6. 治蕃時期（1903-1930）：在經過討蕃時期對原住民的打壓後，日本把有關的部門縮減，如原本的理蕃部門縮為警察本署理蕃科。
7. 育蕃時期（1930-1945）：以總督府理蕃調本員的設立和霧社事件為開始，日本的理蕃政策回歸到殖民時代初期的放任政策。在二戰時，原住民更為日本上戰場，有著名的高砂義勇軍。

小資訊

Info

延伸影劇

《馬英九執政二週年，原住民族痛苦不堪！》（YouTube ／ 2010）

《賽德克巴萊，訪問魏德聖》（YouTube ／ 2011）

《賽德克巴萊，霧社事件》（YouTube ／ 2011）

《末代武士》（*The Last Samurai*）（美國／ 2003）

《阿波卡獵逃》（*Apocalypto*）（美國／ 2006）

《皇家獵日》（*The Royal Hunt of the Sun*）（美國／ 1969）

《與狼共舞》（*Dance with Wolves*）（美國／ 1990）

《澳大利亞》（*Australia*）（澳洲／ 2008）

延伸閱讀

Indigenous People in International Law (S. James Anaya/ New York: Oxford University Press/ 1996)

〈聯合國《原住民族權利宣言草案》與《原住民族和台灣政府新的夥伴關係》〉（以撒克・阿復／台灣原住民族政策協會／ 2000 ／ http://www.oceantaiwan.com/eyereach/20010403.htm）

《霧社事件》（鄧相揚／玉山社／ 1998）

《部落主權與文化實踐：台灣原住民族自治運動之理論建構》（佚名／數位典藏與數位學習聯合目錄／ 2001 ／ http://catalog.digitalarchives.tw/item/00/1b/21/cf.html）

〈全球化與臺灣原住民基本政策之變遷與現況〉（黃樹民／數位典藏與數位學習聯合目錄／ 2010 ／ http://catalog.digitalarchives.tw/item/00/6d/20/6b.html）

〈臺灣少數民族政策變遷〉（鄭東陽／鳳凰週刊鄭東陽的博客／ 2012 ／ http://xmudy.i.sohu.com/blog/view/210381239.htm）

KANO

時代	臺灣日治時期
地域	臺灣、日本
製作	臺灣／2014／185分鐘
導演	馬志翔
編劇	陳嘉蔚／魏德聖
演員	永瀨正敏／大澤隆夫

臺灣親日嗎？

　　電影《KANO》觸及十分有趣的國際話題，值得談。對一般觀眾而言，《KANO》勵志熱血，代表著臺灣人發憤向上的精神，但在政治圈，這自然被拿來作政治演繹，特別是電影有沒有刻意「美化」日治時代，當代臺灣人又如何看待日臺關係，都是中國文化界關心的事。對中國民族主義者、或臺灣泛藍統派而言，《KANO》的「親日」證據包括：電影的漢人和原住民都以日語為第一語言，沒有人反對日本管治，卻刻意提及日本當局興建嘉南大圳水利工程的政績，云云。

嘉南大圳水利工程

　　臺灣日治時期最重要的水利工程，由總督府工程師八田與一策劃，興建歷時十年（1920 年到 1930 年）。建成後的水庫令嘉南平原水田的面積大增三十倍，並大大提高了糧食的生產量。水利工程的規模之大在當時十分少見，而該設施至今仍在正常運作。

然而，這些「證據」與其說是電影刻意親日，不如說是時代的客觀反映。沒錯，日治臺灣也有不少反抗運動，不少臺灣本土團體被鎮壓，原住民也爆發了《賽德克巴萊》的「霧社事件」。但除了用民族角度看這段歷史，也可以參考日本本土同期的事故，當時也是左翼團體被勢力愈來愈大的右翼鎮壓，鎮壓規模甚至更大。日本固然利用臺灣為提供廉價物資的殖民地，但其在朝鮮半島、滿洲國、後來中國佔領區的高壓管治，卻與治臺方法頗不一樣，特別是大正民主期間，日本在臺灣採取「同化政策」，把臺灣視為日本「國土之南」、本部的延伸，希望把臺灣島民同化為「國民」，歧視性的政策開始減少，經濟和文化教育建設卻相應增加。因此無論是《海角七號》還是《KANO》的臺灣人，對日治時代都不乏好感，而《KANO》的嘉農棒球隊是「雞尾酒棒球隊」的事實，就顯得特別重要，反映只要臺灣漢人、原住民接受自己是「日本國一部分」，也能得到對方認同？這點是其他被日本殖民的地方難以接受的。

大正民主

　　大正是指 1912 年到 1926 年之間，為時任日本天皇的年號，而大正民主則是指當時日本所推行的、符合現代民主的政治體制及政策。在內閣方面，大正民主時期多是政黨政治的互動，內政以大多順應民意；在外交方面，對鄰近的中國、蘇聯的政策也比較緩和；殖民地經營上，日本則隨著一戰結束後的「潮流」，採取較為寬鬆的政策，也更尊重殖民地人民的文化。例如，大正民主時期的臺灣總督是由文官出任，而臺灣文化協會、臺灣議會設置請願運動等等政治、社會運動，都是發生在這個時期。

　　問題是這些陳年歷史的當事人早已年華老去，《KANO》在新一代的熱潮，就是沒有刻意歌頌日本，也反映一種臺灣對當代政治的不

滿：當年蔣介石收回臺灣，但不見得喜歡臺灣人；今天北京要統一臺灣，同樣不見得接受臺灣人；政府愈來愈向大陸一邊倒，但大陸的文化體系，在不少臺灣人眼中卻有所不及，不像當年到日本的棒球員，懷著進入文明教化的朝聖心態啟航。新一代對日本的懷念，掏空了壓迫的部分，放大了建設的美好，似乎在臺灣經濟停滯不前之時，也不無借古諷今之意。這樣反映的情懷，不是簡單的親日，而只是一種對現實不滿的移情作用，越是批判這種感情，問「為什麼臺灣人不當自己是中國人」，越是有反效果。而在美國「重返亞太」的今天，臺灣依然屬於美日體系的一環，這種對日本的複雜感情，說不定在現實政治還會產生微妙互動。

　　說了這麼多，香港的朋友是否似曾相識？是的，在學術角度，比較日治時代臺灣、英治時代香港，似乎是十分有趣的題目呢。

日本棒球與足球的政治經濟學

　　上文講述日治時代臺灣嘉義農林棒球隊揚威日本甲子園的電影《KANO》引起轟動，令人在世界盃日本隊出局之際想起，足球在日本真正流行起來，不過是近二、三十年的事。與此同時，足球在美國還是火熱不起來，雖然近年有所普及，但美國人對世界盃的興趣，依然遠不及美式足球和籃球。

　　關於哪種運動在哪些國家流行，涉及原因眾多，筆者四年前曾談過何以美國人捨英足、取美足，在此不加贅述。《KANO》則提醒了我們一點，就是美式足球和日本棒球之所以流行，還有一個體系在支撐，就是學校的角色。記得我在美國讀書時，本地同學最重視的學校盛事，就是和其他大學的美式足球對賽，特別是一年一度的「哈

佛－耶魯」戰，更是全校最盛大的嘉年華。好些同學以「美式足球員」為校內首要身分，中學開始就是體育明星，就像《KANO》的甲子園，雖然只是中學生聯賽，但注目程度達到全國級數。起碼在中國，沒有足以相提並論的學界盛事。

對大、中學生而言，發育期的男生多希望通過體育展示其陽剛味。美國人不少認為乒乓球、羽毛球太「斯文」，唯有全副盔甲、像軍人衝撞的美式足球，才足以顯示成年，相較下，英式足球也顯得不夠粗獷。那棒球呢？原來曾幾何時，也異曲同工。《KANO》的臺灣球員回憶說，當初根本沒有臺灣人敢加入棒球隊，認為「過份暴力」，足以把人擲死，首批加入的被視作「勇士」；但運動普及後，棒球員就成為校內偶像了。

基於日本棒球、美式足球在校園歷久不衰的重要性，不少前運動員成了政客、商人後，還是大力支持同一運動；而那些學生棒球員、美式足球員，也得到社會賢達校友的關係網。這社會樞紐，足以穩定整個運動的社會地位。就是沒有職業聯賽，日本棒球、美式足球也足以長久生存下去，因為兩地的學校提供了源源不絕的新秀，也有自己的最高殿堂，和金錢以外的誘因；最有天份的運動員，像《KANO》的一些主角，不用打職業賽，也足以名留青史。像布希那樣的權貴子弟兵，不可能當職業美式足球員，但在校內打過比賽，卻是從政生涯不可或缺的一部分。

直到日本職業足球聯賽出現，日本足球才真正起飛，國家隊也開始成為世界盃常客，不少球員有了到海外球會效力的實力，無疑搶了職業棒球聯賽的風頭。加上棒球的階梯，就只能到美國打職業賽，沒有英式足球的全球影響力，在全球化時代，也自然輸蝕（編按：處於下風）。但是在日本青年當中，棒球的地位依然沒有改變，

因為要改變那個「校園政治經濟網」，需時數十年。至於美國抵禦「英式足球全球化」的能力更強，就是聯賽連大衛・貝克漢（David Beckham）也請過來（對不少美國人而言，他是唯一認識的足球員），但一時的消費主義，並不足以令社會潛規則改變。

真善美
The Sound of Music

時代	1930年代
地域	奧地利
製作	美國／1965／174分鐘
導演	Robert Wise
編劇	Ernest Lehman
演員	Julie Andrews/ Christopher Plummer

仙樂飄飄處處聞

經典重構之《真善美》：誰是奧地利愛國者？

　　筆者在奧地利薩爾茲堡公幹期間，參加了當地的「仙樂飄飄處處聞旅遊團」（編按：《真善美》港譯《仙樂飄飄處處聞》）。這齣1965年上映、以薩爾茲堡為背景的殿堂級經典電影，已成為當地旅遊業的核心支柱。電影既然以歌頌「奧地利愛國主義」為宗旨，它的一眾愛國主角，特別是軍官崔普（Georg Ludwig von Trapp，1880-1947），自然也被今人鎖定為「奧地利愛國者」。但當我們認真閱讀他的歷史，以及他面對納粹德國的心路歷程，卻會發現電影除了將其刻意浪漫化，還有根本概念的扭曲。

奧匈帝國的沒落及身分認同危機

　　根據電影交代，崔普是一名退休海軍軍官，不但是戰爭英雄，更曾獲皇帝授勛；但電影沒有交代的是，這個他效忠的政權，在劇

情開始的時候，早已煙消雲散，那就是一次世界大戰後解體的奧匈帝國。奧地利雖然是統治奧匈帝國的核心成員，但兩者絕不能相提並論；事實上，今天的奧地利共和國，不過是當年奧匈帝國解體後分裂出來的眾多小國其中之一。按今天的版圖，奧地利、匈牙利、捷克、斯洛伐克、斯洛維尼亞、克羅埃西亞、波士尼亞、波蘭、羅馬尼亞、烏克蘭、義大利等十多國的全部或部分領土，當年都屬奧匈帝國統治。為免混淆，不少歷史學家將奧匈帝國稱為「哈布斯堡帝國」（由哈布斯堡家族House of Habsburg統治）或「多瑙河帝國」（帝國面積基本覆蓋多瑙河流域），以與分裂後的中歐內陸小國奧地利分辨。

哈布斯堡家族

在十二世紀開始興起的歐洲望族，曾經同時掌管多個歐洲王室。在當中最著名的查理五世（Charles V）退位後，哈布斯堡家族分為奧地利哈布斯堡家族和西班牙哈布斯堡家族兩支，兩個分支的男性血脈相繼在十七世紀末斷絕。家族的血脈要通過女性流傳，至今仍有哈斯堡家族的後人在歐洲居住。

崔普的效忠對象，自始至終，只是奧匈帝國，而他對一戰後分裂出來的那個奧地利共和國，不可能有什麼感情。問題是「愛奧匈帝國」，對觀眾是難以打動感情的，而且有點政治不正確，於是編劇才不得不打馬虎眼。他的名字有一個「von」，就是因為他那同樣在海軍服役的父親，獲奧匈帝國皇帝法蘭茲‧約瑟夫一世（Franz Joseph I, 1830－1916）以軍功冊封為貴族。

法蘭茲・約瑟夫一世

先後繼位為奧地利皇帝和匈牙利國王、倫巴底國王、波希米亞國王，他是奧匈帝國的創建者，在位期間一直飽受國內的民族主義困擾，但仍然維持和平的統治達四十多年之久。

崔普家族活躍的地方，從來不是後來的奧地利共和國版圖內，而是在地中海的義大利沿岸一帶：像崔普的出生地札達爾（Zadar）就是這樣的一個港口，在奧匈帝國解體後被劃歸義大利當戰利品；二戰義大利戰敗後再被劃歸南斯拉夫，南斯拉夫解體後則屬於克羅埃西亞。因此，奧匈帝國消失後，崔普按出生地劃分，一家人都得到義大利王國護照，而得到若干奧匈領土的義大利，勉強也算是奧匈帝國的繼承國之一。至於他受訓的阜姆港（Fiume），今天也在克羅埃西亞境內。

崔普嶄露頭角之時，是離開奧匈境內的地中海港口，率領奧匈海軍遠征中國，參與八國聯軍之役。雖然當時奧匈是出兵最少的「列強」，只派了不到一百人，但還是讓崔普建立了「軍功」。到了他有機會獨當一面，則是在一次大戰期間，成為奧匈帝國潛艇部隊的高級將領，負責整個科托港（Kotor）的海上攻防，這個港口有一個古城，今天是蒙特內哥羅的旅遊熱點。

總之，崔普的一切榮譽都是奧匈帝國給予的。因此他才以「只宣誓效忠一個皇帝」為由，來拒絕後來納粹德國的招聘。而奧匈帝國的解體，令奧地利失去所有海岸線，變成純內陸國家，自然也沒有了擁有海軍的需要。這對崔普來說，根本不是「退休」，而是失業。至於他為什麼不在奧匈解體後效力義大利海軍，而留在無事可幹的奧地

利，相信只是因為那是奧匈帝國的發源地，而不是因為他對這個新奧地利政府有特殊感情。

　　事實上，在崔普所處時代的奧地利立場而言，他和主流民意的政治立場，是背道而馳的。「愛奧匈帝國」的他是不是一個「奧地利愛國者」，是一個很難定義的問題。自從奧地利帝國在1866年的奧普戰爭慘敗予普魯士，失去了對日耳曼南部各邦的影響力，被普魯士趕離德意志聯盟，眼睜睜看著普魯士把各邦整合為德意志帝國，並被迫在1867年予匈牙利人分享權力，把國家變為雙元的「奧匈帝國」，帝國境內那些說德語的日耳曼人，就一直不能解決他們的身分認同危機。論感情，他們確實情願成為新興的德意志帝國一部分，而不是與那些中、南、東歐各少數民族分享權力。而19世紀末是民族主義大盛的年代，奧匈帝國作為當時僅有的多民族大國，作為管治階層的德語奧地利人又佔不了多數，其結局就註定悲劇收場。像崔普那樣的人，對這些都看不過眼。

奧普戰爭

　　奧地利和普魯士為了爭奪德意志的領導權，而在 1866 年爆發戰爭。當時的德意志各部仍在鬆散的德意志聯邦之中，並主要由奧地利和普魯士兩個強權所左右。奧地利希望建立包括整個德意志在內的大德意志地區；而普魯士則想把奧地利排除在小德意志之外。戰爭由普魯士勝出，為 1871 年立國的德意志帝國打下基礎。

　　自從老皇帝法蘭茲‧約瑟夫一世在1916年病逝，最後能整合奧匈帝國的圖騰也不復存在，奧地利境內的德語居民早就希望和德國合併。一戰後初年，奧地利共和國的原名根本是「德意志奧地利」，以

方便兩國合併，只是被列強阻撓才作罷而已。縱使如此，奧地利共和國的主流民意還是擔心難以獨立生存，都希望盡快和同文同種的德國結合——生於奧匈帝國首都維也納的希特勒，正是這樣的例子——這也是他當權後立即策劃和奧地利合併的個人情結。德奧合併後，奧地利人普遍是歡迎的，而且還主動積極參與種種納粹政策，這和電影製造的氣氛很不一樣。到了今天，德奧都是歐盟核心成員，邊界早已拆除，兩國人民更像一家。假如兼併奧地利的不是希特勒，又或希特勒後來沒有發動二戰，崔普這個《真善美》的愛國英雄是否還作得成，大是疑問。

奧匈帝國歷史

1. 奧匈帝國先後在 1859 年的義大利獨立戰和 1866 年的普奧戰爭中失利，國力大減。
2. 與此同時，國內的第二大民族匈牙利族又反對維也納的統治。為了確保國家的統一，奧地利皇帝法蘭茲‧約瑟夫一世表示願意給予匈牙利更大的自主權。雙方在 1867 年簽下協議，建立世上獨一無二的二元政權。
3. 奧匈帝國避免了分裂的危機，並漸漸發展成歐洲大國。全盛期，其領土面積在歐洲排行第二，並在農業和兵器等生產具領導地位。
4. 1914 年，奧匈太子斐迪南大公遇刺，是一戰的導火線。
5. 奧匈帝國在一戰中戰敗，分裂成十一個國家。

是愛國情懷還是求生手段？

上文提到主人翁崔普討厭納粹德國，但這不代表他是一個電影所歌頌的和平主義者，或一定傾向民主政治。根據史實，他在奧地利共和國生活後期，奧地利由奧地利法西斯領袖陶爾斐斯（Engelbert

Dollfuss）和他的繼承人獨裁統治。陶爾斐斯是義大利法西斯元老墨索里尼的密友，主張建立奧、匈、義三國組成法西斯同盟，以抗衡納粹德國，並以羅馬教廷的天主教傳統抗衡新教主導的德意志，他後來正是被本國親納粹份子暗殺，其時妻兒還在墨索里尼家作客，而墨索里尼和希特勒當時還未變成鐵盟。崔普能夠在奧地利法西斯管治下生活、接受其管治，反映他討厭的納粹政策也許只有反猶等元素，與其政權性質不一定有根本關係。他沒有逃離陶爾斐斯政權，多少因為陶氏的主張有復興奧匈帝國的影子。這才是他本人的根本興趣所在。

那麼最後，為什麼崔普一家要離開奧地利？逃避納粹當然是原因之一，但與電影介紹不同的是，崔普離開時，德奧並未合併，他並沒有即時危險，而德國邀請他加入海軍是在兩年前，反映他的拒絕並沒有帶來即時麻煩。與電影介紹另一不同之處，是他根本毋須冒險走山路到瑞士出國，因為他有義大利護照。只需要堂而皇之坐火車出境即可。《真善美》的最大藝術加工，就是把音樂演繹為崔普傳達愛國主義的工具，但事實上，那根本是他和他家庭的最後謀生手段。

看過電影的觀眾都會得出一個印象，就是這位「退休」軍官出奇地富有，而且終日無所事事，不知道他的錢從何而來。到過薩爾茲堡「電影朝聖團」的遊客就會得知，電影的豪華場景絕非崔普真正的家，而是借當地一些宮殿來拍攝，崔普的富有程度被大大誇大了。不過，他在一戰後雖然失業，還是不愁生活，養得下一個繼室和十個兒女（電影沒有交代的是他與修女瑪利亞結婚後又多生了三個小孩），倒是真的。那他的錢又是從何而來？那就是他的原配白頭夫人（Agatha Whitehead, 1891-1922）。白頭夫人的祖父是發明魚

雷的英國大製造商，白頭夫人繼承了家族遺產。白頭夫人因感染猩紅熱而早逝，崔普又從妻子那裡繼承了財富，才得以安穩生活下去和再娶。

問題是，這些財富早在三十年代的世界金融危機丟去絕大部分，因為崔普為了幫助奧地利金融界的朋友，把財產從妻子祖國英國的銀行轉移到奧地利銀行，結果銀行破產，一無所有。自此崔普一家生計大不如前，遣散了大部分傭人，被迫擠在屋子的頂樓過集體生活，並把其他地方租予鄰近學校幫補家計。崔普雖然因為面子問題，不願從事「有失身分」的工作，但瑪利亞倒看得開，力主家族組成合唱團為生，所以早在崔普一家離開奧地利前，歌唱早已成了他們的主要收入來源。其實，就是崔普接受邀請到德國海軍工作，薪金也不一定能負擔一家十多口的生活，而且他畢竟已離開前線二十年。二十年間，海軍科技發展日新月異，他又失去了魚雷世家的妻子，一旦在德軍適應不了，被核實成了「應淘汰的人」，那時就真的連最後的生計也失去。因此，崔普既對在德國立足的前途沒有信心，又擔心家族合唱團在納粹統治下沒有太多演出機會，離開奧地利就成了自然而然的選擇。

當崔普一家輾轉到了美國定居，過了二戰，這自然成了政治正確的抉擇，而他們家族成立了基金，為被戰火摧殘的薩爾茲堡籌款，也進一步核實了他們的愛國情懷。崔普死於1947年，這也是十分合適的時間，否則像他這樣背景的人其實屬於保皇黨，而保皇黨二戰後在奧地利、南德巴伐利亞等地一度頗為活躍。假如他有機會作新的政治宣示，說不定就會立刻作出被「時代倒退」的決定。結果，在好萊塢編劇筆下，崔普只愛奧匈帝國、不愛奧地利共和國，又或他舉家往美洲繼續演藝生涯是最穩當的經濟決定，都被浪漫化為「音樂愛國主

義」，劇情符號化得足以讓婦孺觀眾輕易掌握。一部經典電影，就這樣誕生了。

小資訊

延伸影劇

　Austro-Hungarian Empire（YouTube ／ 2012）

　Trapp Family Singers Documentary（YouTube ／ 2013）

延伸閱讀

　The Decline and Fall of the Habsburg Empire 1815-1918 (Alan Sked/ Longman/ 2001)

　Analysis,Synthesis,and Perception of Musical Sounds: The Sound of Music (James W. Beauchamp/ New York: Springer/ 2007)

　"Movie vs. Reality: The Real Story of the von Trapp Family" (Joan Gearin/ *Prologue Magazine*, Winter 2005, Vol. 37, No.4/ http://www.archives.gov/ publications/prologue/2005/winter/von-trapps.html)

名畫的控訴
Woman in Gold

時代	1930年代
地域	奧地利
製作	英國、美國／2015／109分鐘
導演	Simon Curtis
編劇	Alexi Kaye Campbell
演員	Helen Mirren/ Ryan Reynolds/ Daniel Brühl

穿黃金衣裳
的女人

《名畫的控訴》：當陳年歷史在日常生活出現

　　平日我們談起歷史，往往聯繫到沉悶的教科書、博物館和老人。直到電影《博物館驚魂夜》出現，才開始活化新一代對「歷史」的認知。其實除了靠官能刺激，還有不少途徑可以令歷史在日常生活重現，香港沒有上映、由真人真事改編的電影《名畫的控訴》即為一例。

　　《名畫的控訴》圍繞的「名畫」並不歷史悠久，至今不過一百年，屬於奧地利畫家克林姆（Gustav Klimt）在1907年為友人艾蒂兒（Adele Bloch-Bauer）所繪的肖像之一，名為《艾蒂兒肖像一號》（*Portrait of Adele Bloch-Bauer I*）。當時的維也納是歐洲政治經濟文化中心，屬於尚未崩潰的奧匈帝國，艾蒂兒是猶太裔社交名媛，熱愛藝術，死於1925年，其時維也納日月變天，已改屬於面積細小的奧地利共和國。1938年，納粹德國與奧地利合併，艾蒂兒的猶太世家舉家逃亡，家產全被充公，名畫則被收藏於美景宮美術館（Schloss

Belvedere），大受歡迎，被稱為「奧地利的《蒙娜麗莎》」。電影主角阿特曼（Maria Altmann）為艾蒂兒寵愛的姪女，輾轉到了美國生活，從家族遺物發現有討回名畫的理據，於是與奧地利政府就名畫擁有權展開連串角力。

文物有國籍嗎？重新審視「原地保留主義」

表面上，情節屬於相當專業、複雜而枯燥的法律議題。事源奧地利政府為進行公關工程，通過法案，容許二戰期間為納粹德國掠奪、落入政府手中的藝術品物歸原主，但歸還藝術品目錄上，並沒有《艾蒂兒肖像一號》，因為政府強調，艾蒂兒死前曾有遺願，將該畫捐予美景宮美術館。然而記者卻查出艾蒂兒的丈夫才是畫作的合法擁有人，而他從未承諾捐畫。由於奧地利需要巨額金錢打私人索償官司，當事人唯有在美國興訴，控告奧地利政府，因為美國通過了《關於納粹沒收藝術品的華盛頓會議原則》（*Washington Conference Principles on Nazi-Confiscated Art*），包括奧地利在內的44個國家參與了簽署，而由於奧地利博物館在美國有「商業活動」（售賣紀念品），就賦予了美國法院審理案件的權力。

但法例的背後，爭議完全是「民族主義vs.世界主義」的普世議題。這些年來，《艾蒂兒肖像一號》已成為奧地利藝術文化的標誌，奧地利政府擔心一旦名畫離開，會成為政府無能的象徵。而最終美國法院將畫作擁有權判予阿特曼，確實令奧地利政府民望大跌，民眾對「國家資產」淪落海外私人手上大感不滿。畫作依法移交前夕，美景宮美術館舉行了名為「再見艾蒂兒」的惜別展覽，有數千國民出席，儼然國喪之痛。

至於艾蒂兒後人一方，除了打法律牌，也大打感情牌，強調納粹充公家族財產，造成家破人亡，卻讓名畫堂而皇之陳列出來，實在是在受害人傷口撒鹽。雖然奧地利博物館屬世界一流，奧地利也是畫作「原產地」，但堅持文物由所在地收藏的所謂「原地保留主義」（retentionism），已越來越不符合全球化時代的理念。一來不少人類文化遺產的原地都是戰亂地區，例如伊拉克、敘利亞那些極品文物，現在都慘遭伊斯蘭國毀滅，假如它們及早移交倫敦、紐約的博物館，卻能逃離一劫。二來就是奧地利那類發達國家，收藏的「奧地利藏品」也充滿爭議，與藏品關係最密切的人，反而可能不希望到奧地利觀賞，以免觸及傷口，唯有在中立方，才能超然地體現價值。最終名畫送到美國，正是符合了上述思維；法律條文怎樣寫，反屬次要。

主流奧地利人，當年都支持納粹？

更深層次的，還有一個敏感的「群眾心理學」議題。本案當事人作為猶太受害人，對戰前奧地利的社會風氣念念不忘，認為要不是主流奧地利人歡迎納粹、擁抱種族主義，悲劇就不會那樣快出現。那真相又是如何呢？

眾所周知的是，希特勒生於奧地利、成長於維也納，向來有統一德奧、建立日耳曼民族國家的主張，認為一戰《凡爾賽和約》規定德奧不能合併，是違反人民意願，「粗暴干涉內政」。一戰後管治奧地利的基督教社會黨，也確實推行法西斯獨裁統治，不過更傾向義大利法西斯主義，和墨索里尼是至交。後來在德國壓力下，墨索里尼開始妥協，奧地利右翼勢力逐漸轉向納粹，排猶聲音也繼而出現。最終德軍開入奧地利，舉行排除猶太人在外的「統一公投」，結果有99.73%

奧地利人民贊成德奧合併。這數字肯定有水份，但並非全然捏造，畢竟納粹德國宣傳德奧合併多年，以「日耳曼民族統一」作主調，確實獲得不少奧地利人支持。德軍開入奧地利時，不少奧地利人都夾道歡迎。希特勒在維也納發表演說時，強調自己「雖然跨過邊界，但只是重回德意志祖國領土」，又聲言是自己的「政治奮鬥贏得了奧地利國民的愛戴」，站在「大德意志主義」角度而言，反而順理成章。

諷刺的是，二戰過後，不少奧地利人為了舒緩身分認同的感傷，流行一種「受害者理論」，自覺是納粹主義崛起下首當其衝的受害者，令奧地利在納粹時期的角色、昔日流行的日耳曼民族主義，都成為政治禁忌。「受害者理論」以至奧地利後來宣布維持永久中立，形成了戰後奧地利人的國家身分認同。據1987年一項調查所得，僅有6%奧地利人自認為「日耳曼人」，其餘超過九成均以「奧地利人」自居。本片主人翁要揭開歷史真相，自然不為主流輿論所喜，認為她是在添煩添亂。不過更諷刺的是，隨著歐洲一體化，近年奧地利極右政黨勢力節節上升，由前納粹黨衛軍成員創立的「奧地利自由黨」（Freiheitliche Partei Österreichs, FPÖ）成了國會第三大黨，可見民意漂浮不定。今天況且如此，何況納粹壓境之時？當年主流民意壓倒性親「進步」的納粹，也是完全可能的事。

奧地利自由黨

近年因歐洲一體化以及敘利亞內戰所引發的難民潮，歐洲政壇多所動盪，各國保守、排外的右派勢力逐漸抬頭，甚至還有一些主張較為極端的極右派政黨在爭取更大的政治話語權。奧地利自由黨在 2017 年底與保守派的奧地利人民黨共同組成聯合政府，在當時是西歐國家中唯一成功入閣的極右派政黨。

音樂大師荀白克的後人：歷史的輪迴，身分的複合

最後，電影令歷史和現實融合的還有另一個角色，就是替當事人打官司的年輕律師荀白克（Randol Schoenberg）。熟悉音樂的朋友，定必對這個姓氏感到如雷貫耳：是的，那位創立「全音階音樂」（atonal music）的大師、被譽為20世紀最偉大音樂家之一的荀白克（Arnold Schoenberg），就是這位年輕律師的祖父。荀白克在維也納成名，直到希特勒在德國上臺，預視奧地利不能獨善其身，身為猶太人的自己可能大難臨頭（不少猶太人音樂家後來都死在集中營），於是及早決定移民美國。小荀白克成長時，早已沒有了奧地利身分認同，雖然祖父的名字能幫助他進行社交破冰、甚至令律師樓的老闆給他工作，但他對姓氏、對家庭，其實並沒有什麼真切感覺。

直到本案出現，他到奧地利尋根，才發現什麼是「奧地利－美國人」，才意識到「身分認同」這概念，不是今天中國強調那種非黑即白，而可以是雙元、多元、複合的。於是他找回真正的自己，利用美國的身分，和本案賺取的名聲，專注歐洲另一個身分那「後納粹追討」的工作，這實在是一個歷史的輪迴。這心路歷程，雖然放在跟我們距離遙遠的案例，但冥冥中，很多概念都是相通的。只是我們為了呼應大時代，一切都要留一點白，你懂的。

Hyde Park on Hudson

當總統遇上皇上

時代	1939
地域	美國
製作	美國／2012／94分鐘
導演	Roger Michell
編劇	Richard Nelson
演員	Bill Murray/ Laura Linney/ Samuel West

從家事閱讀國事的難度

　　假如單憑中文譯名決定看這齣電影，《當總統遇上皇上》很可能讓人莫名其妙。特別是對不熟悉美國近代史的觀眾而言，電影用上主要篇幅詳細交代小羅斯福總統和表妹的婚外情，英王喬治六世（George VI）訪美反而變成配菜，就是不當、貨不對辦（編按：想像的結果跟實際出來的有很大的落差），也似本末倒置。

老表妹日記的家庭視角

　　不過西方人對小羅斯福的事跡十分熟悉，應該還是能猜透導演用意的。首先，這電影是根據那位表妹死後才出版的日記《*Closest Companion*》改編，此前一般史家都不知道，原來小羅斯福除了那些眾所周知的情婦，還有這麼一位近親情人。這對研究小羅斯福的人來說，自然是十分寶貴的第一手資料，而導演正是要對小羅斯福的既定

形象進行一定顛覆。電影前30分鐘不厭其煩地譜出二人黃昏戀曲，露骨地白描表妹在田野座駕中為小羅斯福手淫，強調小羅斯福以殘疾之軀還是天天不忘女色，大概是為了突顯這位偉人的人性一面，那樣當他遇上口吃、沒有從政經驗的喬治六世時，二人才可以平起平坐。畢竟小羅斯福的身影太高大了，他一直是評分最高的美國總統之一，也是改變了美國國內對社會福利態度、扭轉「光榮孤立」政策的關鍵人物，把他還原為人，其實挺不容易。

無從政經驗的喬治六世

　　喬治六世（1895-1952，1936-1952 年在位）有嚴重的口吃，由於他的儲君兄長愛德華八世決定為婚姻放棄繼位，故便改由喬治六世登基。登基後他決心改善口吃問題，並於二次大戰期間發表過著名的戰時演說。喬治六世更是首位訪問美國的英國君主。

　　至於把總統婆婆媽媽的私生活、婚外情和英美元首破冰會面混為一談，也有一定象徵意義：英美兩國本是一家人，因為種種歷史原因出現隔閡，但只要一條熱狗，距離就可以大幅收窄。就像小羅斯福那些情人們其實同坐一條船，只要有機會真情對話，就發現一切都沒有什麼大不了，連小羅斯福夫婦公然默許對方搞婚外情，當時的美國人也不以為意。但要是觀眾根本不知道小羅斯福的形象有多高大，一切就對牛彈琴了。

平權運動先驅：小羅斯福夫人並無針對英國王室

　　問題是，就是對很熟悉小羅斯福的那些觀眾而言，這部標榜由

家事閱讀世界大事的電影，還是硬傷過多（編按：指還有很多沒做好的地方），不少敘述讓人感覺奇怪。小羅斯福固然應有人性化的一面，但他在電影的表現實在太平庸、窩囊了，就是在家內，也無一家之主的威嚴，既要順從母親的一切安排，又要整天忙著周旋於幾個親密女性夥伴之間，自己鮮有決定權，彷彿這些人才是決定國家大事的真正主人翁。事實上，宴請英國國王、王后屬於重大政策調整，小羅斯福的主要商討對象只能是國務卿、其他閣員，他的大使也必會事前對一切要注意的細節詳細報告，那幾位女士在白忙，其實是小羅斯福從政事鬆弛的方法而已。

電影不時強調小羅斯福夫人（Eleanor Roosevelt）對英國王室的不友善，彷彿她全程都在故意出難題去刁難國王和王后，乃至可能是暗中支持廢除王室的「激進份子」，假如觀眾從前不認識她，可能就這樣判斷她是一名潑婦。其實根據正史，小羅斯福夫人對英國王室沒有任何偏見，也從沒有打算刁難二人，反而和二人相處得十分融洽。就以電影著墨最重的「熱狗事件」為例，她確實提出要加入熱狗款待國王，但同時確保宴會有大量高檔食物，讓熱狗成為「異國風情」而不是代表寒酸；她對國體十分在意，曾在自己的專欄透露，擔心熱狗會被誤會為故意怠慢，更曾一度考慮不用熱狗，可見她的一切考慮，都是為了配合丈夫政策，即協助英國王室贏得美國民望。

須知小羅斯福夫人是主流史家眼中排名最高的美國第一夫人，她除了「在位」時間最長，也有強烈個人角色，不時和丈夫唱反調之餘，也是推廣平權運動、種族平等、婦權的先驅，曾任美國駐聯合國首任大使，也曾是聯合國人權委員會主席。她邀請少數族裔向英國國王演出，根本是她一直以來推動種族平等的工作，並非要故意令講求傳統的英國王室尷尬。客觀上，這些安排都有助打破英國王室不食人

間煙火的形象，加上喬治六世的王后伊莉莎白因為個人經歷，在王室內部也算破格人物，更不應如電影那樣，神經質得什麼也接受不來。

排名最高的小羅斯福夫人

小羅斯福夫人（1884-1962）於二戰後出任美國駐聯合國大使，任內曾協助起草了聯合國的《世界人權宣言》，一生致力爭取人權。

英王訪美之旅：乞援還是互利？

最嚴重的是，電影把英國國王描述成一個專程到新興大國美國「行乞」的破落戶，全程備受冷遇，還要「屈就」住進小羅斯福的鄉村住宅，王后就清楚表達不滿：「他們明明知道我們來是為了什麼，這樣怠慢，要傳遞什麼訊息？」這種演繹不但歪曲事實，而且把主客也顛倒過來。真相是，小羅斯福年輕時就是個支持威爾遜總統的世界主義者，從來主張聯合英法抗衡納粹，雖然受制於國內孤立主義不敢妄動，但還是在法律容許的空間暗中支持英國，所以喬治六世到訪，根本無需「爭取」小羅斯福。

那次訪問也不是喬治六世主動去「乞援」，而是小羅斯福主動邀請的。作為東道主，小羅斯福的一切禮節安排盡善盡美，毫無怠慢之處，電影說他要喬治六世為他推輪椅，如此有違禮節，除非有真憑實據，否則令人難以置信。喬治六世夫婦也是在官式（編按：正式、以官方身分）住進白宮兩日後，才到小羅斯福大宅進行私人聚會，對此電影毫無交代，卻說成是國王冷冷清清地自己乘車上門，走到鄉郊

找小羅斯福一家。那怎麼可能呢？

英王無需爭取小羅斯福，小羅斯福要為英國爭取人心

　　小羅斯福邀請英王訪問，因為他知道戰爭即將爆發，希望通過英王的魅力，抵消國內的孤立情緒，增加英國在國內的受歡迎程度，以便早日對軸心國宣戰。所以他反而比喬治六世更要費心思，去安排一場一場公關演出，爭取美國人心。他這樣做不是純粹厚愛於英國，而是美國自20年代起，就視日本為太平洋的競爭對手，早在暗中增加軍備，準備和日本決戰。既然德義日聯盟已成型，早日確定英法為盟友，也符合美國國家利益。

　　至於美國人刻意提及從前的英美戰爭，也不是要故意羞辱，畢竟美國在1812年戰爭也未算戰勝。真相是由殖民時代到美國獨立後，都沒有英國王室訪問過美國，捕風捉影下，一般美國人還是覺得英國十分龐大、經常有意干涉美國內政，才不斷有「英國威脅論」出現。所以英王訪問除了有破冰效果，還是用來消除「英國威脅論」，這和電影嘲弄英國「打腫臉充胖子」恰恰相反。

1812 年戰爭

　　1812 年，英美兩國因領土問題而爆發了歷時三年多的戰爭，其後雙方停戰並簽訂《根特條約》，條約列明雙方的邊界須恢復到原來的戰前狀態。

　　結果在小羅斯福夫婦刻意經營下，喬治六世的訪問空前成功，萬人空巷，不少美國人專門長途跋涉來一睹傳說中的王室風采，絕非

電影說的那樣，連找一個群眾歡迎也沒有，因為美國人根本不知道英王要來云云。喬治六世夫婦回國後，對這次訪問回憶甜蜜，美國人對英國的支持度也大為上升，孤立主義逐漸消亡；英國固然得到強援捱過二戰，美國也最終取代英國成為戰後的世界霸主。誰是歷史的贏家，還真不是一本表妹回憶錄足以看破呢！

小資訊

延伸影劇

《溫泉療養院》（*Warm Springs*）（美國／2005）
《王者之聲：宣戰時刻》（*The King's Speech*）（英國／2010）

延伸閱讀

Closest Companion: The Unknown Story of the Intimate Friendship Between Franklin Roosevelt and Margaret Suckley (Franklin D. Roosevelt, Margaret Suckley and Geoffrey C. Ward/ Boston: Houghton Mifflin, 1995)
The Story of Their Relationship Based on Eleanor Roosevelt's Private Papers (Joseph P. Lash: Eleanor and Franklin/ New York: W.W. Norton & Co./ 1971)
Franklin Delano Roosevelt (Russell Freedman/ New York: Clarion Books/ 1990)

山本五十六

時代	二戰
地域	日本
製作	日本／2011／141分鐘
導演	成島出
編劇	長谷川康夫、飯田健三郎
演員	役所廣司、玉木宏、香川照之

山本五十六

《山本五十六》的平行時空

電影《山本五十六》上映，這位對香港新一代而言略為陌生的日本二戰海軍英雄，因為充滿宿命的經歷，此時此刻，卻意外地令不少香港觀眾產生共鳴。他曾在美國哈佛大學學習，多次參與和西方的談判，本身是親美派，曾公開反對日本侵華，又反對德義日結成「軸心國」三國同盟，深知日本缺乏持久戰的經濟實力，最希望避免的就是和美國作戰，開戰後也主張以戰逼和。但歷史的發展，偏偏出現了一切他不希望出現的場景，而他卻要負責偷襲珍珠港，最後死在戰場。

山本五十六

　　山本五十六（1844-1943），是二戰時的日軍名將，是當時的日本海軍聯合艦隊司令長官。他曾指揮多場二戰中的著名戰役，包括偷襲珍珠港和中途島戰役。日本在瓜達爾卡納爾島戰役中戰敗，山本決定親身前往南太平洋前線視察。但山本的通訊被盟軍截斷，他乘坐的飛機因此被盟軍擊落。

　　電影最有趣的觀點，不是山本五十六本人的經歷，而是把日本的戰爭悲劇和「三國同盟」直接聯繫起來。今天事後孔明，實在難以想像為什麼山本五十六的看法，在當時日本居然人人喊打，因為日本和納粹德國、義大利結盟，實在一點也不划算。今天我們習慣把三國當作二戰的「邪惡軸心」，彷彿「反派」走在一起天經地義，其實，那並不具備歷史必然性。

　　日本在二戰最缺乏的是資源，但對華戰爭變成消耗戰，不得不加速對東南亞的侵略，一切成了惡性循環。然而與德、義結盟，對這點毫無幫助，兩國沒有任何遠東殖民地可支援日本（除了義大利在天津有一片小租界），也沒有重要戰略物資可供遠東盟友使用。但締結了三國同盟，和美國敵對就變成了早晚問題，因為美國有眾多客觀原因，難以逃避捲入歐洲戰場。不過日本要是獨自在太平洋作戰，不偷襲珍珠港，美國是否願意傾全國之力兩面作戰，卻頗有疑問。

　　德國和日本結盟前，反而和中國國民政府關係密切，蔣介石的軍隊就是採用德式訓練，請了不少德國顧問，而希特勒對中國也不無好感，反而有點看不起日本。中日開戰後，德國曾嘗試調解，德國不少人對日本侵華十分反感，因為那會破壞他們正打入的潛在龐

大市場。另一方面，日本崛起時，一直和英國結盟，山本五十六一類背景的軍人，都接受不了忽然和英美反目，改為和在遠東缺乏根基的德國友好。假如日本在成立滿洲國後不再侵華，和二戰交戰雙方都保持中立，不難完全消化中國東北，成為遠東霸權，戰後和美蘇三分天下。

滿州國

日本在 1932 年到 1945 年建立的傀儡政權。雖然國家行共和制，但以清朝末代皇帝溥儀為國家元首。在日本無條件投降之後，溥儀宣讀《滿洲國皇帝退位詔書》，滿州國正式滅亡。

山本的宿命，正是他的宏觀視野不能為同代人理解，當局者迷，決策日本外交的人都見樹不見林，民族主義的盲目，以及接受資訊的偏差，足以令一切清醒的計算被按下不表。說了這麼多，其實不止是說歷史，就是放諸今日身旁的局勢，能看見宏觀大局的人並不少，可惜在小算盤上過度理想、或過度現實的人，才是社會的主流。始終人的決策機制，只會根據已發生的事和個人經驗來判斷，雖然這些資訊的先天侷限不言而喻，但人之不同機器，正在於此。山本的悲哀，何嘗不是我們的悲哀？

小資訊

延伸影劇

　《連合艦隊司令長官山本五十六》（日本／1968）

延伸閱讀

　《山本五十六：聯合艦隊司令長官》（阿川弘之者；陳寶蓮譯／臺北：麥田／
　1994）

日落真相

時代	二戰後
地域	日本
製作	美國、日本／2012／105分鐘
導演	Peter Webber
編劇	Vera Blasi／David Klass
演員	Tommy Lee Jones／Matthew Fox／西田敏行

不審訊日皇與當代國際關係

　　近年中日關係緊張，歷史問題再次成為中國民族主義者宣傳的重點。雖然昔日日本天皇的戰爭責任，已不再是當下爭議，卻對日本戰後右翼勢力的發展、包括首相安倍晉三的基本外交方針關係至鉅。關於這背景，有一齣電影《日落真相》很值得推薦，雖然這類電影一如既往沒有在香港公映。

　　電影講述麥克阿瑟（Douglas MacArthur）入主駐日盟軍司令部後，接到最高指令，限十天內調查裕仁天皇在日本發動戰爭、到決定無條件投降中所參與的角色，以斷定是否將他列入戰犯名單。麥克阿瑟派遣電影主角：精通日語、曾有日本情人的一星准將費勒斯（Bonner Fellers）為特使，訪問東條英機、近衛文麿等戰時日本政客，又走訪日本民間，去「調研」這個大題目。然而費勒斯的報告其實沒有那麼重要，麥帥本人對問題的答案根本沒有興趣，因為他早就認定審判天皇對美國在冷戰的利益弊多於利，而結論今天也是眾所周

知：天皇逃過審判，但發表「人間宣言」，從此失去實權和神格化地位。有關天皇責任的研究極多，這裡不再重覆，只希望探討由電影反映的幾個現實問題。

「人間宣言」

　　二戰前日本天皇在國民中有著神一樣的地位，被認為是天照大臣的後代。1946年，裕仁天皇發表《人間宣言》，向國民表示自己不是神，而是人。他在之後近八年巡視全國，安撫人民，以凝聚國家。他在 1989 年逝世，是日本歷史上在位最長的君主，其皇位由明仁繼承。

費勒斯

　　一位日本通兼情報專家。在求學時期，他認識了一位日本朋友，並從此對日本產生興趣。1940 年，費勒斯被派到北非戰場，並把英軍在當地的部署以電報形式送回華盛頓。然而，他的電報被敵軍輕易破解，英軍損失慘重。回國之後，費勒斯曾在 CIA 的前身戰略情報局（Office of Strategic Services, OSS）中工作，並在 1943 年轉到太平洋戰場成為麥克阿瑟的助手。1946 年，他回國之後退役，成為民主黨的政客。

中日戰爭開戰責任不值一提？

　　首先，關於天皇的「責任」辯論，基本集中在日本和西方國家的戰爭、特別是偷襲珍珠港的決定，而對1931年就開始的第二次中日戰爭極少著墨。而在現實歷史中，遠東國際軍事法庭也是如此處理。

於是，在1937-39、1940-41年間兩度在任日本首相的近衛文麿，在電影就有相當有趣的出場。近衛雖然主導全面襲華，但在日本應否進攻俄國東岸、南下佔領東南亞一帶的歐洲殖民地、偷襲珍珠港、進攻太平洋等，都持反對態度，因此被投閒置散；取代他的主戰派東條英機，則視近衛為政敵。他在日本戰敗投降後，重返政壇核心，據日本外務省在1969年編纂的《日本外交年表和主要文書（1840-1945）下卷》，近衛在二戰後期曾向天皇上奏，主張「研究盡早結束戰爭的方法與途徑」，同時提到戰敗既成事實，當前最大隱患是「因戰敗而引起的共產主義革命」。大概基於這些原因，近衛在電影的形象十分正面，氣宇軒昂，和中國歷史教科書常見的形象大不相同。

在正史，近衛最後還是被遠東國際軍事法庭列入甲級戰犯嫌犯名單，原因是中國等施壓，結果他在被捕前，在家中服毒自殺。當時就有不少日本人認為，日本是戰敗給美國，而不是中國，假如近衛路線獲勝，日本其實能保存侵華戰爭的成果，而避免於西方列強作戰，所以對他也淪為戰犯感到不值。大概《日落真相》的西方觀眾，可能也不無認同，這正是東西方至今對日本二戰責任有不同觀感的關鍵之一。

美日同盟究竟有多牢固？

電影另一個結局，自然是天皇成了麥克阿瑟重要盟友，美日自始結成同盟。今天看來，彷彿麥克阿瑟的判斷很正確，日本人真的會因為天皇被審，而重新拿起武器和盟軍打個玉石俱焚。但其實這點也是大可商榷的：電影顯示日本戰敗後，軍民還是相當尊敬日皇，但當時其實有不少報告透露，民間已出現反君主制聲音，因為他們都是在

戰後，才知道日本國力和西方列強差距那麼懸殊，才發現自己一直被蒙蔽。而且，麥克阿瑟主張不審判天皇的兩大理由：以免日人玉石俱焚、和為免蘇聯漁人得利，本來就是有點矛盾的。戰後在接近蘇聯的北海道一帶，確實興起過共產主義，前提正是對皇室的不滿，但假如類似思潮有可能隨著戰敗而成為主流，日人又怎會為了天皇而重拾武器？

換句話說，其實今天的結局，並非必然出現。這裡衍生了一個有趣觀察：美國當年和日本結盟，也是留了一手，並沒有像麥克阿瑟想像那樣推心置腹。根據美國和日本在1951年簽訂的《日美安全保障條約》，那與北約不同，雖然規定對日有防衛義務，但一般僅在提供資金、原料、維修等援助，沒有保證任何國家一旦對日本宣戰，就等同對美國宣戰之類的條款，所以一旦中日因為釣魚臺開戰（哪怕美方近年說明釣魚臺「適用」在條約內），美軍是否必然出動，還在兩可之間。這背後的精神，和不審天皇一樣，都是完完全全的現實主義，沒有多少道義、也沒有多少道理可言。

激進軍人企圖暗殺天皇？

日本投降前夕，發生了「宮城事件」，在《日落真相》中也有提及，重要性卻被誇大，彷彿成了天皇不應被審的關鍵。日本戰敗後，陸軍省確有少壯派軍官主張抵抗到底，並要發動政變，甚至一度佔據皇居宮城，唯最終被防衛關東地區的東部軍成功鎮壓。然而政變根本不成氣候，也不存在成功的可能；電影引述天皇近臣說，天皇本人也差點遭殃，更是難以置信。然而有了這段插曲，天皇就得到「溫和派」的形象；他戰時種種被披露的最高指示，也都被按下不表。

這種跨大激進主義、從而引導中間民意的策略，其實在日本屢見不鮮。例如在2012年，時任東京都知事的石原慎太郎宣布東京都政府正著手購入釣魚臺／尖閣諸島，引發新一輪中日東海主權爭議。日本國內都知道他是極端民族主義者，處於極右光譜，所以政府的後續行為：由政府購買以免石原胡攪，就得到民意廣泛支持。但假如沒有石原，而由政府主動行事，日本民眾還會否就範，就有變數，因此中方認定一切是日本極右和右翼的陰謀。二戰後，假如沒有少壯派，日皇避過審訊的說服力，同樣大打折扣。

天皇逃責與日本右翼萬年體系

最後值得注意的是，電影中的「戰犯」形象都不太差，就是東條英機，也顯得「深明大義」，為了保護天皇，而願意自我犧牲，包攬一切責任。電影沒有說的是後續發展：這些著名戰犯爭著承認責任，不但保護了天皇，也保護了其他右翼政客。不少在二戰期間參與政府的右翼份子，隱居數年、或審訊數年後，又成為日本政壇要角，後人至今還壟斷國家，例如安倍晉三的外公岸信介就曾任太平洋戰爭期間的閣員、被列為甲級嫌疑戰犯，但未被起訴，戰後還成了首相。假如日皇被審，今天日本右翼勢力的據點，肯定大不相同。此所以麥克阿瑟那主觀、帶點任性的決定，不但影響了天皇的命數，也影響了整個日本。電影鋪陳的，只是根據已發展歷史的重構，假如拍一個平行時空版，講述華府堅持審判天皇，相信同樣能自圓其說，歷史就是這樣被使用的了。

《日落真相》如何通過異國戀反映右翼史觀

對華人而言，這是很堪玩味的一齣電影，因為它既反映了日本右翼史觀，卻又不教人反感。《日落真相》的英文原名Emperor既是指日本二戰戰敗後的裕仁天皇，也可以指當時日本的真正管治者麥克阿瑟將軍，主軸就是講述二人如何在戰後保存天皇制度、以換取日本成為美國盟友。至於負責連接二人的軍人費勒斯，則是奉命調查日皇有沒有戰爭責任，而自身又有戀日情結的關鍵主角。

天皇的戰爭責任：「本音」與「建前」

關於天皇的責任問題，近年史家已開始有傾向性共識，電影並沒有說天皇沒有罪，其實也就是暗示了天皇對所有重大決策都知情，而且有一言九鼎的影響力。但電影卻選擇強調，正是因為天皇有這樣的影響力，才能在美國投下原子彈後立刻決定、並落實無條件投降；而由於沒有其他人有這樣的能力，所以裕仁也是歷史的功臣。

然而，這派觀點是有其誤導性的，因為它是通過塑造一旦日皇被控、被判死刑的後果，來排拒了維持戰後和平的其他可能性。例如對日皇先起訴、再特赦，會不會也能達到美國想要的效果，而又能對戰爭責任問題有更公道的交待？不知道。但一口咬定日皇不能受審，就只能淡化戰爭責任的重要性，這正是日中關係、日韓關係不穩定至今的源頭。

而且日皇得以掌握免於被控的本錢，根據電影的思路，其實反映了美國害怕日本的武士道精神。美方一方面擔心日皇受審，令戰爭

重新爆發，面對狂熱分子，會造成美軍大量傷亡；另一方面卻明白只要武士道精神得以保存，日本就足以成為制衡共產陣營的有力夥伴。所以電影不斷在描述日本戰敗的同時，補充日軍如何「勇武」，似乎這才是電影的「本音」（真心話），那些反戰的人本思想，反而是「建前」（門面話）。

武士道精神

指的是日本封建時代武士對主公的忠誠、對任務的執著和責任感等等的道德規範，跟西方的騎士精神相似。武士自小就要接受各式各樣的訓練，包括武器使用、武術、耐力和堅韌度等等，當中又以對主公的忠誠最為重要。武士是主公及其家族的財產，必須聽從命令，如執行任務時失敗，就要切腹自盡，以表示自己已經盡力完成任務。

「成王敗寇論」與「戰爭殘酷論」

此外，電影也有濃厚的「成王敗寇」意味。日皇尊敬麥克阿瑟，只因為美國打敗了日本，暗示了日本沒有被任何其他國家打敗。根據《日落真相》，日本上流社會的政要不要求美國軍官脫鞋入屋，日皇也被迫對麥克阿瑟的拍照要求就範，包括東條英機在內的每個戰犯都活像謙謙君子，都反映了日人委曲求全的無奈，以及美國勝利者姿態的氣燄。換句話說，電影強調的不是「懺悔」，而是「認命」。日本最大的失敗就是戰敗，而不是開戰。

當然，電影並沒有否認日本發動侵略戰爭過的殘酷，卻能夠輕輕帶過，因為日方軍人反覆強調：戰爭就是殘酷的。美國以原子彈夷

平日本兩座城市，被拿來與日本侵略比較，而不少史學家確實對美國的決定、特別是第二枚落在長崎的原子彈大不認同。美軍空襲日本期間，也導致大量平民死亡，這與一般史書當盟軍是「仁義之師」的形象也大不相同。正如電影的前日本首相近衛文麿所言，既然戰爭就是殘酷的，西方以往也是對第三世界麻木不仁發動侵略、殖民，日本是否發動戰爭的問題，就足以被一句「不是非黑即白」輕輕帶過。

有趣的是，由於電影通過一段美日異國戀貫串全景，以上種種情懷都沒有過份明顯地表露出來，卻能令人容易理解日本人對二戰的複雜感情。這一點，卻恰恰是講述二戰的華語電影最難掌握的，因為政治正確的枷鎖太沈重了。

小資訊

延伸影劇

《日本最漫長的一天》（日本／1967）
《東京裁判》（日本／1983）
《東京審判》（中國／2006）

時代	二次大戰期間
地域	英國
製作	英國、美國／2014／114分鐘
導演	Morten Tyldum
編劇	Graham Moore
演員	Benedict Cumberbatch/ Keira Knightley/ Mark Strong

解碼遊戲

《模仿遊戲》：如何重構耳熟能詳的二戰史

　　不久前上映的電影《模仿遊戲》，以劍橋天才數學家圖靈（Alan Turing）的一生為主軸，集中講述他在二戰期間，協助盟軍破解德軍密碼系統的真人真事。在一般人心目中，圖靈算不上家喻戶曉，但假如談及他的另一身分：「現代電腦之父」，相信讀過電腦入門的學生，都不會陌生。通過這樣一位人物的故事，電影成功重構了一段我們熟悉不過的二戰戰史，起碼令觀眾聯想到三個面向。而這三個面向，恰恰都是正史不能直言的。

破解密碼後的政治，與偷襲的陰謀論

　　圖靈破解納粹德國的密碼機「Enigma」，當時是頂級機密，今天才被視為英美逆轉「大西洋海戰」的關鍵。1939年，德軍在大西洋部署U型潛艇，截斷英國自北美引入補給物資的航線，全賴

「Enigma」保障了海軍前線與柏林中央的情報互通。據統計，1942年1月至3月，德軍U型潛艇在北美東岸（包括墨西哥灣及加勒比海），擊沉盟軍艦艇100艘。邱吉爾後來在回憶錄寫道：二戰中唯一懼怕的，只有德軍U型艦隊。直到1941年，圖靈隸屬的英國祕密情報局（即軍情六處，MI6）轄下小組成功破解「Enigma」，掌握了德軍U型潛艇部署的位置及巡航路線，補給艦損失量大減，英美才有效聯手，成為德國最終戰敗的關鍵之一。

然而，圖靈的貢獻沒有得到太多表揚、更沒有被公佈，令他一直默默無聞。官方的主調，自然是以相關工作屬「國家機密」為由解釋；另外也有說法指，MI6高層為了邀功，沒有透露密碼小組成員的名字。不過真正原因可能是這樣的：情報解密除了針對敵方，也牽涉不少本國敏感議題，關乎公眾利益。例如英國政府被指在二戰期間，因為要搶戰略先機，將救援平民的工作壓後，這些戰略一旦在戰時、戰後被揭發，難免影響國民對政府的信任。電影講述圖靈破解密碼後，由於要避免對方得悉，不得不忍痛讓一些已得悉的敵方襲擊「照常」出現，那些得知親友死傷有可能被避免的人，若是追究責任，可能後患無窮。

解碼還涉及不少二戰陰謀論，最著名的是與偷襲珍珠港有關。不少文獻引證，美國戰爭部一直維持攔截東京與駐美使館密電的工作，小羅斯福總統在12月4日（即日軍發動偷襲前三天）曾收到海軍情報署的備忘錄，上面明確提及日本正部署透過攻擊夏威夷向美國全面開戰。陰謀論者相信，小羅斯福本已有意參戰，但主流民意不支持，才任由日本偷襲。對此反駁者認為，當時美國截取的僅限於東京的外交情報，戰略情報則未有全面破解。

二戰中的同性戀者

　　圖靈另一個著名身分，是作為同性戀者。他在1950年代因為同性戀傾向而遭審判，最終疑因事業、名聲受打擊，以及「化學閹割」帶來的副作用而自殺。《BBC歷史雜誌》編輯Emma McFarnon撰文指，男同性戀在戰時為禁忌，尤其在軍方，由於男同性戀者被標籤為柔弱、怯懦，軍人被揭發同志身分，往往影響軍心。戰時加入英軍、及後被派往遠東戰線，在新加坡為日軍俘虜的Dudley Cave，在1970、80年代成為英國同志平權運動的中堅份子。他回憶指入伍後曾聽到兩位同伴談論自己，一位形容他是「Nancy Boy」，另一位立即反對，指他在戰場上異常英勇，沒有可能是同志。Cave指同伴的對話說明了當時社會、軍中對同志的刻板印象。

　　然而，英國不少二戰英雄，都是當時不為所容的同性戀者，也都是戰後才被發現。例如兩度為戰時英王喬治六世表揚的英國空軍中尉Ian Gleed，戰後多年才公開（或被公開）同志身分。Ian Gleed在1942年出版回憶錄時，應出版商要求，加入杜撰的女友，以迎合讀者口味。直到1990年代，Gleed的同性情人接受BBC電視臺訪問，才公開關係。這些作風，未免和盟軍宣傳的道德高地有違：當時納粹德國公然迫害同性戀者，而盟軍以正義之師自居，近年才被發現，同樣做了不少反人道的事。假如兩大陣營都對同志同樣態度，差別只是程度，又如何自圓其說？

　　1967年，英國通過「性罪行法案1967」，將21歲以上男性同性性行為合法化（限於英格蘭、威爾士，蘇格蘭在1980年、北愛爾蘭在1982年才通過同類法案）；不過，該法例不適用於軍方，軍方的同性

性行為禁令直到2000年才解禁。2009年，逾三萬名英國公民在網上聯署為圖靈平反，要求英國政府就當年以「雞姦罪名」審判圖靈公開致歉，最終時任首相戈登‧布朗（Gordon Brown）發表講話，一併表彰圖靈在二戰的貢獻，以及為圖靈的待遇官方道歉。但要盟軍改寫自己的戰史，似乎還不到時候。

間諜對戰局的關鍵作用

最後，解碼、間諜等在戰局的重要性往往被低估，這也是傳統史觀的侷限。電影中，圖靈發現John Cairncross是蘇聯派來的雙重間諜，後者要脅揭發圖靈的同性戀傾向；二人相識沒有歷史根據，應為杜撰。不過，John Cairncross確是蘇聯在英國安插的間諜，因熱愛音樂，而在蘇聯當局獲編化名「Liszt」（李斯特，十九世紀匈牙利作曲家），另有傳他是著名蘇聯特務「劍橋五人組」（Cambridge Five）之一，但未能確認。據俄羅斯檔案紀錄，John Cairncross在1941至1945年期間，合共向蘇聯當局提交5,832份英國機密檔案，戰後在MI5亦繼續向蘇聯提供西方情報，據指包括西方的「曼哈頓計畫」，以協助蘇聯發展核武。這類間諜對大戰局的影響，實在不容小覷。

劍橋五人組

是指 1930-1950 年代在英國活動的五名蘇聯間諜。他們都是英國人，而且都出身上層階級，在 1930 年代就讀劍橋大學時，成為共產主義同情者，畢業後就被蘇聯正是招募，開始將英國的情報洩漏給蘇聯。

戰時間諜活動自然不限於歐美。在國共內戰、抗戰時期，也出過不少著名間諜。中國作家麥家的著名諜戰小說《暗算》，就被改編成中港合拍電影《聽風者》，小說出現的一些中共情報機關，例如「701特別單位」，原型主要來自總參謀部二部（通信部）和周恩來直接指揮的中共中央特別行動科（中央特科）。胡底、錢壯飛和李克農早年隸屬中央特科情報科，曾被派往國民黨特務機關當臥底，被周恩來譽為「龍潭三傑」。三人在1931年顧順章叛變事件中，截取情報並通報黨中央，令身處上海的中央組織及時撤離，立下大功。胡、錢兩人在1935年長征身亡，李克農則在中共素有「特工之王」稱號，中央特科解散後，一直從事情報工作，1949年破獲國民黨特工刺殺毛澤東的部署。好些共軍潛伏在國軍的間諜，都在關鍵時刻提供了最有用的情報，中共建國後，因為任務已完結，一生沒沒無聞度過，乃至受過迫害。假如有真相完全大白的一天，我們熟悉的整個近代史，可能都要改寫呢。

圖靈身後事

1950 年代，圖靈因同性戀傾向而被以「嚴重猥褻」的罪名判刑，後食用浸泡過氰化物的蘋果自殺。2009 年首相布朗代表英國政府正式道歉；2013 年女王特赦圖靈的「同性戀之罪」；2017 年《艾倫 • 圖靈法》生效，赦免因英國歷史上曾因違反同性性交法律而被定罪的男同性戀者，獲赦人數將近 5 萬人。

2019 年 7 月，英格蘭銀行公布了新一代的 50 英鎊塑膠鈔票：正面仍是女王伊莉莎白二世（Elizabeth II），而背面的「科學家」主題人物則放上了圖靈，這同時也是英鎊鈔票上第一位公開的同性戀者。此新鈔預計 2021 年正式發行。

摩納哥王妃

為愛璀璨：
永遠的葛麗絲
Grace of Monaco

時代	1950年代
地域	摩納哥
製作	美國／2013／103分鐘
導演	Olivier Dahan
編劇	Arash Amel
演員	Nicole Kidman/ Tim Roth/ Frank Langella/ Paz Vega

摩納哥王妃與主權的故事

前文談及電影《山本五十六》，有一幕講述這位日本海軍英雄笑說退休後的志願，就是「在蒙地卡羅賭場賺光賭客的錢」，據說他真的這樣表述過。說起來，近年也有關於摩納哥政治的電影《為愛璀璨：永遠的葛麗絲》，對我們研究小國寡民生態頗有啟發。

摩納哥面積大約二平方公里，是梵蒂岡以外全球最小的主權國家，香港面積是其六百倍。這樣的國家得以生存了八百年，還要成為富國，一來有中世紀各大國勢力平衡之間緩衝的歷史原因，二來賭場的開發製造了穩定財富，三來避稅天堂的身分令其成為全球另類經濟網絡的一員，才得以不斷延續奇蹟。

電影以嫁到摩納哥當王妃的好萊塢影后嘉葛麗絲・凱莉（Grace Kelly）為主角，劇情卻圍繞著今天鮮為人知的「摩納哥危機」：1962年，法國封鎖摩納哥，報復摩納哥大量收容逃稅的法國公民，聲稱如不就範就直接吞併。根據歷史，最後是摩納哥親王妥協，讓法國對摩

納哥境內住不夠五年的法國公民、和有四分一以上業務在境外進行的法國公司直接徵稅，令危機解除。根據電影，卻是影后王妃以她的魅力，舉辦了一場紅十字會籌款晚會，讓法國總統戴高樂（Charlesde Gaulle）和美國國防部長麥納馬拉（Robert McNamara）同臺出現，通過美國的間接壓力讓法國妥協，這自然是劇情需要的人為加工。

不談歷史，單談現實：對法國這樣一個大國而言，維持摩納哥的主權，究竟有什麼好處？為什麼不像「中國賭場」澳門那樣實行「一國兩制」？這問題原來不容易解答，因為摩納哥獨特身分能給予法國的，無論獨立與否，都分別有限。但到了歐洲整合成型後，迷你小國的價值，卻有了新的空間。

當我們閱讀歐洲地圖，會發現尚未加入歐盟的國家，除了未能整合的塞爾維亞等國，就是那些微型國家：梵蒂岡、摩納哥、聖馬利諾、安道爾、列支敦士登等。它們並非和歐盟國家沒有合作，例如摩納哥就和法國簽訂關稅聯盟，因而使用法國貨幣（現在也就是歐元）。但是它們畢竟不直接屬於歐盟，一旦歐盟出現大型危機，理論上，卻可以獨善其身。當然，這些小國完全獨善其身是不可能的，就是歐盟解體，摩納哥也離不開法國；但反過來說，法國卻可以通過存續摩納哥，做一個不加入歐盟的無傷大雅的實驗。

值得注意的是，摩納哥的主權原來頗為含糊，直到冷戰結束後的1993年，才在法國同意下加入聯合國，成為正式會員。原來摩納哥和法國簽訂條約，規定一旦沒有男性繼承人，國家就自動被法國合併，這條文也在2002年被修訂，法國容許摩納哥沒有繼承人後繼續生存。這些姿態，反映了微型國家在全球一體化的大環境下，反而有了生存空間。今日歐洲對國界、主權的概念，一百年後，又會否成為亞洲的楷模？

小資訊

延伸影劇

　　《*Grace Kelly: The American Princess*》（美國／1987）

誘·惑
Doubt

時代	1964
地域	美國紐約
製作	美國／2008／104分鐘
導演	John Patrick Shanley
編劇	John Patrick Shanley
演員	Meryl Streep/ Philip Seymour Hoffman/ Amy Adams/ Viola Davis

聖訴

人生的雙重標準

　　電影《誘·惑》場景簡單，全靠多名影帝影后級演員比拼演技，得以成為現代經典。表面上，電影有特定時空景：1964年的美國紐約教區。當時梵蒂崗剛舉行了把教規現代化的「梵二大公會議」，作出了種種針對陳舊教規的改革，自由派勢力在教會內部大舉抬頭。當時美國國內則依然未從甘迺迪（John Fitzgerald Kennedy, JFK）遇刺的陰影走出來，女教師說甘迺迪和羅斯福、林肯齊名，同時青年運動、反戰運動興起，顯示偶像崇拜熱潮方興未艾。而該教區屬新移民區，適逢民權運動逐漸開花結果，黑人學生終於走進從前被白人壟斷的學校，也就是故事發生所在的地方，而當被孤立的黑人學生得到神父重點關注，卻因此傳出變童醜聞。

「梵二大公會議」

　　即第二次梵蒂岡大公會議，該會議是天主教第 21 次會議，目標是「發揚聖道、整頓教化、革新紀律」，出席的天主教會領袖共 2,540 位，會議共分四期進行：1962 年 10 月 11 日至 12 月 8 日；1963 年 9 月 29 日至 12 月 4 日；1964 年 9 月 14 日至 11 月 21 日及 1965 年 9 月 14 日至 12 月 8 日。

甘迺迪遇刺

　　美國時任總統甘迺迪在 1963 年 11 月 22 日被刺殺，是歷史上第四位被行刺的在位美國總統。當時甘迺迪正在德克薩斯州出席公眾活動，卻突然受到槍擊，子彈打中頸部和頭部。甘迺迪送院搶救後不治。雖然當局拘捕一名在德克薩斯州教科書倉庫工作的男子歸案，但事件仍有不少疑點，也有指兇手另有其人。甘迺迪死後，其副總統詹森（Lyndon B. Johnson, LBJ）接任總統職務。

　　進戲院前，以為《誘·惑》的賣點開宗明義，就是天主教會鬧得沸沸揚揚的變童醜聞。但離場後，才知道這情節故事其實頗為白描的電影主軸並非影射教會或什麼性禁忌，而是人生的連串矛盾，特別是同一人對同一原則的雙重標準。於是，上述背景對這電影毫不重要。因為電影的主軸，只是原則和理想在人性跟前的彈性，以及在位者如何扭曲原則，去理順行事作風。在《誘·惑》，梅莉·史翠普（Meryl Streep）的演出實在出神入化，菲利浦·西摩·霍夫曼（Philip Seymour Hoffman）的內心戲相對沒有那麼多，但也頗精彩，得以讓觀眾進入這類道貌岸然的威權角色的內心世界，明白每一項原則的背後，都存在「彈性」和「酌情權」，也明白這些彈性和酌情權的運用，往往全憑主觀的心。這是我們一般人在日常生活的盲點：有時候，你明明是贊

同一個觀點，但因為客觀原因，你選擇反對；有時候，你明明反對一個觀點，但因為傳遞這觀點的人是你的偶像，你也會支持。

假如我們把劇情拆碎，再以種種人性的雙重標準重構，可以得出下列矛盾片段：

1. 那位自由派神父認為保守女校長故意散播關於他的是非流言，並在講道時咬牙切齒，勸告信眾說是非的禍害，一片大義凜然。然而，他卻在酒席與其他神父興高采烈地說女性是非，席間煙酒處處，氣氛十分市井。

2. 神父認為教會應該與時並進，主張彈性處理一切宗教原則事宜，認為這樣的改革才能吸引更多信眾，復興教會。然而，當他面對的挑戰牽涉到他的職位和權力來源時，他則忽然變得十分著重程序正確，對校長不經過教會官方途徑，接觸他從前所屬的教區修女「起底」，感到尤其憤怒。

3. 保守女校長同樣曾教導年輕女教師教會內部程序正確的重要性，制定什麼事要找她、什麼事她要向上級匯報等準則，說這機制直到教宗本人也合用。她也向其他修女表示不可能直接和神父談論變童一類敏感事情，因為她的職級相對較低，處處貌似規行矩步。然而，她發現神父可能對學生有所企圖後，還是直接繞過程序向神父施壓；到了緊急關頭，甚至公然聲稱要違反教區程序，來個玉石俱焚，抗爭味道極濃。

4. 女校長討厭現代化，甚至反對使用會「破壞傳統書法」的原子筆，又沒收學生的耳筒錄音機（編按：隨身聽），這些都像30年前香港訓導主任的形象。但在背後，校長卻偷偷在校長室使用這些「新科技」，還向家長分享心得，既用來顯示自己與時並進，也以此顯示「親民」。

5.女校長以「保護學生」為由，視神父的疑似性騷擾為罪大惡極，把兩人鬥爭上綱上線為路線鬥爭、正邪鬥爭。因此，她威脅開除無辜學生，來索取神父可能存在的犯罪證據。這時候，學校名聲、「保護學生」卻成了次要矛盾，學生本人可能因此面對更大痛苦。

6.女校長雖然武斷，承認全憑直覺判斷神父有問題，予人感覺霸道。但她卻不失為全校最有經驗的判官，能夠輕易識破問題學生裝傷逃學的伎倆，反映她的直覺也有客觀成份。她就是對此自傲，才勇於武斷地挑戰神父，究竟這是主觀還是客觀，已殊難判斷。

7.女校長對開明神父希望除之而後快，表示決不寬容，但同時她也有寬容的一面，例如全力保護接近失明的老修女。為了進行這保護，她明顯擅用職權，並非鐵板一塊的人。當然，這兩種寬容性質完全不同，但旁觀者難免得出「親疏有別」的結論。

　　這些雙重標準，貫穿整齣《誘‧惑》。假如電影只有校長或神父的角色，觀眾會被教會性醜聞的宏觀背景吸引，忽視了內裡的人性一面。但《誘‧惑》卻帶出一個事實：雖然上述醜聞一直是教會內部自由派和保守派的角力，但其實雙方都在以相同的說詞，爭取同一片道德高地，也同樣在道德文章裡面，尋找自己的越軌行為足以被社會和輿論接受的空間。電影最成功之處，正是沒有為簡單的劇情加入任何一個單一結局，而是保留了無窮想像空間，暗示了每人都有光明和陰暗面。值得注意的是電影要傳遞的訊息並非「當局者迷，旁觀者清」，而是「旁觀者迷，當局者清」，旁人往往以非黑即白的角度閱讀他人，自己作為當局者時，卻會不自覺的充滿雙重標準來處世。這就是人了。

小資訊

延伸影劇

Ep.1: History and Genesis of Vatican II (NETTVCATHOLIC/ 2013)
The Meaning of Vatican II: A Commentary by Fr. Barron (Wordonfire/ YouTube/ 2012)

延伸閱讀

Global Catholicism: Diversity and Change Since Vatican II (Ian Linden/ New York: Columbia University Press/ 2009)
101 Questions and Answers on Vatican II (Maureen Sullivan, O.P./ New York: Paulist Press/ 2002)

時代	文革時期
地域	內蒙古
原著	《狼圖騰》（姜戎／2004）
製作	中國、法國／2015年／121分鐘
導演	Jean-Jacques Annaud
編劇	Alain Godard/ Jean-Jacques Annaud/ Wei Lu/ John Collee
演員	馮紹峰／竇驍／巴森扎布／昂和妮瑪

《狼圖騰》：法西斯份子，還是環保份子？

2004年，中國作家姜戎的小說《狼圖騰》大受歡迎，2015年終由法國導演尚・賈克・阿諾（Jean-Jacques Annaud）拍成同名電影。原著小說是姜戎在文革期間，到內蒙古草原「插隊」十一年經歷的自白，講述知青響應毛澤東的「上山下鄉」政策，到內蒙草原與鄉民一同生活，體會到人與大自然的關係。小說當年極暢銷，甚至被譽為《毛語錄》之後在全國流通量最高的書籍，故事主旨也被引申出不同解讀，例如被視為新中國經商策略導讀、甚至戰爭兵法，也引發了一番圍繞「狼圖騰」意象與法西斯主義的論爭。但究竟電影的真正意義在哪裡？

「狼性」象徵法西斯主義？

一眾評論，大多集中在《狼圖騰》的「狼」，並圍繞這展開政制論爭。某程度上，這確是值得探索的。在姜戎筆下，蒙古牧民對草

原野狼又愛又恨，狼一方面攻擊牧民及牲畜，但另一方面也吃掉地鼠等動物，維持草原適合放牧，因而村民保護野狼，被外人視為圖騰崇拜。小說中，蒙古老人畢利格指出到當地的陳陣和其他大陸知青像羊，骨子裡懼怕狼，千百年來成長於農民社會，失卻了牧民祖先的氣概。陳陣在草原上與狼群多番接觸，似乎被「蒙古化」了，甚至養了一頭小狼。在尾聲，他對同伴分析，中國近百年不斷被列強入侵，是由於農民社會支撐著一種「羊性」，凡事只懂逃避。

這結論是否全書的畫龍點睛、還是被借題發揮，見仁見智。一派解讀認為，姜戎通過小說表達對「狼性」的崇拜，乃宣揚中國應拾起蒙古帝國時期的擴張主義，在民族主義中，摒棄農民的「羊性」基因，改以牧民「狼性」為國家特質。小說發表時，還沒有「中國夢」口號，但電影上映期間，卻正值習近平外交亞投行、「一帶一路」等大展拳腳之時，爭議自然更大。

持這觀點的代表，包括蒙古族作家郭雪波。他早前在新浪微博發文，抨擊小說歪曲史實，虛構蒙古人祖先崇拜「狼性」，認為狼精神跟蒙古人崇尚的草原精神背道而馳，後者包括薩滿教思想（相信萬物有靈）和佛教精神，相反，「狼是蒙古人生存天敵」、「狼並無團隊精神」、「狼貪婪自私冷酷殘忍」，「宣揚狼精神是反人類法西斯思想」。其實，早在《狼圖騰》小說推出時，德國漢學家顧彬（Wolfgang Kubin）也曾批評指：「對德國人來說，《狼圖騰》充斥法西斯主義思想，這本書讓中國丟臉。」

姜戎則反駁謂，自己只強調狼的正面特質，包括對自由的渴望和頑強的生命力，並指中國人民若能摒棄「羊性」，而拾起狼的這些正面特質，將能擺脫專政政權壓制，實現中國民主。從他的個人履歷看來，也不大像「法西斯主義者」。姜戎早年雖然當過紅衛兵，但自

稱經常私藏「封資修」書籍，選擇到內蒙古插隊，就是因為較容易帶著禁書上路。返回北京後，他參與了文革後的「北京之春」，曾加入《北京之春》任總編輯，發表過不少對中共的批評，後來更因參與八九學運被捕，1991年才獲釋。他強調支持民主和個人主義，表明擔憂中國若不展開民主化，將成為「另一個納粹德國」。這些，都和今天的中國民族主義者背道而馳。

「封資修」書籍

文化大革命時期的「掃四舊」運動中，書籍也是被針對的對象。封、資、修分別指的是「封建主義」（屬於中國傳統）、「資本主義」（屬於西方思想）和「修正主義」（屬於蘇聯），基本上除了馬克思、列寧和毛澤東的著作以外，大多數文學藝術、社會科學主題的書籍，都被銷毀查封。

《狼圖騰》的左翼生態主義思想

假如我們不當《狼圖騰》是右翼讀物，其實，也可以把它算作左翼小說來看：畢竟，姜戎曾對西方媒體自稱是「左翼思想家」。《狼圖騰》被扣上法西斯主義、民族主義等概念，令其關於生態環保的探討被人忽略，而後者對今天中國的發展更有討論價值。

從生態保護主義的角度看，蒙古牧民信仰「生態整體主義」（ecological holism），乃游牧民族自古在草原上與萬物共生的生活哲學。蒙古人認為，人、馬、羊，以至野狼、地鼠等，全都是「小物種」，彼此平等共生，互相不能欠缺，一同依附大草原才能生存。當

野狼對人類、禽畜造成威脅，蒙古人也會殺狼，但絕不會將狼群滅絕，因為他們明白，只有維持生態平衡，所有物種才能各自獲得最大的生存效益，大自然才能保存。

相反，中原漢人來自務農社會，信仰的是「人類中心主義」（Anthropocentrism），以人類本身的生存和發展為終極目的，大自然的資源僅為人類所用。這對立，才是貫串電影的主軸，也是寓言所在：從農牧區轉到草原上任的領導包貴順，因一批蒙古戰馬被野狼殺死，而率領獵戶大舉滅狼，結果草原生態鏈缺少了狼，地鼠、獺子為所欲為，把草原吃光，最終，蒙古牧民也被迫遷移，說明即使是人，違背了自然，最終會自食其果。

生態保護主義與民族矛盾

從不同生態觀延伸的，卻是敏感的民族矛盾。「生態整體主義」和「人類中心主義」不但是蒙古族和漢族的對立，也影響到雙方邊緣社群的發展方向。例如追求現代價值而拋棄傳統草原信仰的年輕蒙古牧民、開始與漢族同化的蒙古部落、謀狼皮以獲利的獵戶商人等，都與漢人中央領導連成一氣，因為他們對自然生態的概念，都取決於自身的政治經濟利益。正如英國生態政治學家Terry Gifford指：「生態觀是社會建構概念」，往往是教育與政治經濟角力落敗，令人類為一己私利而肆意破壞環境。

自2000年代推動的「西部大開發」，體現了東部城市和西北草原、中央與少數民族之間的矛盾，可說是《狼圖騰》的現代版，不過衝突換了民族而言。早在2001年，《大地》雜誌一篇題為〈打造大西北的經濟航母〉的文章，就提出一系列必要實行的生態戰略，例如

「以環境保護為重點，實施可持續發展戰略」、「以特色產業為突破，實施城鄉協調發展戰略」等，以保護生態環境脆弱的西北地區，否則只會破壞民族團結。可惜發展和民族矛盾，往往是並存的：青藏鐵路通車後數年，已出現沿線荒漠化現象，除了生態遭破壞，鐵路本身也受損，令一些藏人對「發展是硬道理」感到不滿，流亡藏人的批評尤甚。例如「藏人行政中央環境發展項目辦公室」負責人丹增諾布接受《西藏之聲》訪問時，多番駁斥中國官員指草原沙化源於過度放牧之說，並引用研究指游牧反而有助保護草原，相信過度開發、強迫牧民集中定居，才是草原沙化的主因。

時至今天，在更宏觀的「一帶一路」戰略下，這生態與發展帶來的民族矛盾，涉及中國與西進沿途國家的關係，只會倍加敏感。例如中國與緬甸，就因為「伊洛瓦底江水壩計畫」鬧得很不愉快：2011年，緬甸宣布因民意反對，擱置中國資助的水壩工程，而當地改革派及環保人士一直擔心，水壩會影響水流和生態。加上水壩選址位於伊洛瓦底江源頭，克欽族人奉該處為聖地及緬甸文明發源地，甚至因工程爆發過騷亂。類似案例，隨著當中國大興土木，要把基礎建設帶到整個亞洲，只會越來越多。「一帶一路」帶來的生態衝擊能否為當地人接受，足以影響整個計畫的成敗。

小資訊

延伸閱讀

德國漢學權威另一隻眼看現當代中國文學（德國之聲／ 2006 ／ https://reurl.cc/
KjGDag）

Milk

自由大道

時代　1950-1978年
地域　美國
製作　美國／2008／128分鐘
導演　Gus Van Sant
編劇　Dustin Lance Black
演員　Sean Penn/ Emile Hirsch/ Josh Brolin/ Diego Luna

夏菲米克的時代

美國民主黨同志政治

　　電影《自由大道》以美國首位公開同性戀身分的政客哈維·米爾克（Harvey Bernard Milk）為主角，講述他如何成為了今天民權運動的代表。其實他的履歷極具爭議性，例如他參選時表示曾因同志身分而被強迫退伍，但是這項說法未經核實，而他也曾經歷掩飾「出櫃」的日子。時至今日，整體美國比從前更能接受同性戀政客，但兩黨對此的態度仍然大相徑庭。

　　說到近年對美國政治最具影響力的同志政客，當然首推國會中第一個與同性結婚的成員弗蘭克（Barney Frank）。這位猶太裔議員早於1987年「出櫃」，兩年後捲入同性賣淫事件，致使其性取向在美國無人不知。由於他時任眾議院金融服務委員會主席，涉及國家金融決策，據說有不少企業都試圖向他施「美男計」，其中擁有一半以上美國住房抵押貸款的房利美（Fannie mae）行政主管Herb Moses，就與他發展了長達十多年的同志情誼。金融海嘯前，房利美享有比其他

金融機構更優惠的政策，當中存有多少私人感情在內，則成了美國國內茶餘飯後的熱門話題，也成了同志圈子的「一時佳話」。弗蘭克在美國權力榜佔有一席位，他曾說：「二十年前，別人為我預計了出櫃後的種種困境；但二十年後的今天，我卻偶爾擔憂自己作為同性戀者的曝光率不夠」。唯恐人不知其同志身分，這是共和黨不可能出現的特色。

當代美國另一位著名民主黨同志政客，是波特蘭的民選市長亞當斯（Sam Adams）。他在競選時老早公開其同志身分，以反權威、推廣同性婚姻的社運形象順利當選，是美國首位民選同志市長，職位的重要性遠比電影裡的哈維·米爾克為高，甚至有評論看好他，認為假以時日，他有潛力成為美國首名同志總統。不過亞當斯還是捲入了性醜聞：事源選舉時他被傳與一名男見習生發生性關係，民眾當時普遍相信這不過是對手抹黑的手段，但他當選後，卻承認傳聞完全屬實，並公開向所有人道歉。假如這醜聞發生在共和黨政客身上，道歉是遠遠不夠的，當事人亦早已下臺；但由於亞當斯是「出櫃」同志，如此處理卻被視為果敢和光明磊落的表現，反而進一步提升了他在全國政治舞臺的人氣。

有見及此，民主黨近年開始積極發掘同志新人，作為該黨的民權運動明星。他們職責所在，就是唯恐人不知自己是同性戀者，乃至顯得略為造作，因為這符合了民主黨關注弱勢社群的市場定位。自從歐巴馬成了首位黑人總統，西班牙裔總統、女總統等的出現似乎也是指日可待，那麼終有一天美國出現同性戀總統，也再不是天方夜譚；假如真的有這一天，我們幾乎都能肯定這首位同性戀總統是從民主黨產生的。共和黨則恰恰相反，由於有反對同性婚姻的傳統宗教及道德包袱，大方向依然是高調抨擊同性戀行為。諷刺的是，近年接連有反

同志共和黨要員因為被爆出同性戀醜聞而下臺，反映出同志議題對共和黨的殺傷力甚大，而民主黨的同性性醜聞則相對容易平息。

美國共和黨同志政治

與民主黨相反，共和黨由於有反對同性婚姻的傳統宗教道德包袱，大方向依然是高調抨擊同性戀行為，故處理同志政客的手法顯得教條化且虛偽。

例如在2008年總統大選中，共和黨總統候選人麥侃（John McCain）走中間路線，但出身軍人的他，非常刻意與黨內疑似同志劃清界線。又例如愛達荷州資深參議員克萊格（Larry Craig）表面上是恐同人物，向來致力提高有關同性戀的法律刑罰，曾說「非異性戀婚姻都是可恥的」。不過，他的真正性取向卻是眾所周知的，乃至是黨內大佬私下都知道的「老同志」。據說這是他在2002年角逐共和黨黨鞭失利的深層原因：2007年，他涉嫌在機場男廁性騷擾其他男性，碰上對方是便衣警察而事敗，這成了全國新聞。有見及此，麥侃立刻要求他辭去參議員職位。克萊格雖然不情不願，但還是沒有競選連任。此外，佛羅里達州議員艾倫（Robert W. Allen）也因為在公園男廁所「釣魚」而被捕，麥侃也是立刻和他決裂。這對麥侃鞏固保守票源不一定有大幫助，反而害他流失了不少中間支持。

在布希第二任期開始，共和黨在各級選舉接連敗陣，原因除了是貪腐醜聞、伊拉克戰爭和金融危機外，接連出現的同性性醜聞也是導火線之一。例如佛羅里達州眾議員佛利（Mark Foley）年前被揭發曾用「美國在線」私人電郵信箱，向至少一名未滿十八歲的國會男見習生發放性騷擾電郵，令這名曾連任五屆的眾議員立刻下臺。特別讓

共和黨尷尬的是，此人本來是黨內保護兒童的代言人，曾任失蹤與受虐兒童小組會議主席，並曾提出多項立法，要求保護兒童免受成年人的欺騙。類似醜聞令主張道德重整的新保守主義運動大受打擊，國民開始發現，與其相信共和黨的道德語言，倒不如接受像當年柯林頓那樣的公然好色風流政客。結果，在布希任期的最後兩年，新保守主義的聲勢已大不如前。

佛利議員的醜聞

佛利當時是佛羅里達州的眾議員。除了擔任多個保護兒童組織的要員外，他也曾支持反同性戀的議案，所以當他被捲入的同性性醜聞時，他保護兒童和反同性戀的形象完全被破壞了。

還有一名在布希任內下馬的共和黨同志政客同樣值得一提，他是華盛頓州的斯波坎市市長威斯（Jim West）。一如其他共和黨恐同黨友，他曾積極參與制定多項反同性戀政策，例如建議禁止同性戀者在學校及幼兒中心工作。1995年，他的民主黨政敵路維（Mike Lowry）捲入（異性）性醜聞，威斯特高呼要立即檢控，以示自己永遠站在道德高地。想不到在十年後的2005年，威斯特被揭發在七、八十年代當童軍領袖時，居然曾有性侵犯兩名男孩的往績；而且已婚的他始終耐不住寂寞，當市長時，又曾偷偷跟男孩發生性關係。威斯特雖然否認指控，並特別強調自己沒有戀童癖，卻不得不承認自己有同性戀網路交友，而且用的網名是「Right-BiGuy」？顧名思義，大概是「右派的雙性戀男人」之意。後來，他成為該市首名在位期間被迫下臺的市長，一年後因結腸癌辭世。假如共和黨對同性戀立場依

舊，類似案例只怕陸續有來，這也將成為共和黨早晚要面對的嚴肅課題。

疑似斷背總統

少數族裔自然不是美國唯一的邊緣族群。反歧視的主要內容，同樣包括了對性別和性取向自由的保障。在首名女總統相信快將出現之時，雖然有電影《斷背山》（Brokeback Mountain）敲邊鼓，可是同性戀總統的認受（編按：認同）時間表，依然要繼續等待。儘管美國史上未有公開的同志總統，然而不少總統都有同性戀傳聞，當中被歷史學家考證為可信性最高的「疑似斷背總統」，當首推第十五任總統布坎南。

布坎南是從聯邦黨過檔到民主黨的賓州律師，是林肯總統之前一任美國總統。他任內的1857年，發生了該世紀最嚴重的金融風暴，那是由一間地區保險公司破產，觸發起全國銀行的擠兌潮。當時民主黨政府堅持拒絕干預，令無數美國人家破人亡。此外他又被認為要對未能阻止國家南北分裂而負上責任，故歷史學家多把他列為「失政總統」之一。

不過「學者」最感興趣的，還是終生未娶的布坎南的性取向，以及他如何在社會自處的斷背劇情。有關布坎南終生未娶的「官方解釋」，是他早在成為總統前已經訂婚，不過未婚妻同年逝世，才決定不再談戀愛「以茲紀念」。

但劇情自然沒有這樣單純。布坎南的未婚妻是富豪高文（Robert Coleman）的後代，富豪對這門婚事大力反對，全國皆知。後來女方主動提出解除婚約，三個月後，因為服用過量藥物而神祕死亡。到底

她的死是意外、自殺還是被謀殺，至今仍然未有定論。但是富豪顯然認定這是布坎南的責任，相信是女兒發現未婚夫原來是一名同性戀者，承受不了打擊，才厭世自盡。後來布坎南要求參加葬禮、見女方最後一面，也不獲富豪容許，二人公開決裂，這項指控更令布坎南的性傾向傳聞不脛而走。後來布坎南寫了一封愛的宣言到女方家裡，希望向世人公開他們的愛。但信件卻被富豪原封不動退回，以向世人宣告男方只是在演斷背劇的煙幕戲碼。

有關布坎南未婚妻死亡之謎，原來有一份文獻記載。這份文獻相信是布坎南早年的感情生活史，亦被他珍而重之地放在銀行保險箱內，原因是由於南北戰爭在布坎南卸任總統後不久爆發，他深恐戰時軍隊會藉故闖入家中，飾演狗仔隊以搜查私人機密。這是先見之明，因為事後證明了這場戰爭的確是美國史上最侵犯人權的戰爭之一。不少壯丁被送上戰場後，家鄉都由地區巡邏隊高壓管治，所有人都可以隨時被指控叛國。《冷山》（*Cold Mountain*）一類電影就大量記載了這種恐怖。戰爭過後，布坎南晚年一度考慮公開祕密，不過還是沒有勇氣。所以他的遺囑千叮萬囑要毀掉文件，不准任何人翻閱，律師照遺囑執行。然而對歷史學家和性別研究員來說，這絕對是無價損失。

未婚並不一定是同志，但布坎南在未婚妻於1819年自殺後，便被社交圈子認定有一名「同級別」的固定伴侶，那就是阿拉巴馬州參議員威廉・金（William King）。金在1819年當選參議員，布坎南則在1821年當選，二人在華盛頓工作相識，前後相交三十三年，其中十六年是名副其實的單獨同居關係。兩位議員在首都形影不離，自然成為媒體和同僚的熱門話題，但兩人並沒有因此而避嫌。金曾經被任命為美國駐法公使，期間寂寞難耐，和布坎南互通情信，日後卻被媒體找到原本，成為二人關係的鐵證。

這段同性情侶關係，在十九世紀的美國上流社會自然備受嘲弄。前總統傑克遜（Andrew Jackson）戲稱金為「南西夫人」（Miss Nancy），也就是娘娘腔的男人。其他政要稱與呼金為布坎南的「另一半」（better half），甚至公開說「布坎南先生和夫人」。

　　1844年，布坎南企圖競選總統，以「好朋友」金為副總統拍檔，開創「同志配」先河。雖然競選因為得不到黨內支持而迅速失敗，但兩人的政治地位卻有所提高。後來金在1852年獨自當選副總統，一年後病逝，成為美國史上唯一未婚的副總統。布坎南則在1856年當選美國史上唯一未婚的總統，由於未婚妻和「未婚夫」先後離世，布坎南只能邀請外甥女客串白宮女主人。

　　布坎南競選期間，對手共和黨的佛烈蒙（John Fremont）是西部大開發的英雄，陽剛味濃郁，乾脆以「反對單身漢」和「反對老怪物」為競選口號，將布坎南的性取向議題擺上全國舞臺。口號未免政治不正確，選民亦不見得受落，不過已經默認總統是同志。無論「布坎南先生夫人」是否同性戀者、有沒有出櫃，他們在美國斷背史上的地位，至今無出其右。

斷背州長的抉擇

　　布坎南對待斷背疑團的態度曖昧、拖泥帶水，原因並不是當時對同性戀者比現在受到更多歧視，而是當年的媒體風氣依然有一點subtle（編按：隱晦、輕描淡寫），國人願意選擇自行意會，不比現在什麼都要三點盡露。美國政壇近年一段真人真事的《斷背山》，則有同樣戲劇化的劇情，不但可以成為片商好素材，劇情結局更反映了時代的轉變。

故事主角名叫麥克格里弗（James McGreevey），先後在哥倫比亞、喬治亞、哈佛等名牌大學得到不同學位，畢業後任執業律師，加入民主黨，是典型的東岸菁英。1990年，麥克格里弗下海從政，兩次當選市長，於2001年當選紐澤西州州長。當時年僅44歲的他便掌管東岸這個關鍵州份，自然被視為政壇希望，有潛力朝副總統方向更上層樓。加上他的家庭有愛爾蘭裔的天主教背景，以新英格蘭為家，年輕有為，自命blue blood（編按：貴族、出身上流），一切履歷又依稀有當年甘迺迪的色彩。

故事發展到這裡，竟然出現了反高潮。在狗仔隊重重跟蹤下，曾經離婚又再婚的麥克格里弗被發現是斷背男，經常背著太太和不同男性發生婚外性行為。這本來算不上是醜聞，因為據說民主黨高層就對州長的性取向心知肚明。問題是婚外情的主角是州長下屬，他出現在州政府的背景同樣是撲朔迷離。

事源這人是一名以色列人，曾在海軍服役，據報是和旅途中的麥克格里弗邂逅後一見鍾情，並開展了王爾德（Oscar Wilde）所說的「難以啟齒無以名狀的愛」。後來麥克格里弗當上州長，立刻高薪聘請這位外國人離開以色列，以擔任紐澤西州的「國土安全顧問」，儘管無論是對美國的「國土」，還是專業的「安全」，情郎都一竅不通。同性戀醜聞於是變成以權謀私的政治醜聞，終於迫使麥克格里弗出櫃公開承認自己是同性戀者，並同時辭職。至於紐澤西州州長的職務則繼續由民主黨人壟斷，代理州長科迪（Richard Codey）和民選繼任人哥澤（Jon Corzine）都強調自己婚約正常，以免瓜田李下，儘管哥澤也已經離婚獨身。而那位以色列情郎則根據劇本繼續自辯，自稱是「州長芸芸性騷擾受害者之一」。

這樣一來，麥克格里弗不但成為美國史上第一名公開承認同志

身分的州長，他的出櫃宣言：「I am a gay American」，令他一時成為同志的偶像。不過偶像再也沒有出席公眾活動，一方面他拒絕加入社運圈子，另一方面他連民主黨也逐漸淡出。假如他硬銷首名同志州長的身分，可能足以和歐巴馬、拉丁州長理查遜（Bill Richardson）一樣，成為美國一極的代言人。

但是他沒有走這條路，甚至對美國政壇爭議甚大的同性婚姻提案也持「事不關己」的態度，卻又要高調宣佈出櫃。有一派人因此認為他根本是利用同性戀者的身分，來轉移公眾對他任內其他醜聞的注視。另一派人則認為以麥克格里弗的公職，依然能夠自稱「gay American」，已經勇氣可嘉。

勇氣還不是最重要的資本。有美國人認為麥克格里弗出櫃後轉趨低調，比他成為同志代言人的價值更大。這派思想，就是源自本篇提及的「撞擊一體化理論」：麥克格里弗選擇的臺詞「I am a gay American」，強烈符合「撞擊一體化」準則的設計對白，不但宣告同性戀服膺於美國國家利益，也將性取向作出非邊緣化處理，希望以不提出特別訴求的方式，來反證同性戀已經毫不突兀地邁入主流。據說他將會出版自傳《自白書》（The Confession），且看內裡會否透露這套策略。至於這種策略是否似曾相識？言猶在耳，李安好像強調《斷背山》帶有「普世的愛」，不止是兩個牛仔的韻事。

小資訊

Info

延伸影劇

Harvey Milk-Wiki Article（YouTube ／ 2013）
Portland Mayor-elect Sam Adams / Same-Sex Marriage Rally（YouTube ／ 2008）
歐巴馬支持同性婚姻（YouTube ／ 2012）
Barney and Bill on larry Craig and gay Republicans（YouTube ／ 2006）
《冷山》（*Cold Mountain*）（美國／ 2003）
《斷背山》（*Brokeback Mountain*）（美國／ 2005）
《*Fall to Grace*》（美國／ 2013）
Fmr. NJ Gov Jim McGreevey':ty'（YouTube ／ 2013）

延伸閱讀

An Archive of Hope: Harvey Milk's Speeches and Writings (Harvey Milk,Jason Edward Black & Charles E Morris/ Berkeley: University of California Press/ 2013)
Gay and Lesbian Americans and Political Participation (Raymond A Smith & Donald P Haider-Markel/ California/ ABC-CLIO,2002)
〈同性婚姻成美國兩黨分界線共和黨重申反對態度〉（余曉葵／中國網／ 2013）
〈美國同性戀婚姻辯論的影響〉（無名／《中國評論月刊》／ 2012 年 5 月 14 日 ／ http://www.chinareviewnews.com）
The Confession (James E. McGreevey/ New York: Harper Collins Pub./ 2007)
The Buchanan-King Controversy（http://webspace.webring.com/people/rb/bounty682/contro.html）
The American Civil War (Timothy H Donovan/ New York: Square One Publishers/ 2002)

逐 *Selma*
夢
大
道

時代	1960年代
地域	美國
製作	美國／2014／128分鐘
導演	Ava Du Vernay
編劇	Ava Du Vernay/ Paul Webb
演員	David Oyelowo/ Tom Wilkinson/ Carmen Ejogo/ Tim Roth/ Oprah Winfrey

馬
丁
路
德
金
──
夢
想
之
路

《逐夢大道》的本土意涵

　　電影《逐夢大道》描述美國黑人民權領袖馬丁‧路德‧金恩（Martin Luther King Jr.）爭取黑人投票權的事蹟，而同一題材、同一主角的電影已有不少，原來不足以引起關注。但這電影獨特之處，正是不像一般傳記電影般野心萬丈，要史詩式地呈現整個黑人平權運動的大背景，或把金恩描述為一代偉人，反而將焦點放在金恩來到塞爾瑪市（Selma）參與鎮上黑人平權運動的插曲，因而讓人觀察到運動內外的種種微觀張力。故事中呈現的各種矛盾，包括抗爭該走溫和還是激進路線？小鎮本土平權組織如何面對金恩這位「外來勢力」，「大臺」該由誰來主持？平權運動內外的黑人和白人應分別承擔哪些角色？以至時任美國總統詹森和金恩各自主張的左翼進步議題，應以哪項作為優先考慮？種種矛盾為香港人看來，原來有一種特別的共鳴。

馬丁・路德・金恩

馬丁・路德・金恩（1929-1968），黑人民權領袖，主張以和平的手法爭取黑人權益，並在 1964 年得到諾貝爾和平獎。他原本是浸信會的牧師，其後投身社運，並在 1963 年發表《我有一個夢想》的演講。馬丁・路德・金恩在 1968 年到達田納西州，為當地黑人爭取更合理的工資，在一間汽車旅館中被暗殺。事件引起美國各地的黑人發動騷亂，需要多位政要出面調停。

黑人民權運動vs.「大社會」民權議程

電影讓人印象最深的一幕，並非金恩如何在街頭作戰，而是他被時任美國總統詹森接見，兩人如何爭拗民權議題。事實上，雖然兩人分別是總統和民權運動領袖，但並非處於絕對的對立面，差異只在民權議程的優次考慮之上。詹森任內提出「大社會」（Great Society）政策理念，本就以扶助弱勢社群為核心主旨，推行的不少社會改革，例如推動公共廣播、醫療保障等福利政策，還有著名的「抗貧計畫」（War on Poverty），借國家經濟成果協助數以百萬美國人脫離貧窮線，都為不少史家認同。儘管後來美國陷入越戰困局，詹森的外交政策備受批評，最終被迫放棄競選連任，但其內政實在頗有可取。詹森在任四年，成為至今簽署通過最多項民權法案的美國總統，在當時的美國社會，其實也代表著一種左翼進步思潮。他卸任後一改形象，儼然一個老嬉皮，也是一個時代的有趣縮影。

在黑人民權問題上，詹森最大的顧慮，並非在於理念問題，而是在於美國南部州份的反對壓力。詹森出身於德克薩斯州，早年當參議員期間，也因民主黨綑綁式政治取態，曾就種族隔離措施投下贊成

票。當黑人民權運動發展至高潮，詹森決定向國會建議撤銷黑人投票權的各種限制，其實也是一場賭博；只是事後回看，那除了被視為政績之一，黑人對詹森和民主黨的支持，也抵銷了南部白人票源的流失。且法案通過後，黑人失業率下跌34%，這股勞動力，也成就了詹森的「大社會」。據媒體報導，詹森逝世後，出席追思會的公眾當中，非裔美國人就佔逾六成。所以金恩和詹森其實是相輔相成的，「建制」和「運動」，從來不是、也不應是絕對對立。

「空降」金恩vs.「本土」學生組織

電影另一張力，在於金恩來到位於美國阿拉巴馬州的小鎮塞爾瑪市，而當地也有自己領導黑人民權運動的學生組織，但數年來沒有取得太大成效。基於金恩當時的名聲和經驗，無可避免「空降」成為該鎮運動的領導人物，然而應否跟從金恩的和平抗爭路線，就引發了學生組織內部的議論，甚至分裂，而類似「誰是敵人」的辯論，從來是運動內耗的常態。

話說金恩號召塞爾瑪市組織「徒步運動」，貫徹他主張的和平抗爭模式，帶領民眾遊行到州政府抗議，首次只得數百人參與，絕大部分是黑人，而州政府亦早已派出警察佈防，結果示威演變成警察以武力鎮壓，後來被稱為「血腥星期天」（Bloody Sunday）。混亂中，有學生組織成員想奪取武器向警察還擊，但被同伴阻止。運動過後檢討，不少激進份子認為既無取得成果，只換來被警察打了一場焦頭爛額，關於抗戰路線的爭論自然更激烈，組織內質疑金恩的聲音也更多。

但原來「血腥星期天」的場面已經透過傳媒流通全國，甚至一些白人也替示威者不值，結果金恩第二度號召「徒步運動」，竟有數

千人參與，還得到一些白人加入遊行行列，表態支持為黑人爭取權利。這次運動一路上沒有再被阻撓，到達州政府門前，到底是否應該「衝擊」，立時就要求州政府回應？出人意表地，金恩不但呼籲示威者分散集會以免違反聯邦法院法令，集會尾聲更加採取了最「和平、理性、非暴力」的手段——祈禱，之後就轉身撤退。組織中質疑金恩的聲音再次響起，更有指責金恩肯定是「收取了白人的金錢，出賣黑人民權運動」（筆者看的是首映，記得說到這句話，在場的學民思潮成員都在會心大笑）。結果和平的示威模式，再次成功感召到更多白人，第三次「徒步運動」，就成功號召上萬黑人、白人攜手參與，甚至將運動浪潮推廣至全國，為州政府以至美國政府構成壓力。當然，這模式的成功有其國情限制，在別的地方是否奏效，很看政府和社會的文明程度，很多機會都不是屬於我們的。

金恩「和平示威」vs. Malcolm X「勇武抗爭」

更嚴重的黑人內部路線分歧，在於金恩和當時另一黑人領袖Malcolm X之間的互動。金恩本是基督教牧師，基於宗教理念而提倡非暴力抗爭，而在美國黑人民權運動當中，Malcolm X採取的卻是與金恩相反的暴力抗爭，也代表著激進「黑色力量」（Black Power）路線。Malcolm X認為非暴力抗爭無助黑人爭取權益，甚至會令黑人權益消失在更廣的公民民權運動當中，最終令黑人失去運動主導權，因此提出「黑色力量」理念，企圖通過針對美國政府的暴力抗爭，搏取公眾對黑人的注意。Malcolm X自1952年加入「伊斯蘭民族」（Nation of Islam），一度成為組織教長及發言人。「伊斯蘭民族」的勇武抗爭路線，以至不斷分裂的組織發展，大概為不少香港觀眾似

曾相識。該組織主張黑人優越和反猶主義，認為黑人才是世界人類的本源，白人是魔鬼，白種人的滅亡即將降臨；雖然以爭取黑人權益為宗旨，但反對和溫派提倡的族種平等權益。直到1964年，Malcolm X才因策略分歧而脫離組織，改奉遜尼派，甚至溫和起來，積極聯絡不同宗教、種族的民權運動領袖商討合作，包括曾被Malcolm X罵為「木頭人」的金恩。電影反映的，正是他當時的心路歷程。

諷刺的是，Malcolm X脫離「伊斯蘭民族」後被視為叛徒，1965年被數名組織成員槍殺身亡。Malcolm X個人雖然有信仰轉變，但其提倡的激進抗爭路線，後來由「黑色力量」派系的一些組織分支，例如「黑豹黨」（Black Panther Party）所繼承，成了美國垮掉一代更暴力的源頭，關於他的傳奇，另有專門電影講述，不贅。

黑人民權 vs. 白人利益

最後，任何抗爭運動，都要取得對立陣營的認同，而這應該是最大的考驗。黑人民權運動的成功，正正在於贏取了部分白人的支持，加入聲援種族平權。政治上，美國雖早在1870年修改憲法第15條，賦予黑人投票權，但各州政府，尤其南部州份，一直設置一些黑人無法滿足的選民登記「門檻」，包括滿足財產、繳稅，甚至通過某些文化考試等等；經濟上，黑人平均收入只有白人的一半左右，1965年，43%黑人家庭活於貧窮線以下。黑人在政治和經濟處於邊緣位置，但並不代表所有白人都享有既得利益者的身分。種族不平等在該時期是最熾熱的社會問題之一，但社會同時存在其餘種種不公問題。這亦為當時美國不少學院學科和社會思潮帶來深切的反思，例如傳統左翼著重對階級、生產關係不公義的平反，但在黑人民權運動、女性

主義運動興起之下，不少左翼學者觀察到即使在種族、性別，例如「白人女性」這些群體內部之中，也存在階級的不平等，讓往後階級理論所關顧的對象和問題變得更加立體。

　　金恩的和平、理性、非暴力抗爭，成功展現了即使黑人地位有所提升，並不意味著黑人會構成對白人的威脅。這種傳銷策略，而不是哲學理念，才是金恩整個「和平運動」的最大理論憑藉。對於部分本身也並不享有絕對社會優勢的白人來說，金恩的行為讓他們產生了共鳴，開始同情甚至支持黑人、以至其他更廣泛的公民民權運動，成為了抗爭成功的關鍵。這種辯證，正是你中有我、我中有你的傳統智慧，假如一切非友即敵、非黑即白，世上要改變和進步又談何容易？

小資訊

延伸影劇

　　《黑潮麥爾坎》（*Malcolm X*）（美國／ 1992）

激
樂
人
心

Get on Up

激
樂
人
心

時代	1960年代
地域	美國
製作	美國／2014／139分鐘
導演	Tate Taylor
編劇	Jez Butterworth/ John-Henry Butterworth
演員	Chadwick Boseman/ Nelsan Ellis/ Dan Aykroyd

靈魂音樂教父詹姆士・布朗如何影響
美國黑人身分認同

　　假如古典音樂反映品味和階級認同，流行音樂則更多結合各地日常生活的旋律、節奏和語言，往往是一個地方本土意識的迴響，而這種影響力，和音樂人的主觀意願是不一定掛鉤的。像香港在70年代以前，外來的國語、英文歌主導流行音樂市場，象徵著中華和西方文化的拉扯，直至許冠傑的粵語歌曲、羅文的《獅子山下》和一系列電視劇集主題曲在民間流行，才折射出香港人擺脫從中國大陸逃難南來的身分，開始以港為家的本土意識，但這是否他們的原意，則殊難斷言。這就像1960年代，美國黑人開始爭取社會地位和權利，其時「靈魂音樂教父」詹姆士・布朗（James Brown）被指走向建制、乃至被激進黑人批評，但他的音樂依然成為確立黑人肯定自我身分的流行文化基礎。

　　詹姆士・布朗的一生，是美國黑人向上流動的典型一生，近年

被拍成電影《激樂人心》，很值得一看。他嘗試一種以每個節音第一拍為重拍的節奏，將美國黑人傳統靈魂爵士樂、節奏藍調結合，加上獨特的舞步和演唱風格，開創了音樂類型放克（Funk），成為60、70年代美國黑人音樂的標記人物，被視為一代宗師。其後的重金屬音樂、流行搖滾等，在節奏編曲上，多少都繼承了放克的元素，而在2006年布朗逝世後的追思會，「流行音樂天王」麥可・傑克森（Michael Jackson）指布朗是其「啟蒙老師」，自己5、6歲時在電視上看到布朗的演出，立志要以音樂為終生事業。布朗以及放克的一些經典樂曲，今天依然是學打鼓時必學、必練的教材。

布朗的音樂成就雖然毋庸質疑，但他的政治取態，卻經常讓人覺得矛盾。一方面，他成名後經常參與社會運動，例如在1966年，黑人民權領袖James Meredith遭白人槍擊入院，布朗隨即加入黑人群體的示威遊行，又組織「馬拉松式」義唱，自此成為黑人民權運動在流行文化界的象徵人物。

不過，1968年開始，布朗公開簽名支持民主黨的韓福瑞（Hubert Humphrey）競選總統，開始受到黑人黨派、群體的質疑，認為他為親近白人權貴而出賣黑人利益，黑豹黨當時就將布朗的「Soul Brother No.1」美譽，改為「Sold Brother No.1」。加上當韓福瑞敗予共和黨尼克森（Richard Nixon）後，布朗卻在尼克森的就職舞會上獻唱，此後在1972年總統選舉繼續為尼克森站臺，這些舉動，更惹人質疑他是在攀附政治權勢。無論支持韓福瑞還是尼克森，都導致布朗在黑人群體中成為批評對象；那些年布朗在美國的大小演唱會，總有黑人團體到場示威或發起杯葛。尼克森在大選挑戰韓福瑞時，拉攏反嬉皮的保守主義選民的支持，矢呼維護美國傳統價值，原屬反叛象徵的布朗繼續表態撐尼克森，也輸掉了從前的基進民權形象，被認定是保守主義

者，更被稱為「尼克森的小丑」。

　　其實宏觀而言，布朗倒向尼克森陣營，也是可以理解的。尼克森競選總統時，針對民主黨因越戰而民望處於低谷，發表了停戰政綱，而布朗一直反對越戰，可算志同道合。此外，兩人都是徹底的「個人主義者」，在提升黑人地位問題上，均認為刻苦耐勞是黑人往上流動的最務實途徑。這大概跟布朗兒時家境貧苦，曾以擦鞋賺錢幫補家計，後憑努力和才華在音樂事實發跡，成功攀上上流社會有關。布朗後來的一首〈*I Don't Want Nobody to Give Me Nothing*〉，體現著堅信黑人靠個人奮鬥、提升社會地位的「個人主義」。某程度上，布朗傾向於一種白人、黑人各自分割的社會，但接受白人主導國家的現實；他認同黑人應建立一個孤立、自給自足的社區和體制，相信只有黑人能夠理解自身群體所需，白人根本無法與黑人溝通。

　　儘管布朗的政治取態一度惹起黑人群體非議，但他的音樂後來依然被認為是黑人民權運動的流行文化標記，更重要的是，塑造了黑人的正面身分認同。須知1960-1970年代，正是美國黑人地位提升的轉折期，在此之前，黑人在19世紀後期面對社會上的不平等及經濟窘境（參見《逐夢大道》）。經歷多場黑人民權運動，黑人爭取地位提升取得連串里程碑，包括通過《1964年民權法案》（*Civil Rights Act of 1964*）禁止美國境內的種族隔離措施、《投票權法案》（*The Voting Rights Act of 1965*）取消前述的選民登記前提條件，讓黑人真正享有投票權。在這過程中，無論布朗的政治取向如何，他的音樂亦從流行文化的面向，將黑人膚色從以往被白人醜化，扭轉成為黑人群體能自我肯定的象徵。他如〈*Say It Loud–I'm Black and I'm Proud*〉一曲，將黑色膚色重塑為黑人的驕傲，從身分認同上，成為了黑人敢於爭取與白人平權的心理基礎。

布朗在黑人群體的地位，最能顯現於1968年馬丁‧路德‧金恩遇刺身亡之後。行刺事件引發美國全國示威，尤以黑人最為激烈，演變成大小抗議甚至暴動。布朗隨即在情況最為失控的波士頓舉行演唱會，並作全市電視播放，又多度發表講話，呼籲公眾勿以暴力行動回應金恩遇害一事，強調不應以暴力紀念一位深信和平的人，果然成功令黑人群體冷靜下來。波士頓演唱取得成功後，布朗甚至在時任總統詹森的要求下，走訪其他示威城市巡唱，化解了不少民憤和動盪危機。那時候，他已超越了激進和保守的標籤，成了憑音樂整合美國黑人的靈魂，這種軟實力的效果，豈是任何一個政客、一個政策足以落實？面對大環境難以改變之時，音樂、文化往往能產生驚人力量，最後水滴石穿，才發現力量的源頭。這些故事，或能給此刻彷徨的香港新一代一些啟示。

時代　　1960年代
地域　　美國
製作　　美國／2006／99分鐘
導演　　David Leaf/ John Scheinfeld
編劇　　David Leaf/ John Scheinfeld

美國vs.約翰連儂

美國與約翰藍儂
〔紀錄片〕

The US vs. John Lennon

重溫陰謀論時代

　　約翰・藍儂（John Lennon）逝世超過四十週年，在國際政治學界，他的名字在死後愈來愈超越音樂，已被重構成影響現實政治的關鍵人物。特別是2006年紀錄片《美國與約翰藍儂》上映，更講述了他的反戰活動付出的代價，這在賓拉登（Osama bin Laden）被擊斃後陰謀論氾濫的時機重溫，也特別發人深省。

　　這紀錄片自然是有歷史憑據的，雖然藍儂的主要敵人被描繪為中央情報局CIA與尼克森，但同時聯邦調查局FBI也有參與「打壓」藍儂的活動，對此可參見歷史教授華爾納（Jon Wiener）於1999年出版的《給我真相：藍儂FBI祕密檔案》（*Gimme Some Truth: The John Lennon FBI Files*），他甚至認為FBI才是殺死藍儂的真兇，動機是以免他繼續煽動群眾。無論這是否屬實，這麼多惡勢力對付一個人，足以反映當時藍儂的份量，也令藍儂在今天被進一步神化。藍儂的歌星兒子朱利安（Julian Lennon）也曾證據確鑿地「揭發」父親是被人謀

殺，因為他當年「有號召萬人翻轉白宮的能力」云云。

社運後來者被打壓之謎

其實藍儂的心路歷程是複雜的，而且是否真的有如許現實政治影響力，也難以判斷。他在披頭四初年原來毫無政治意識，並因此常被左翼份子批評。雖然藍儂在六十年代後期逐漸「覺醒」，也逐步被小野洋子（約翰‧藍儂第二位妻子，身兼音樂家、作家、導演等多個身分，對其影響極大）改變思路，但到了披頭四解散、他離開利物浦移居大都會紐約後，才真正出現蛻變。那時是1971年，他在美國開始開宗明義以社運音樂人姿態出現，更曾到過比利物浦更符合「革命」需要的哈林區唱歌聲援「黑人弟兄」，但似乎已是生不逢時，因為美國社運已接近尾聲。越戰後期的美國群眾運動已經失去議題設定權，藍儂死時更已步入前雷根（Ronald Reagan）年代，他的訴求，也逐漸由先驅變回平凡。

哈林區

美國紐約著名的黑人社區，被視為罪惡溫床。該社區是非洲文化在美國的集中地，區內也出產了不少嘻哈（Hip-hop）的音樂家。

尼克森的共和黨政府無疑曾擔心藍儂是國際間諜，因為最可疑的，正是他的「反潮流」，在革命潮流降溫之際才登陸新大陸。畢竟，藍儂是有自創革命理論的潛質的，他的首本名曲（編按：拿手主打曲目）〈*Imagine*〉的國際主義與無政府思想已廣為人知，另一首反

戰聖詩〈*Give Peace a Chance*〉更出現數十個「-ism」，例如第一個「袋主義」（Bagism）就是百份百原創哲學，可以譯為「完全溝通哲學」：按藍儂的演繹，這代表只要把人放在袋子入面，才可以不分膚色、階級、財富，進行平等對話。在布袋以外，藍儂對行為藝術也有相當創見，例如他認為靜坐（sit-in）已被濫用，所以發明「靜床」（bed-in）示威，由他兩口子親自示範如何在床上裸體為和平努力，並拍下大量經典照片，教導青年什麼是make love not war。二人「活動」的荷蘭希爾頓酒店，成了情侶的「靜床」聖地。雷根在這段期間擔任加州州長，最愛嘲笑社運人無論是「make love」還是「make war」，都是無能：I don't think they are capable of making either。

「靜床」示威

1969 年，約翰藍儂和小野洋子在直布羅陀註冊成為夫妻。兩人在荷蘭阿姆斯特丹希爾頓酒店的床上七日七夜，房間裡貼滿反戰標語，並歡迎記者入內參觀採訪。

華府曾經對藍儂爆發的這些革命潛質感到側目，據說一度希望借吸食毒品、私藏大麻為名，把他遞解出境。不過偵查後，右派發現藍儂真正關心的只是他那混亂的家庭關係，和日漸走下坡路的事業，而且和六十年代那批美國左翼份子聯繫有限，彼此惡感還多於好感。激昂言詞的背後，藍儂的新朋友不少是艾爾頓‧強（Sir Elton Hercules John）那類代表商業音樂的新生代。這是劃時代的觀察，因為華府明白了以藍儂為代表的七十年代社運，只能承擔調味料的角色，不但對社會沒有危害，反而能夠證明美國多元的可愛。於是，他們乾脆把藍儂移民美國演繹為大熔爐的正面實驗，好讓他那千奇百怪

的新思維隨便發揮。從這角度看，藍儂被政治打壓必曾出現，但若說程度很強烈、持續很久，那也不一定符合事實。

抗爭形象的印度源頭：神祕主義戰友哈里遜

值得一提的是，我們常強調小野洋子對藍儂意識形態的影響，其實他的轉向尚有不少其他源頭，例如印度神祕主義。印度哲學在六十年代忽然進入歐美視野，只能解釋是歐美對現世的逃避，因為不少嬉皮認為西方已崩潰，要從東方找尋社會答案（find it），但紅色中國土味太濃，於是這批「哲學家」選擇流連當時最熱門的隱蔽國度尼泊爾，邊吸食大麻、邊做愛，邊「思考人生真諦」。

披頭四的低調吉他手喬治‧哈里遜（George Harrison）就是一位標準印度迷，不但對印度文化、輪迴轉世、婆羅門教都有所涉獵，還是將印度音樂融入西方的先驅，後期作品幾乎都邀請印度樂手拉維‧香卡（Ravi Shankar）來參與。而且哈里遜比同期絕大多數東方愛好者都要認真，是正式登記的印度教徒，曾研習梵文，又信奉一個新創立的超覺靜坐教派，熱心在世界傳教。當然，這不是人人受落：他的不少後期演唱會都因為變成實際上的印度教佈道大會而被柴臺（編按：喝倒采）。

拉維‧香卡

拉維‧香卡（1920-2012），印度傳統音樂家，曾獲得三項葛萊美獎，披頭四吉他手喬治‧哈里遜稱讚他是「世界音樂的教父」。歌手諾拉‧瓊絲（Norah Jones）是他的女兒。

藍儂和哈里遜私交較好，他們在披頭四解散後延續友誼，得以
繼續合作。自從哈里遜帶領披頭四成員到印度，跟超覺靜坐的馬哈利
什大師（Maharishi Mahesh Yogi）學道，約翰・藍儂面見他的帕布帕
德大師（Bhaktivedanta Swami Prabhupada）後亦深受印度熱影響，愛
屋及烏至整個東方，逐步改變個人風格，除了迷上洋子，更誓言要把
音樂的人本關懷提升至「宇宙層次」。1970年，藍儂推出為披頭四寫
的最後幾首歌中的〈*Across the Universe*〉，出現廣為流傳的四句印度
梵文歌詞：Jai（永生）、Guru（大師）、Deva（天神）、Om（宇宙
變動）。當然，也有人相信藍儂當時未能真正理解印度哲學，只是加
入東方詞彙來自我裝飾，但無論如何，歌曲出版後，讓人發現了另一
個藍儂，而且也刺激了基督右翼運動的神經，如一些基督搖滾樂隊唯
有在歌詞加入《聖經》，以抗衡「印度勢力」。

馬哈利什大師　

　　馬哈利什大師（1918-2008），超覺靜坐技術創始人，曾跟一位印度教大師斯奧米
（Swami Brahmananda Saraswati）學道，自創超覺靜坐後多次成立國際組織推廣，
及後更將當中的宗教成分刪去，以便宣揚。

帕布帕德　

　　帕布帕德大師（1896-1977），是印度的精神導師，著作被翻譯成五十多種語言出
版，帕布帕德十二年間十四次環球旅行，不斷演講，足跡遍佈六大洲，在世界宗教歷
史上地位崇高。

究竟藍儂的政治影響是被高估了還是被低估了，抗爭形象是真實還是虛茫，這些都已是不可能客觀求證的命題。反正藍儂一生傳奇，陰謀論也必然應運而生。FBI和CIA自然什麼也會做，但究竟做了什麼，始終是謎。舉一反三，三十年後，圍繞賓拉登的種種陰謀論只怕會更難想像，FBI和CIA自然要「被」粉墨登場。畢竟在國際政治，虛像沉澱了，就變成真實。

小資訊

延伸影劇

　　Yoko Ono: BED PEACE（YouTube ／ 2012）

延伸閱讀

　　Gimme Some Truth: The John Lennon FBI Files (Jon Wiener/ Berkeley, Calif.: University of California Press ／ 2000)

<table>
<tr><td>鐵娘子：堅固柔情
The Iron Lady</td><td>時代
地域
製作
導演
編劇
演員</td><td>1970-1990
英國
英國、法國／2011／95分鐘
Phyllida Lloyd
Abi Morgan
Meryl Streep/ Jim Broadbent/ Iain Glen</td><td>鐵娘子</td></tr>
</table>

《鐵娘子：堅固柔情》與英國最後的大國外交

　　以英國前首相柴契爾夫人（Margaret Thatcher）為主角的電影《鐵娘子：堅固柔情》上映時，這位傳奇女政治家依然在世，雖然已患上老人癡呆，但相信不可能沒有看過電影，對影后梅莉・史翠普的演技大概也不會不讚歎。當時我們搞了一個首映籌款晚會，邀請了陶傑先生當主講嘉賓，關於電影如何緊扣英國政局，這裡就不再贅。到了2013年，柴契爾夫人終於離世，世人再次對她的一生品評，那時候，大眾才發現《鐵娘子：堅固柔情》的缺憾不是任何內政部分，而是對她的大外交格局輕輕帶過。柴契爾夫人對國際關係理論從來有自己的一套見解，無論是否同意她，都不能否定她具有大國戰略眼光。她的理論並非鐵板一塊，而是由數個相互補充、乃至衝突的體系組成，而且到了今天，不少國際案例，依然有「柴契爾理論」的影子。對這位近代最有國際視野、也最有全球影響力的英國首相而言，電影只突顯其強悍、「大國夢」，卻沒有刻劃任何大戰略思維，反而情願

突出其老人病，未免有點遺憾。為了彌補這遺憾，我們不妨介紹柴契爾外交的五個面向：

一、柴契爾夫人雖然一如電影刻劃，畢生以反共著稱（還十分仇視英國工會），但並不盲目反獨裁，更不是廣義的「民主鬥士」（對此不少香港人大概深有感受）。她跟不少獨裁政權都保持友好，例如智利獨裁者皮諾契特（Augusto Pinochet），就是她的私人密友。而柴契爾夫人對南非、羅德西亞白人政權等種族隔離政策的批判，也相當有保留。但這些角色都沒有在電影出場。柴契爾夫人反對的，主要是作為一個對外擴張陣營的「共產帝國」，因此強烈支持美國總統雷根針對這個「邪惡帝國」的幾乎一切行動，並因此被視作終結冷戰的功臣之一。但電影沒有解釋的是，這道公式，更多是源自對英國地位的現實主義考慮，多於理念。同一「大西洋聯盟」公式，在冷戰結束後其實繼續在中東出現：英美都支持沙烏地阿拉伯、阿聯酋、埃及等友好獨裁國家，反對敘利亞、伊拉克等被視為有外擴野心的獨裁政體，直到茉莉花革命爆發，英國國內種族問題激化，倫敦才意識到公式是時候變改。這時候，距離柴契爾時代已二十多年。

二、一方面，柴契爾夫人以戰勝作為共產國家龍頭的蘇聯為己任，但另一方面，她同時其實希望保留冷戰的二元格局，因為那對英國最有利。在那個格局，柴契爾夫人令英國成為美國陣營的二把手，她和雷根的關係平起平坐，有時更能對美國施壓，不像後來布萊爾（Tony Blair）徹底淪為布希的附庸。二人的友誼，電影是有著墨的。不過更多的外交計算，還是難以像「柴契爾—雷根關係」那樣容易形象化，電影就難以白描了。例如柴契爾夫人除了針對另一方的敵人，也著力避免陣營內其他勢力的冒起，特別是歐盟的前身歐洲共同體。戈巴契夫（Mikhail Sergeyevich Gorbachev）實行改革開放後，柴

契爾夫人情願這樣的蘇聯繼續存在，去維持冷戰二元體系，並親口告訴戈巴契夫，她「不希望兩德統一」。直到今天，依然有一派學者相信冷戰後的國際亂局成因，就是源自失去二元格局，因此希望以中美為主軸，重構一個二元體系；假如成事，日本也可能扮演當年英國在體系的角色。值得注意的是柴契爾夫人生前擬定了喪禮出席者名單，名單上原來包括了全體在生的美國總統及前總統，這陣容也是美國給予最重要盟友的待遇，例如以色列前總理拉賓（Yitzhak Rabin）、乃至約旦前國王胡笙（Hussein bin Talal）病逝時，所有在生的美國總統、前總統都一起乘坐總統專機，飛到當地出席喪禮。但結果到了柴契爾夫人這次，沒有一人願意出席，令英國舉國上下感到不是滋味。假如她在冷戰期間離世，美國的重視肯定百倍不止，這正正反映了英美領袖的私人友誼，畢竟沒有凌駕國家利益。

三、柴契爾夫人對歐洲態度鮮明，既要加入其共同市場，又對任何可能削弱英國主權的機制極度抗拒，假如增加相關描寫，電影的現實價值相信會更大。英國至今拒絕加入歐元區，2010年上任的保守黨首相卡麥隆（David Cameron）在2015年競選時聲稱連任後將舉行是否留在歐盟的公投，都與她的路線關係至鉅。柴契爾夫人的疑歐態度，除了源自英國人的民族主義，也反映對聯邦主義者的不信任，擔心歐洲議會、歐洲法院等會凌駕英國議會民主，並削弱英國獨自處理經濟危機的彈性。近年歐盟爆發危機後，希臘、塞浦路斯等都讚賞英國的智慧，而柴契爾夫人在下臺後，依然不時「勸勉」愛沙尼亞等小國不要加入歐盟。相信這條「柴契爾疑歐路線」，會繼續成為歐盟內部鬥爭的其中一條主軸。

留歐公投

英國確實在 2016 年舉行了留歐公投，該次公投結果，英國人民選擇退出歐盟。當時在卡麥隆首相任內，然而因為啟動脫歐程序以後與歐盟的各種貿易協議遲遲沒有結果，加上國內留歐派持續質疑脫歐決策，脫歐程序期間經歷卡麥隆、梅伊（Theresa May）、強生（Boris Johnson）三任首相，才終於確定英國於 2020 年 1 月 31 日正式脫離歐盟，進入脫歐過渡期，至 2020 年 12 月 31 日結束。英國和歐盟的脫歐協議又談判了將近一年的時間，終於在 2020 年 12 月 24 日平安夜——過渡期結束的前一週——談成了《後脫歐時代－英歐經貿關係協定》。

四、柴契爾夫人與智利建立的特殊關係，在國際格局中頗有特色，因為那是先有相似經濟發展模式、後有共同利益、繼而深化至軍事層面的盟友關係，因此皮諾契特理應得到幾個鏡頭。可惜沒有。今天我們熟悉的「柴契爾主義」（Thatcherism），其實是源自智利皮諾契特右翼政權的傅利曼（Milton Friedman）式經濟實驗，她以「智利模式」為師時，屬於全球先驅。後來福克蘭群島戰爭爆發，與阿根廷存在邊境糾紛的智利成了唯一支持英國的南美洲國家，為英國提供了大量寶貴情報，那是柴契爾夫人政治生涯的轉捩點。因此她視皮諾契特為生死之交，在後者下臺面臨起訴時，還親往探望。現在的「金磚國家」原來利益互不相干、乃至互相衝突，但經濟發展模式相近，開始謀求深化為戰略合作，部分也和英智關係異曲同工。

五、電影把福克蘭群島戰爭，視作柴契爾夫人證明自身正確和實力的關鍵一役，但一切過份個人化，而沒有刻劃這場戰爭的真正特色。事實上，雖然這場貌似無關痛癢的戰爭沒有根本影響世界局勢，卻開啟了一個模式，就是英國通過福克蘭群島的千多名居民，把戰爭建構為一場「認同戰爭」。當時世上支持阿根廷擁有福島理據的國家

為數頗多，根據剛解密的《柴契爾夫人文件》，甚至有她身邊的黨友提議放棄福克蘭、接回全體島民。但最終英國成功扭轉國際輿論，把阿根廷描繪成侵略者，靠的就是強調島民對英國的認同和英式生活習慣，以及誇大阿根廷佔領群島後的舉措，以突顯對方為侵略者、「他者」。事實上，柴契爾夫人處理香港問題原來也希望使用同樣模式，不過對手是大國，她就沒有魄力執行了。冷戰結束後，不少戰爭的交戰方都刻意建構居民認同，以求影響戰局，也是福克蘭戰爭的故智。

　　從柴契爾夫人的回憶錄可見，她對國際事務興趣極濃，從不懷疑自己的世界領袖身分，也因而忽略了對黨內矛盾的警惕。結果，她戰勝了種種國際對手，卻被黨內的自己人轟下臺，這自然成了她畢生的遺憾。她下臺後，逐漸退化成了一個癡呆老人，而英國再也沒有大國外交的氣派。她離去後，也許英國再也產生不了下一位大國領袖。既然是這樣，《鐵娘子：堅固柔情》未能對她的國際身分認同有更多描繪，就更令人遺憾了。

Spandau Ballet The Movie:
Soul Boys of the Western World

醉夢英倫
〔紀錄片〕

時代　1980年代
地域　英國
製作　英國／2014／110分鐘
導演　George Hencken

Spandau Ballet與英國當代音樂政治

　　1980年代風行英倫的樂隊Spandau Ballet不一定為八、九十後熟悉，但將上映關於他們的紀錄片《醉夢英倫》卻不妨一看，因為那是理解近代英國政治社會的理想門檻。

　　Spandau Ballet樂隊成員皆出身於工人階級家庭，在1980年代，曾掀起一貫英倫「新浪漫主義」（New Romanticism）熱潮。當時的英國政治，也是工黨轉向保守黨柴契爾夫人時代的轉折階段，社會上最激烈的矛盾，在於柴契爾代表的新自由主義與工人權益之間的角力，以工會勢力被大幅打壓、工黨最終也要轉型為走第三道路的「新工黨」而落幕。一方面，Spandau Ballet將自己標榜為「工人階級總有出頭天」的勵志童話，但另一方面，「新浪漫主義」流行樂隊那種將精力花在服裝設計、市場策略、歌頌個人財富的理念，才是他們成功的真正原因，令Spandau Ballet一直被視為透過出賣那個年代的龐克搖滾（Punk Movement），而取得商業成功。

「新浪漫主義」是什麼？

Stuart Borthwick與Ron Moy在《*Popular Music Genres: An Introduction*》一書中，概括出「新浪漫主義」的一些理念特質，包括擺脫英倫灰暗1970年代的未來主義、個人主義、不關心政治的享樂主義等，特別歌頌個人財富，音樂製作方面則傾向企業製作模式，總之，都不是講求態度、社會意識那種樂隊的價值。「新浪漫主義」除了體現於華樂的曲調和節奏，更呈現於表演風格、衣著等方面，例如配搭一些英國浪漫主義時期、歐陸宮廷服裝衣飾，歌手樂隊會化妝、畫眼線等。有樂評人分析「新浪漫主義」樂隊將創作精力花在形象設計、市場策略等，是對「柴契爾夫人主義」的一種認可；時尚風格評論人Peter York則指，「新浪漫主義」的理念，與當時興起的新右派保守主義一脈相承。

Stuart Borthwick與Ron Moy在書中也提到Spandau Ballet，指該樂隊懂得建立自己的唱片製作公司和品牌，但沒有如同期一些龐克樂團一樣，堅持創作獨立，而是與大唱片公司簽約，某程度上成為所謂的「衛星生產線」，而他們的唱片製作亦強調一種「企業識別」。其實Spandau Ballet早年曾嘗試玩爵士樂，又曾以龐克樂團、流行樂團等姿態出現，1976年以「The Makers」為隊名在Roxy等地方玩龐克音樂，1978年又改名為「Gentry」，在Kingsway College等地方玩流行，但都沒有取得成功。直至後來改名Spandau Ballet，改變音樂、衣著和表演特色，反而創出一個「新浪漫主義」的名目，掀起一貫熱潮。

因此也有說法指，Spandau Ballet是在不獲市場認同下，才不得不從龐克搖滾前線退下來，改走「新浪漫主義」風格，一方面強調

自己的工人階級身分、繼續在龐克搖滾旗號底下「抽水」（編按：嘲諷），一方面迎合市場和潮流的口味。自此，Spandau Ballet的音樂被認為充滿「柴契爾夫人主義者」（Thatcherite）元素，例如名曲〈Gold〉，其中歌詞「the man with the suit and the pace」，被視為有歌頌個人主義與個人財富的意思，也被指為「新浪漫主義」與「柴契爾夫人主義」兩者的共通象徵之一。雖然Spandau Ballet主音Tony Hadley後來在不同訪問中，堅稱自己支持工人階級，有樂評人透露他一直不忿為被標籤為「柴契爾主義者」，但在傳統社運人士心目中，他們都是叛徒。

「龐克搖滾」與工黨時代

說到這裡，我們不得不提龐克音樂在英國出現的背景。英國雖然是工業革命的發源地，但其實從未完全展開全面工業化，戰前它作為殖民帝國，依重從海外殖民地提取「方便資源」，獲得即時、短線的財富。戰後殖民體系瓦解，英國經濟、國力陷入低潮，戰後首相艾德禮（Clement Attlee）提出「戰後共識」（或稱「社會主義共識」），推動福利主義和混合式經濟（在市場經濟框架下，接受民生企業國有化），雖然穩定了戰後重建時期的生活，但導致工會坐大，掣肘著政府和企業活動。七十年代石油危機前後，工黨和保守黨輪流執政，都無法挽救經濟困局、舒緩工潮，特別是工黨威爾遜（Harold Wilson）二度拜相後推出「社會契約」，但令通漲、高失業率死灰復燃，1978年冬天的工潮，被稱為「不滿之冬」（Winter of Discontent）。龐克大概就那階段自美國傳入英國，反映社會對工黨經濟政策的不滿，同時有反對英國皇室、推倒英女王的意識形

態，例如1977年性手槍樂團（The Sex Pistols）推出〈*God Save the Queen*〉，就大唱英倫王室沒有將來。

「不滿之冬」令工黨下臺，保守黨柴契爾夫人在1979年上臺執政。此後十年，她不但挽救了英國經濟，也「挽救」了英女王，代替女王成為龐克搖滾的出氣對象。柴契爾夫人推崇新自由主義市場經濟，對於本土工業實力較弱的英國而言，一時間彷彿對症下藥，令服務業和金融業成為支撐國家重建經濟的主力。據統計，1971年到1984年間，受僱於本土製造業的英國人口從800萬持續下降至550萬；受僱於服務業的人口則從1971年的1,130萬上升至1984年的1,330萬。「自由經濟」和「強勢政府」是柴契爾夫人管治的兩個關鍵詞，概括了她的五項主要政策目標：恢復國民健康的經濟與社會生活、恢復活躍的英國社會、維護國會與法治權威、支持核心家庭生活、強化英國國防。而這兩大關鍵詞，正正令工人階級和叛逆青年反感，形成了1980年代英倫流行文化中的「反柴契爾」熱。

樂評人Reed Johnson曾在《洛杉磯時報》撰文，指英倫1980年代流行音樂的興盛，多得柴契爾夫人提供了最大創作靈感，在流行音樂史上，大概找不到比柴契爾夫人更多被寫在歌詞唾罵的國家領袖。從龐克、搖滾（Rock）、「新浪潮」（New Wave），甚至電子舞曲（Electronic Dance），都隨手能找到「反柴契爾」的作品，例如The English Beat的〈*Stand Down Margaret*〉、Klaus Nomi的〈*Ding Dong! The Witch is Dead*〉、the Larks的〈*Maggie Maggie Maggie (Out Out Out)*〉等，數之不盡。柴契爾夫人逝世時，一些至今不滿其政策的人公然重唱〈*Ding Dong! The Witch is Dead*〉慶祝，可見這股熱潮的持續影響力。

當工人階級出身、早年還在玩龐克的Spandau Ballet，突然引領

「新浪漫主義」，大搞音樂和時尚市場企業策略，以新自由主義音樂推銷的姿態取得成功，難免被視為對柴契爾夫人的保守主義、自由市場的妥協，出賣了工人階級和龐克搖滾。這也確實解釋了即使「新浪漫主義」熱潮在英倫維持了不到十年，且不大獲英倫以外的音樂接受，但Spandau Ballet音樂的流行元素，依然令他在今天復出也有一定市場，因為Spandau Ballet最徹底貫徹的，肯定不是叛逆的龐克、也未必是所謂的「新浪漫主義」，而是新自由主義時代興起的市場生存理念和適應能力。

時代　1980–1990年代
地域　哥倫比亞
製作　哥倫比亞、美國／2010／102分鐘
導演　Jeff & Michael Zimbalist

足球有毒
〔紀錄片〕

The Two Escobars

哥倫比亞足球王朝解謎

　　相信資深球迷依然對九十年代的哥倫比亞國家足球隊記憶猶新，因為那實在是天才橫溢的一代，成員繼有一度被喻為比利（Pelé）、馬拉度納（Diego Maradona）之後「第三個球王」的艾斯派拿（Luis Alberto Asprilla），以蠍子式救球和出擊龍門（編按：跑出球門外一起擔任進攻一方）馳名的「狂人」門將伊基塔（José René Higuita Zapata），「金毛獅王」華達拉馬（Carlos Alberto Valderrama Palacio），以及連干（Freddy Rincón）、埃斯科巴（Andres Escobar）、華蘭西亞（Adolfo Valencia）等。1989年，哥倫比亞眾主力效力的國內球隊「國民競技體育會」奪得南美自由盃，在決賽伊基塔幾乎撲出對手所有十二碼，已是創造歷史。在1994年世界盃外圍賽，哥倫比亞以5：0蹂躪勁旅阿根廷，更被當時「烏鴉嘴」尚未為人知的比利預測為奪標熱門。但在90年代前，哥倫比亞只曾在1962年打入世界盃決賽週，基本上是南美魚腩，在世界足球舞臺不佔一席位。

比利

　　巴西球王，正式比賽入球超過七百，而且可以勝任包括龍門在內的任何位置，是歷史上唯一一位奪得三次世界盃的球員。他退役後則以不時評論球員和比賽結果，但結果往往相反而聞名。

艾斯派拿

　　前哥倫比亞國家隊前鋒，曾效力帕爾馬和紐卡索等歐洲著名球會，球員生涯早期的表現令人驚豔，備受期待，但往後的表現和發展令人失望，在 2009 年宣佈退役。

國民競技體育會

　　1947 年創立。1989 年，國民競技體育會奪得南美自由盃，成為首間奪得該南美洲球會足球最高殊榮的的哥倫比亞球會。不少哥倫比亞傳奇球星都曾效力這國內球會，包括門將伊基塔和埃斯科巴。

　　什麼原因令哥倫比亞足球忽然起飛？第35屆香港電影節上映的紀錄片《足球有毒》以1994年世界盃射入烏龍球後被殺的埃斯科巴（Andres Escobar）為主角，與同姓的著名毒梟巴布羅·艾斯科巴（Pablo Escobar）並排敘述，提供了社會性解讀，可作一家之言。根據這電影，全盛期的哥倫比亞足球乃為「毒球」（Narco-soccer），因為國內毒梟發現投資足球是洗黑錢的理想途徑，紛紛成為球會主席，球壇才能負擔一流球星的高薪和引進世界級訓練員。這樣一來，「黃金一代」待遇極好，加上毒梟和政府要員關係密切，令足球員的

社會地位愈向上流。

埃斯科巴

　　埃斯科巴（1967-1994）是前哥倫比亞國家隊隊長，曾代表國家出戰 1990 及 1994 兩屆世界盃。1994 年世界盃，埃斯科巴於對美國的分組賽中射入一個烏龍球，直接導致球隊戰敗出局。

巴布羅 · 艾斯科巴

　　巴布羅 · 艾斯科巴（1949-1993）哥倫比亞著名毒梟，其中一個史上最大的毒販。資產總值之多更曾打入全球富豪榜前十位。巴布羅贊助多支球隊，出錢興建球場以達洗黑錢目的。1992 年被捕後逃獄，翌年被軍方擊斃。

　　埃斯科巴的被殺前後的新局勢，正是哥倫比亞足球由盛而衰的轉捩點。1993年12月，對足球最狂熱的毒梟巴布羅被叛徒聯同政府所殺，他入主的國民競技體育會不能再在國內獨大，其他毒梟破壞了他建立的足球秩序，企圖影響教練在世界盃的部署和選人，這都是哥倫比亞在1994年世界盃大熱倒灶（編按：時運不濟）的主因。哥倫比亞政府和美國達成默契，在吸納部分毒梟後大舉掃蕩國際販毒集團，也令球員「被政治化」，例如伊基塔就在探望豪華監獄中的東主毒梟巴布羅後被拉進監獄。逐漸地，足球不再是洗黑錢的渠道，反而容易令毒梟暴露，於是哥倫比亞國內球會一律陷入財困，甚至有球會因為和毒梟關係太密切而被列入恐怖組織。電影認為在上述背景下，埃斯科巴才會被殺，因為假如舊毒梟建立的地下秩序還在，是沒有人會敢槍

殺這位廣受貧民尊重的足球員的。兇案後，不少哥倫比亞隊友心灰意冷，乃至退隊，又進一步摧毀了國家隊的向心力，令哥倫比亞積弱至今。

這電影解讀了部分我們在遠方不熟悉的真相，但似乎也不能為「哥倫比亞之謎」提供完整答案。畢竟在國際球壇，暴發戶投資足球屢見不鮮，近年俄羅斯國內足球就與黑手黨關係千絲萬縷，更不用說那些財富來歷頗不明的寡頭富豪，但卻不見俄羅斯足球明顯復甦。埃斯科巴被殺前，其實已有不少哥倫比亞一流球星到海外效力，反映黑錢也不一定留住好球員；而在埃斯科巴被殺後，哥倫比亞一般主力其實還在國家隊，也不是立刻分崩離析。

「黃金一代」的傳奇，其實更多源自那一代哥倫比亞人的浪漫精神。當時毒梟肆虐，麥德林成為罪惡之都，全國人民需要有心靈寄託，而大毒梟巴布羅在家鄉頗有「俠盜」之名：在洗黑錢以外，也希望通過足球籠絡人心，甚或變相為貧民提供一些福利，因此投資球會、興建球場等，都可以視為他的「福利項目」。巴布羅對足球的狂熱是無庸置疑的，據說甚至在逃亡時，還要顧及聽收音機的足球比賽直播。諷刺的是，這份激情，在國家經濟逐漸上軌道之後，就難以存在。

麥德林

哥倫比亞的第二大城市，建於 1616 年，現有二百五十萬人口。上世紀的八九十年代，巴布羅的犯罪集團盤踞麥德林，稱為麥德林集團（Medellín Cartel），因此城市也有罪惡之都的名稱。

伊基塔在球場上的瘋狂表現，也是同一浪漫主義的產品。他曾說勝負不重要，哥倫比亞足球就是要帶給人民歡樂的，因為這個國家的人經歷了太多痛苦，因此他才創造了「出擊龍門」的打法，果然予人深刻印象。他的瘋狂不可能是個人行為，容許他這樣出格的有球會教練和國家隊教練，支持他這樣踢的有全國球迷，這都反映在非常時期、非常地方，才可以誕生這樣的非常人物；假如任何出擊龍門要在今日英超或西甲立足，無論球技多麼出眾，都是不可想像的。

　　但到了哥倫比亞人逐漸與國際接軌，自然會慢慢喪失當初什麼也敢試的青春激情，再難震撼人心。哥倫比亞「黃金一代」注定是短暫的，那和球員老化、資金來源固然有關，但宏觀背景是那代球員其實象徵了國民的另類革命，而凡是革命精神，都不可能持久。奇蹟過後，哥倫比亞要以小國寡民和老牌南美足球強國比拼，就不得不比拼硬實力，假如它還能不斷製造對阿根廷的5：0戰果，那才不合常情了。

哥倫比亞足球歷史

1. 八十年代尾至九十年代初，國內球星湧現，並成為國家隊的骨幹。
2. 1990 年義大利世界盃，球隊歷史性打入十六強。
3. 1993 年，球隊的世界排名一度升上第一。
4. 1994 年美國世界盃，埃斯科巴在跟美國的比賽中射入烏龍球，他回國後被殺。隨後，其他球星也相繼退役，國家隊後繼無人。
5. 2001 年，球隊有中興的機會。他們奪得美洲金盃，是球隊目前唯一的重要賽事錦標。
6. 2014 年巴西世界盃，在法爾考（Radamel Falcao García Zárate）缺陣下，哈梅斯‧羅德里奎茲（James David Rodríguez Rubio）帶領球隊打入八強。

小資訊

延伸影劇

《*Pablo Escobar: King of Cocaine*》（美國／ 1998）
Andres Escobar Own Goal in 94 World Cup（YouTube ／ 2006）
Escobar's Own Goal（YouTube ／ 2010）
Pablo Escobar（Documentary）（YouTube ／ 2010）

延伸閱讀

The Making of Modern Colombia: A Nation in Spite of Itself (David Bushnell/
Berkeley: University of California Press/ 1993)
State Building and Conflict Resolution in Colombia, 1986- 1994 (Harvey F. Kline/
Tuscaloosa，AL: University of ALABAMA Press/ 1999)
Whitewash: Pablo Escobar and the Cocaine Wars (Simon Strong:/ London:
Macmillan/ 1995)
《美洲足球風雲》（陳修琪／百花洲文藝出版社／ 2000）

昂
山
素
姬

以
愛
之
名
：
翁
山
蘇
姬

The Lady

時代	1988-2007
地域	緬甸
製作	法國、英國／2011／135分鐘
導演	Luc Besson
編劇	Rebecca Frayn
演員	楊紫瓊／David Thewlis

北京眼中的「原罪」

　　電影《以愛之名：翁山蘇姬》拍攝前，真正的翁山蘇姬在緬甸被解除軟禁，據說一度令導演懷疑是否該拍下去，直到他確認這位諾貝爾和平獎得主並沒有完全獲得自由，才堅定了拍攝的信念。那北京又會如何看這電影？年前翁山蘇姬對港大師生進行視訊對話，直接呼籲北京開放政權、容納不同聲音，雖然措辭溫和，但目前已沒有任何東南亞領袖，會這樣向北京說話。雖然她避免直接刺激北京，月前更首次與中國駐緬甸大使見面，又表示希望訪問中國，但這齣電影的性質，對北京而言，還是免不了「敏感」。筆者曾與電影的法籍導演盧・貝松（Luc Besson）進行專訪，他多番強調無意冒犯中國、更不斷大讚中國的成就，但在一些內地愛國青年／「憤青」流連的討論區，這電影還是被未看先定性，而翁山蘇姬的家庭背景，也被拿來作為中國要對她警惕的「原罪」。這些會刺激「愛國情緒」的背景資料，雖然不會被一般讀者和觀眾認同，但畢竟在內地有一定代表性，

既然這些資訊在電影沒有交代，就值得稍作介紹。

翁山將軍與汪精衛

　　翁山蘇姬的父親翁山將軍，因為帶領緬甸建軍邁向獨立，而被稱為國父。在翁山蘇姬成為反對派領袖前，她父親的肖像被印上緬甸鈔票，現在則成為示威群眾的必備道具，總之地位崇高。但一直以來，翁山將軍卻被一些憤青按中國邏輯歸類為「緬奸」。事源翁山將軍一直反抗英國殖民統治，曾是緬甸共產黨領袖，二戰爆發後，希望到延安尋求中共幫助（雖然當時中共實力有限，但被東南亞共黨看作蘇聯的東方代理）。他在途中被日軍截獲，在被遊說下加入日方陣營，改日名「緬田紋次」，在日本支持下訓練自己的軍隊，成了日本在緬甸的重要合作夥伴，更曾到日本獲日皇受勳。

翁山將軍

　　翁山將軍（1915-1947）是翁山蘇姬的父親，也是領導緬甸脫離英國殖民統治的獨立運動英雄。1947 年，翁山將軍及其六名內閣部長等人遭遇暗殺身亡，數月後，緬甸成功獨立。

　　翁山辯稱這是為了加速緬甸獨立的手段，屬於「以夷制夷」策略，這在翁山蘇姬的著作，也有詳細介紹。結合當時形勢，有這樣思維的人並不少，好些同期的東南亞獨立領袖也與日軍虛與委蛇，當然身敗名裂的眾多，但也有成功案例，包括與中國關係頗佳的印尼開國元首蘇卡諾（Sukarno）。但在華人眼中，翁山將軍這行為還是教人

想起日本的中國代理人汪精衛，乃至同樣曾加入共產黨的汪政權高層陳公博、周佛海，始終難以釋懷。而且對憤青而言，翁山與蘇卡諾有根本不同，因為他曾「傷害中國人民感情」。

當國軍遇上翁山將軍

話說日本偷襲珍珠港後，盟軍把緬甸劃入「中國戰區」，名義上歸蔣介石領導，卻令國軍派出遠征軍到緬甸的滇緬公路。當時國軍的對手除了日軍，也包括翁山將軍領導的「緬甸獨立義勇軍」，後者曾參與著名的同古戰役，因此內地愛國網站常說他「兩手沾滿中國人民鮮血」。後來日軍敗局呈現，翁山轉投盟軍陣營，獲英國完全諒解、支持、扶植，成了戰後的緬甸領袖。但在憤青角度，他還是「緬甸汪精衛」，也從無向中國人民道歉，不應像電影《以愛之名：翁山蘇姬》那樣，寥寥數筆就將其塑造為英雄，以讓女兒繼承英雄的遺產。翁山被暗殺與共產黨無關，但他死前常被國內共黨批評，則是事實。雖然翁山將軍死時，翁山蘇姬只有兩歲，大概對父親33歲的一生沒有直接記憶，但她對翁山將軍這段日本經歷是重視的，還曾專門到日本學日語、做相關研究，她年輕時也被母親安排學習日本花道。這種對日聯繫，自然也容易挑動憤青的神經。

不要以為這些只是陳年往事。緬甸自從年前局部改革，與西方世界和解，長期支持緬甸軍政府的中國就大為緊張。在亞洲國家當中，日本是最堅定支持翁山蘇姬的一個，正如電影講述，她第一次被解除軟禁，就是日本代表施壓的結果。翁山蘇姬剛在仰光會見日本外相玄葉光一郎，後者再次明確告知日本「全力支持翁山蘇姬」，北京難免看成是配合美國「重返亞太」的戰略部署。但現在才開始對她

「做工作」，未免晚了二十年。

母親與印度

　　談起中國內地憤青眼中翁山蘇姬家庭背景的「原罪」，經常只想起她的父親、丈夫，而忽視了她的母親同樣重要。在電影《以愛之名：翁山蘇姬》，她的母親是一個垂死的慈母，其實她本人也是一個緬甸政壇風雲人物，本名馬芹琦（又名杜欽季），結婚前是一名護士，因照顧翁山將軍而結合。翁山被暗殺後，她獨自把子女養大，提供最好的家庭教育，把丈夫樹立為兒女心目中的英雄人物之餘，也積極維繫了丈夫遺下的整個人際網絡。這種無形的社會資本是無可取代的，對日後女兒成為緬甸反對派領袖，關係至鉅。

翁山蘇姬母親作為緬甸駐印度外交官

　　因為翁山將軍的聲望，馬芹琦在緬甸獨立後，獲委任為社會福利局局長，更在1961年，獲委任為緬甸駐印度和尼泊爾大使，成了緬甸首位駐外女外交官。當時緬甸在國際社會頗具風頭，緬甸人吳丹也在同年成為聯合國祕書長，被視為亞洲人的驕傲。但對緬甸而言，駐印度大使可能是更有實質影響力的關鍵職位，因為英國長期把緬甸劃入印度版圖內，進行變相殖民管治，緬印存在特殊關係；印度獨立後，則成了最能影響緬甸內政的鄰國之一。因此派往印度的大使，肩負了維繫緬甸邊境安全的使命，必須為印度上層社會接受。

　　馬芹琦信奉佛教，重視緬甸傳統文化，雖然並非屬於藏傳佛教支派，但也對西藏、印度文化有濃厚興趣。她在印度任內常聯繫各國

外交官在印度佛寺聚會，進行「佛教外交」，為她贏得普遍好感。加上她的丈夫翁山將軍曾與當時的印度總理尼赫魯（Jawaharlal Nehru）有數面之緣，也推崇甘地（Mahatma Gandhi），令其到任後獲得印度朝野高度禮遇，尼赫魯也視之為故交，所以印度高層的子女，也成了翁山蘇姬的世交。馬芹琦的親印政策和文化傾向，也直接影響了伴隨她到印度述職、並在當地唸中學的翁山蘇姬，後者對印度文化、佛教文化、甘地哲學的興趣，乃至對印度的好感，都繼承自母親。

第一次中印戰爭與「第二次中印戰爭」的緬甸

目前似乎沒有文獻記載翁山蘇姬母親對中國的態度，不過在那個年代，親印、關心佛教、嚮往西方的東南亞人，幾乎沒有對中國存在好感的，特別是那是中印「世仇」年代的開端。馬芹琦在印度任內，達賴喇嘛已離開中國、逃到印度避難，她更親眼目睹1962年中印戰爭的爆發，那是印度國內對中國最反感的時刻，也是印度至今相信中國威脅論的最大理據。戰爭爆發前，中國認真想過被視為親印的緬甸如何反應，而且當時緬甸境內還有一支國民黨殘餘部隊活動（李彌殘部）。北京擔心緬甸不同勢力會乘中印戰爭的機會攪局，因此在戰前和緬甸簽訂邊界條約，據說緬方對這條約的領土安排頗為滿意，內地憤青則認為讓步太多，近來甚至說要「恢復領土」。在憤青的世界，經常有進行「第二次中印戰爭」的推演，常見攻略就是通過緬甸出「奇兵」，這與他們認為在第一次中印戰爭前夕，緬甸讓中國吃了啞巴虧有關。

既然緬甸從中國獲得安全保證，自然不能協助印度，但也不可能開罪印度，馬芹琦在印度的責任，就是盡力以個人關係安撫新德

里。她卸任後，還是經常到印度渡假，視之為第二祖國，可見其情懷所在。翁山蘇姬本人對印度這個童年讀書的國家也感情深厚，緬甸也成了今日中印兩國爭奪的勢力範圍，馬芹琦的外交遺產，難免讓北京擔心。印度原來也是堅定支持翁山蘇姬的國家之一，但在過去十年，為了和緬甸做資源生意、制衡中國的影響力，才加強了和軍政府的交往，彷彿放棄了翁山蘇姬。翁山蘇姬獲解除軟禁後，在接受印度記者訪問時，婉轉批評這些印度的故交不顧道義，「不再那麼顧忌緬甸人民的福祉」，但以雙方的歷史淵源，和翁山蘇姬目前在整個亞太角力的微妙角色，印度重新對她噓寒問暖，指日可待，而且一定比中國的問候來得親切。

順帶一提，有評論以翁山蘇姬後來的經歷，認為馬芹琦到印度是被放逐，似乎這並非事實。她的任期到1967年才屆滿，而以電影反派奈溫將軍為首的緬甸軍人發動政變是在1962年，反映馬芹琦的政績和聲望，也得到奈溫肯定。翁山家族與軍政府的「友誼」，屬於他們能在緬甸維持影響力的重要組成部分，這也是電影沒有交代的。

丈夫與西藏

翁山蘇姬除了父母的日本、英國、印度聯繫讓北京憂慮，在內地憤青眼中，她的已故丈夫阿里斯博士（Dr. Michael Aris）也是惹火人物。阿里斯博士是牛津大學聖安東尼奧學院的南亞研究學者，在校內十分有名（當然也有妻子的原因），雖然早於1999年離世，但筆者在學院時，還是曾和同學一起慕名尋找他的足跡。電影《以愛之名：翁山蘇姬》有一幕講述阿里斯與學生談不丹文化、家庭價值，其實他同樣為人熟悉的是在西藏研究的角色。至於電影似乎刻意避免觸及西

藏，觀眾可自行判斷。

翁山蘇姬丈夫被批鬥為「藏獨份子」

在憤青的世界觀，阿里斯經常被批鬥為「藏獨份子」、「達賴集團走狗」，這也許與阿里斯本人研究喜馬拉雅文化，喜愛藏傳佛教、同情達賴喇嘛有關，但假如只是如此，帽子也不能扣得這麼穩。原來真切的「證據」，來自一本阿里斯和翁山蘇姬共同編輯的書《*Tibetan Studies in Honor of Hugh Richardson*》，而阿里斯負責寫序，肯定這位「Hugh Richardson」對藏學研究的貢獻，自此兩者被混為一談，上綱上線。

Hugh Richardson無論在學界，還是外交界，確實赫赫有名，他的漢名是「黎吉生」，早被北京定性為非一般藏獨份子的「藏獨教父」，因為他曾擔任民國時代英國駐西藏的最高代表，在印度獨立後，又代表印度出任駐西藏代表，直到西藏「和平解放」。他對達賴喇嘛完全支持，主張西藏自決，捲入不少北京眼中的分裂行為，例如1947年的熱振活佛被殺事件、1949年的西藏噶廈驅逐漢人事件等，中共建國後，自然被批評為「以學術身分進行政治活動」、陰謀顛覆西藏的「偽學者」。但在西方學術世界，黎吉生著作等身，被普遍尊為整個藏學的奠基人、西方首席「西藏通」，阿里斯作為其同僚，自然深受其影響，這已足以刺激內地的反分裂情緒。何況為黎吉生「樹碑立傳」的還有翁山蘇姬本人，這更令憤青難以接受。

阿里斯博士曾擔任不丹王室教師

　　學術身分以外，阿里斯本人也有傳奇經歷：早年並非住家男人。他大學畢業後，曾在印度旁邊的不丹住了六年（1967-1973），獲旺楚克王室（Wangchuck）聘請擔任王室子弟的私人教師，這奠定了他「不丹權威」的地位。他也是在這職位任內向翁山蘇姬求婚，求婚地點是不丹雪山下的虎穴寺，情節極其浪漫，此後二人共同在不丹住了一年既是蜜月，又是公幹的日子，當時翁山蘇姬也獲聘為不丹外交部調查員。類似經歷，教人想起《安娜與國王》泰王的英格蘭老師安娜、《西藏七年》達賴喇嘛的奧地利老師哈勒爾，乃至《末代皇帝》溥儀的蘇格蘭老師莊士敦等，舉一反三，阿里斯大概也不會對不丹王室日後的意識形態毫無影響。不丹是目前世上極少數同時與北京和臺北都沒有外交關係的獨立國家，形同印度保護國，近年不丹國王宣佈走西方民主道路，這都不為北京所喜。當然，這筆「帳」不能算到翁山蘇姬頭上，但從上任不丹國王的現代化政策（阿里斯到來時他還是12歲小童），到現任不丹年輕國王在牛津大學畢業的傳承，都依稀看到阿里斯的歷史遺產。

旺楚克王室

　　不丹的王室家族，他們原本是當地一個部落的領袖家庭，在英國支持下於 1907 年建立現時的不丹王國。現在的不丹國王凱薩爾為國家的第五任國王，他曾於牛津大學大學修讀政治系碩士課程。2006 年，他繼任為國王，並被譽為「世上最英俊的國王」。

基於上述淵源，翁山蘇姬被北京視為親美、親英、親印、親日之餘，還加上「親達賴」。雖然翁山蘇姬避免直接批評北京，但從無掩飾對達賴的崇敬，電影也交代她對緬甸軍政府說，達賴提供了私人醫生讓丈夫到緬甸見最後一面，可見二人相知之情。她和達賴喇嘛的諾貝爾和平獎只相隔一年，評審委員會似乎有意把兩個案例掛鉤，北京自然視為共同施壓。幾年前南非總統祖馬（相信在北京壓力下）延遲簽發簽證予達賴喇嘛，令達賴錯過了另一諾貝爾獎得主、南非大主教屠圖的八十大壽，也被翁山蘇姬公開批評。這些姿態，並非歷史往事，而是正在發生的事實，以北京對西藏的思維，很難被按下不表。

翁山蘇姬生平

1. 1945 年 6 月 19 日，翁山蘇姬在仰光出生。
2. 1947 年，父親翁山將軍被政敵暗殺。1960 年，翁山蘇姬跟隨到印度出任外交官的母親前往印度。
3. 1964 年，翁山蘇姬入讀牛津大學聖休學院，並因此認識丈夫阿里斯。二人在 1972 年結婚。
4. 1988 年，翁山蘇姬因照顧患病的母親而返回緬甸。同時，緬甸爆發「8888 民主運動」。翁山蘇姬決定留在緬甸推動民主發展。同年 9 月，她組織全國民主同盟，並出任主席和總書記。1989 年，軍方以煽動騷亂為由，開始斷斷續續地軟禁翁山蘇姬，前後達十五年。
5. 1990 年，全國民主同盟在大選中獲勝，但隨即被軍方宣佈為非法組織。
6. 1991 年，翁山蘇姬獲得諾貝爾和平獎。
7. 2010 年，翁山蘇姬獲軍方釋放。
8. 2012 年，翁山蘇姬當選為下議會議員。
9. 2013 年，全國民主同盟宣佈翁山蘇姬會參加 2015 年的總統大選，但前提是要修改總統候選人親屬不能為外國人的規定。
10. 2015 年，由於軍方議員反對修憲案，翁山蘇姬確定無法參加總統選舉，但全國民主同盟贏得大選。
11. 2016 年，翁山蘇姬進入政府內閣擔任緬甸外交部部長和總統府事務部長。

《以愛之名：翁山蘇姬》刺激中國的鏡頭

雖然翁山蘇姬已被解除軟禁，但是電影《以愛之名：翁山蘇姬》還是被緬甸禁止上映，至於它能否在中國上映還是未知之數，一般相信可能性甚微。究其原因，除了翁山蘇姬本人的敏感性，乃至她家族和丈夫的若干「政治不正確」背景，也因為這電影的不少鏡頭、情節，都有可能刺激北京，儘管導演盧・貝松已很刻意避免惹惱中國。這裡介紹相關「問題」如下：

1. 翁山蘇姬獲諾貝爾和平獎一幕，是電影高潮之一，她缺席而由家人代領，必然教人聯想到中國的劉曉波，令華人觀眾產生比較中國與緬甸的衝動，這自然是北京要極力避免的。

2. 電影開宗明義把和平獎用作籌碼，說唯有這個獎項能保護翁山蘇姬安全，而諾貝爾委員會心領神會，其實充份「證實」了北京近年對諾貝爾獎「服務政治」的批評，示範了獎項是如何遊說回來的。問題是這種政治功能，在電影完全被正面演繹，這和北京希望降低諾貝爾獎公信力的目的背道而馳。

3. 翁山蘇姬的丈夫在電影遊說美國制裁緬甸，換來的答案是「這會正中北京下懷」，變相暗示緬甸軍政府的權力靠山是北京，這是北京不希望（公開）承認的。諷刺的是北京也不希望失去對緬甸軍政府的影響力，所以電影另一幕講述翁山蘇姬在日本壓力下獲軍政府解除軟禁，同樣不會為北京所喜。

4. 電影開頭講述的「8888事件」，在國際上常被拿來與中國的六四天安門事件相提並論，因為背景相若，也同樣血腥味收場。事實上，電影已極度簡化緬甸政府的鎮壓過程，似乎也有

避免天安門式聯想之意，不過敏感的中國官員不可能看不出弦外之音。

8888 事件發生

於 1988 年 8 月 8 日的事件。由學生發起的示威，反對當時總統宣佈把面值不能被九整除的鈔票全面廢除，加上反對警察鎮壓學生等等議題而造成的大型示威，後來軍方執政後血腥鎮壓收場。

5. 電影結尾的2007年袈裟革命，也與中國的西藏騷亂遙相呼應，前者的發起群體是佛教僧侶，後者的標誌性人物則是西藏喇嘛。凡是僧侶捲入反政府陣營，北京都會認為是越界，而緬甸文化和西藏文化的距離，又比漢文化和藏文化的差異小，這都令北京擔心這些鏡頭不利於西藏維穩。

袈裟革命

2007 年由於緬甸政府大幅調升油價，造成人民負擔，僧侶們首先發聲，隨後更多民眾加入表達要改善社會福利政策、釋放翁山蘇姬等訴求。其後政府實施全面宵禁，最後政府利用軍警血腥鎮壓收場。

6. 電影的翁山蘇姬在爭取軍政府讓其病危的丈夫入境時，被軍政府以國內沒有足夠醫療水平為由推搪，她立刻說達賴喇嘛已提供私人醫生服務。這除了說明達賴在國際社會的崇高威望，也暗中把達賴的地位提高至國家層面（因為另一個翁山蘇姬透露

會援助其丈夫的國家是挪威），這自然不符北京要「去達賴化」的原則。

7. 翁山蘇姬傳播訊息的工具，要靠丈夫使用英國大使館的影印機印製傳單。在北京眼中，這自然是赤裸裸的干涉內政、顛覆現政權，配合了北京常賦予「外國勢力」的角色。各國大使也常對北京人權問題「說三道四」，北京雖然希望「揭露」其角色，但也擔心民眾會仿效「勾結外國」的行為。

8. 電影刻意令緬甸不同少數民族出場，唯獨沒有一句華文對白、沒有一個華人，這和佔緬甸總人口超過2%、在當地控制經濟命脈的緬甸華僑的重要性，明顯是不符的。單看這電影，看不出華人的重要性，卻不斷得到白人在暗中主宰命脈的訊息，這會被批評為帝國主義的視角。

9. 翁山蘇姬被電影描述為普世價值的代表，劇情也著重交代人的故事，但北京一些學派推廣的「中國模式」，則要竭力否定普世價值的存在。所以翁山在電影的演講、話語，都容易被北京看成是宣傳西方意識形態、為加強西方軟實力服務，不符合中國國情，也不符合中國利益。

10. 電影的緬甸軍政府廣泛使用特務，監聽反對派對話，打壓言論自由，阻撓結社集會，這些都是中國的維穩政策，就是演繹得再溫和，華人觀眾還是可以一眼看出來，而且發現緬甸軍政府只是小巫。而這電影同意國際特赦組織拿來做慈善首映，更在片末字幕控訴緬甸政府如何違反人權，而眾所周知的是，這些NGO的最大目標，始終是中國。

這些不能宣之於口的原因，都令北京寧可把這電影和諧掉，但與此同時，相信北京也不會高調批評這電影和翁山蘇姬本人，因為緬

甸政府正利用翁山蘇姬獲釋的時機，與英美全面改善關係，令北京震驚，翁山蘇姬也被視為「新緬甸」的菁英成員之一、政府拉攏美國的棋子，以及歐巴馬重返亞太格局下的重要合作夥伴。如何看待翁山蘇姬、如何維持對緬甸軍政府的影響力、如何避免美國進一步進駐，是三位一體的問題，也是北京外交目前的重要課題。既然目前翁山蘇姬難以被「定性」（畢竟她還有成為緬甸領導人的可能），敏感問題似乎還是不要處理了，北京怎會為了讓一部電影上映而添煩添亂？

小資訊

延伸影劇

An extensive story of her life（生平詳述）
Beyond Rangoon（英國／1995）
《免於恐懼的自由》（香港電臺《鏗鏘集》/ 2011 年 5 月 9 日）
《翁山蘇姬在諾貝爾和平獎儀式上的演講影片》（2012 年 6 月 16 日）

延伸閱讀

Outrage Burma's Struggle for Democracy (BertilLintner/ Hong Kong: Review Publishing Co./ 1989)

Perfect Hostage: A Life of Aung San SuuKyi, Burma's Prisoner of Conscience (Justin Wintle/ New York: Skyhorse Publishing/ 2007)

The Crisis in Burma: Back from the Heart of Darkness? (Moksha Yitri/ University of California Press/ 1989)

〈緬甸民主歷程（4）：8888 起義〉（木風／《美國之音中文網》／ 2012 年 3 月 22 日）

"Tibetan Studies in Honour of Hugh Richardson: Proceedings of the International Seminar" (Michael Aris and Aung San Suu Kyi ed./ *Tibetan Studies, Oxford*/ Warminster, England: Aris & Phillips; Forest Grove/ 1979)

The Cup

高山上的世界盃

時代	1998
地域	不丹
製作	不丹／1999／93分鐘
導演	Khyentse Norbu
編劇	Khyentse Norbu
演員	Jamyang Lodro/ Orgyen Tobgyal/ Pladen Nyima

小喇嘛看世界盃

不丹的入世宣言

　　假如不算北韓，位於喜瑪拉雅山的小山國不丹大概是世上最晚受全球化影響的國家。該國在六十年代才出現汽車，當時不丹人以為那是怪獸，要對「牠」進行祭祀儀式；1999年，不丹王室才宣佈對電視和網際網路解禁，此前要看電視直播極其麻煩，包括在本片背景的1998年。但九十年代末期開始，不丹還是出現了迅速現代化的徵兆，因此該國一位活佛反客為主，主動拍攝了這齣不丹史上首部電影，作為對現實的回應。表面上，《高山上的世界盃》類似《天堂的孩子》（*Children of Heaven*，另譯《小鞋子》）一類伊朗電影，奉行簡約主義，以求洗滌觀眾心靈。但這電影其實隱含強烈的政治、社會訊息，可以視之為不丹作為獨立力量的入世宣言。在2010年世界盃舉行前夕，正是重溫這電影的好時機。

喇嘛導演的入世式傳教

本片導演宗薩仁波切經歷傳奇，七歲時被核實為轉世活佛，同時是電影愛好者，曾擔任電影《小活佛》（Little Buddha）的拍攝助理，偶像並非達賴喇嘛，而是小津安二郎和塔可夫斯基（Andrei Tarkovsky），同時也有《心靈雞湯》一類書籍問世。他在這齣處女作電影使用喇嘛演員、喇嘛工作人員，電影的寺院主持和小喇嘛都是飾演自己——這不但是噱頭，也有傳教的意味。我們單看電影情節的表面，會有片面的體會：原來應該是清心寡欲的喇嘛面對1998年世界盃決賽週集體狂熱，千方百計弄到電視來看直播比賽，期間出現種種傳統和現代的衝突，似是反映宗教不敵現代化的挑戰。

但假如這就是電影的訊息，難道活佛導演故意拆自己宗教的臺？自然不是。正如他後來表白：「既然全世界都不可避免要被多媒體侵蝕，那麼我們就要運用這股力量宣揚佛法，而不是變成受害者。」類似的宗教道理，在全片對白不斷不經意地傳送，可見活佛的目的其實是要證明喇嘛生活現代化了、有了人性化的追求和娛樂，但同時依然可以保存純潔的心境。正如那位最愛足球的小喇嘛雖然用了弟弟的家傳手錶租來電視觀賞球賽，但依然會良心不安。活佛希望借用電影先發制人的傳教，樹立喇嘛適應在現代社會而不失傳統的應有形象，不避忌確實有喇嘛修行時心有雜務，這樣的視野十分難得。而且，和達賴喇嘛近年不斷以入世方式在西方推銷藏傳佛教的舉措，可謂異曲同工。

不丹與中國沒有邦交

在傳教的背後，這齣不丹電影也滲透了不少不丹特色，觸及了好些敏感議題，不過因為主題是世界盃，而不為觀眾留意而已。例如那些小喇嘛主角都是從西藏偷偷流亡到不丹寺院的，該寺主持也是同情西藏的老人，在北京的角度，那裡幾乎可以說是「顛覆基地」了。不丹和中國的關係雖然不壞，但也沒有達到正常化境界，兩國至今還沒有正式外交關係，令不丹成為極少數同時和海峽兩岸都沒有邦交的國家之一。這是因為不丹原來是英國保護國，印度獨立後則變成印度實質上的保護國，兩國曾簽訂條約，規定不丹外交需接受印度「指導」。這條約雖然終於在年前刪除，但要是不丹和中國正式建交，依然會刺激印度神經。由於中不兩國沒有邦交，雙方邊境也不能算太平，近年中國單方面在邊境修橋搭路，就引起不丹的強烈抗議。有趣的是，中不兩國的官方溝通還得通過港澳進行，因為不丹在港澳都設有領事館，駐香港名譽領事就是超級富豪鄭裕彤。影星梁朝偉和劉嘉玲的不丹世紀婚禮，就是鄭領事協助辦成的。

印度與不丹關係

印度及不丹曾於 1949 年簽訂《永久和平與友好條約》，其中規定不丹的外交事務必須接受印度的指導。2007 年，兩國就此條約重新談判，並且簽署了一份新的友好條約，新條約解除了上述規定。不丹是唯一一個領土與中國接壤卻沒有邦交關係的國家，而中、印、不三國的關係也相當有趣，例如：不丹和中國素有領土邊界爭議，而印度和中國的交惡乃至互相牽制，令印度在此領土事務上持續支持不丹，但不丹也對印度抱持一定程度的戒心，此後文將會提及。

同情西藏、不同情達賴：達賴顛覆不丹王室之謎

　　儘管《高山上的世界盃》不能算是對中國友好，出場人物都同情西藏，但北京卻也不會太感冒。這是因為不丹雖然和西藏一樣盛行藏傳佛教，但信奉的教派「噶舉派」和達賴的「格魯派」不同，不能算是達賴的堅定支持者，也和達賴設在北印度達蘭薩拉的流亡政府沒有直接聯繫，只是支持西藏有更大自治權，因此才為北京容忍。要是說北京對印度收容達賴持打壓態度，它對待流亡不丹的藏人，則主要持離間策略。

「噶舉派」和「格魯派」

　　藏傳佛教四大派別的其中兩個。四大派別分別是：寧瑪派、噶舉派、薩迦派及格魯派。當中又以格魯派為主流，在以西藏為中心的大藏區有領導地位。格魯派有四大活佛：西藏的達賴喇嘛和班禪喇嘛，蒙古的章嘉呼圖克圖齊和哲布尊丹巴呼圖克圖。

　　自從達賴成了西方紅人，北京終於明白海外宣傳的重要性，近年加緊進行反宣傳，其中一項「重要訊息工程」就是成立《西藏人權網》（www.tibet328.cn）。在這網頁，我們可以找到一篇題為「不丹收留藏獨惹禍／達賴集團曾密謀奪取其政權」的詳細揭祕式報導，講述1974年不丹國王登基時險遭暗殺的事件，力證幕後主使就是達賴二哥嘉樂頓珠，聲稱陰謀目的是維持舊勢力在不丹的管治，以便使其成為另一藏獨基地。無論這宗對不丹近代史影響深遠的無頭公案真相如何，不丹王室雖然對西藏同情，但也確是保持一定距離：政府要求流

亡藏人要麼入籍，要麼走到達賴所在的印度達蘭薩拉，不要擾亂不丹。所以說，《高山上的世界盃》的活佛導演走了一條微妙的平衡：同情西藏而不同情達賴，刻意讓電影的小喇嘛對達賴提不起勁，用以和老主持的尊崇達賴形成對比。因此，我們才沒有看到北京對這電影，或是對不丹的高調批評。

不丹擔心印度吞併

這電影作為不丹首部獨立製作的電影，還有其「去印度化」的特殊意義。數十年前，不丹作為印度附庸的形象深入民心。今天不丹是聯合國的正式成員國，這是它能維持獨立表象的重要一步，但當年它能入聯，卻完全是因為得到印度提名和支持才能成事。而印度的提名和支持，則是建基於一個基本認知，就是不丹是印度的附庸國、外交指導國。因此不丹入聯，其實是為印度增加一票，就像當年前蘇聯提名自己國土內的烏克蘭和白俄羅斯一併入聯一樣。和不丹身分差不多的錫金王國，卻因為流露出獨立親西方的傾向，而又沒有加入聯合國，終於在七十年代被印度吞併了。

錫金

曾經跟尼泊爾和不丹一樣是山區小國，現在卻是印度的一部分。錫金於 1642 年立國在十九世紀成為英國保護國，其後又成為印度的保護國。印度安排大量信奉印度教的移民湧入錫金居住，又派遣軍隊駐守。印度在 1975 年推波助瀾發動錫金的加入印度公投，成功吞併後者。

印度想不到的是，不丹入聯後有了國際社會的獨立保證，開始有獨立意識起來。特別是錫金亡國後，不丹認定這是印度煽動尼泊爾人移居錫金、顛覆王室的結果，因此進行了大規模的驅逐尼泊爾人行動，同時立法規定所有公民在寺廟、學校、政府部門等場合，必須穿著傳統服裝，以加強國家認同。所以《高山上的世界盃》出場的喇嘛和一般不丹人都穿著傳統服飾，這並非巧合，而是不丹國策。

牛津畢業生國王還政於民

　　最後需補充的是，面對新時代挑戰作出回應，不但是不丹活佛的任務，王室也同樣有先發制人的遠見。當錫金亡國、尼泊爾王室被國內民主運動和毛派游擊隊聯合推翻，而不丹一直和它們齊名，不丹國王明白到自己的山國不可能獨善其身，於是他主動出擊：在2005年，即尼泊爾末代國王還在負隅頑抗的時候，頒佈民主化新憲法，宣佈在2006年退位，讓時年26歲、在英國牛津大學政治系畢業的王子繼承王位，希望他更大刀闊斧地推行改革。結果新王凱薩爾（Jigme Khesar Namgyel Wangchuck）果然信守承諾，將主要權力移交國會，並在2007年進行國會選舉。雖然結果顯示代表王室的政黨大獲全勝，但過程依然被國際社會嘉許為和平演變、還政於民。

　　於是，不丹有了有國際視野的立憲君主和活佛，又能繼續保存足以吸引明星舉行婚禮的世外桃源特色，它要繼續成為快樂指數高企的國家，就有了更多指望。

尼泊爾王室

　　在 2008 年 5 月之前，尼泊爾曾經是世上少有仍由王室管理的國家。沙阿王朝在 1768 年建立，全盛時期統治「大尼泊爾地區」，還入侵過西藏。雖然在 1846 年，當時的首相曾建立拉貢王朝和世襲首相制，但沙阿王朝結終沒有滅亡，只是國王淪為傀儡。1950 年，尼泊爾王室發動政變，並成功復辟，建立君主立憲制。2001 年的尼泊爾王室槍擊案中，王儲狄潘德拉殺死了其父王和母后。狄潘德拉其後成為國王，但三天後駕崩，王位由其叔父賈南德拉繼承。賈南德拉以強硬的手段治國。國民在 2006 年遊行，並迫使賈南德拉下臺。尼泊爾之後在 2008 年成為共和制國家。

不丹歷史

1. 1907 年，不丹王國成立，被視為英國其中一個保護國。1910 年，不丹跟英國簽署《普那卡條約》，規定不丹的外交事務由英國負責。
2. 1949 年，不丹跟印度簽下《永久和平與友好條約》，不丹成為印度保護國。
3. 1961 年，不丹開始尋求政治獨立，並分別在 1971 年和 1973 年加入聯合國和不結盟運動。
4. 2007 年，不丹跟印度簽下《不印友好條約》，廢除 1949 年的協定。同年，不丹開始進行民主改革。
5. 2008 年，不丹舉行首次民主選舉。
6. 2013 年，不丹舉行第二次國民議會選舉，首次實現政黨輪替。
7. 2018 年，不丹舉行第三次國民議會選舉，第二次實現政黨輪替。

小資訊

延伸閱讀

〈中國同不丹的關係〉（中國人民共和國外交部／《中國人民共和國外交部》網站 http://www.mfa.gov.cn/chn//gxh/cgb/zcgmzysx/yz/1206_6/1206x1/t5535.htm ／ 2012 年 8 月）

〈不丹佛陀傳人宗薩蔣揚欽哲仁波切：佛教是民主的〉（施雨華／《北京新浪網》http://dailynews.sina.com.bg/news/int/sinacn/w/sd/2011-11-18/151423488231.html ／ 2011 年 11 月 17 日）

〈中國與不丹建交的最大阻力來自印度〉（佚名／《大公報》網站 http://news.takungpao.com.hk/opinion/world/2012-12/1335594.html ／ 2012 年 12 月 18 日）

〈從藏族的帝王學到建構西藏的國族想像？看「喜瑪拉雅」及「高山上的世界盃」〉（佚名／《深角度》網站 http://life.fhl.net/cgi-bin/rogbook.cgi?bid=6&msgno=35&proc=read&user=life ／ 200 年 6 月 25 日）

〈巧克力、現代化和民主〉（楊瑞春／《南方週末》http://www.infzm.com/content/7270 ／ 2008 年 4 月 9 日）

《慢行。不丹》（葉孝忠／新北：自由之丘／ 2012 年）

〈不丹為何未與中國建交〉（劉瀾昌／《劉瀾昌》個人博客 http://blog.huanqiu.com/liulanchang/2012-08-16/2584581/ ／ 2012 年 8 月 16 日）

時代	1990年代
地域	新加坡
製作	新加坡／2013／115分鐘
導演	蔡於位
編劇	Violet Lai
演員	陳世雄／陳欣沂／胡佳琪／胡佳縺

我的朋友，
我的同學，
我愛過的一切

That Girl in Pinafore

我的朋友，
我的同學，
我愛過的一切

從「新加坡《那些年》」閱讀新加坡本土社會

　　觀看這齣新加坡本土製作的電影時，我身處新加坡迷你戲院，原來心態只是考察別國國情，想不到電影比想像中要好得多。雖然情節老套，但添加了新加坡本土風味，就令人感覺味道。單論電影本身，似乎是臺灣《那些年，我們一起追的女孩》和大陸《山楂樹之戀》的結合：一方面是學生時代少男少女的愛情故事，又是有包括肥仔一員在內的兄弟班四人，在學校又是打手槍；另一方面，學生們卻十分純情，電影有青春而沒有肉體（連沙灘嬉水也沒有），結局又是主角患上絕症而逝。精彩之處，反而是電影有意無意間反映的新加坡百態，以下情節能通過審查，其實已不容易。

中產「虎媽」與新加坡家長式管治

　　電影女主角來自單親中產家庭，母親堅持在家說英語，夢想是

移民美國，把女兒管束得十分嚴格，這原來是「虎媽」的常見造型。但放在新加坡，這其實是過去數十年政府提倡的菁英主義縮影：能說英文的都不願意說華語，學校以成績汰弱留強，菁英一面宣傳愛國，一面卻排隊拿綠卡。最有意思的是結局：女主角對送機的母親說，「這是我一生最後一次聽你的話」，然後沒有擁抱，頭也不回就上機，和主旋律電影的「母親嚴厲些還是為兒女好」、「母女冰釋前嫌」等公式截然不同。這多少反映了不少新生代新加坡人對家長式政府的態度：他們明白政府的效率十分理想，但也情願在大選投反對派一票。

菁英主義

　　新加坡自李光耀年代就一直行菁英主義，認為國家必須由菁英領導才可平穩發展。新加坡人自小就在充滿競爭的環境中成長，早在小學已經把成績較好和較差的學生分班，又安排不同的教學資源。因此新加坡的家長都希望子女從小就得到培訓，方便日後入讀大學。政府也積極吸納國內菁英，以確保公務員的素質。此外，新加坡政府也以獎學金和居留權等吸引各地專才到當地定居。

種族議題的禁忌

　　新加坡另一個社會禁忌是種族議題。新加坡立國前後，曾發生連串種族動亂，李光耀以鐵腕手段鎮壓下來，「75%華人、其他馬來人、印度人、西方人組成新加坡」的公式，就成了不能挑戰的方程式，任何人宣揚種族矛盾，都可能有嚴重後果。電影的肥仔男學生卻與家中馬來司機的女兒拍拖，最後還結婚生子。父親勸他三思，說他

根本不了解女孩的宗教，被兒子頂撞了一句：「你這是種族主義」？假如電影在其他地方上映，這句話大概不會引起反應，但在新加坡戲院內，觀眾都不約而同「wow」了一聲，因為「racist」這詞，在此間太敏感了。無論官方如何宣傳，新加坡的跨種族通婚畢竟不太普遍，不同種族在工作中合作無間，但始終以自己的社群為主要活動範圍。近年新加坡有人建議不強調種族、只強調「新加坡人身分認同」，但政府對華裔主導的政策又十分堅持，這兩難如何理順，也是一大挑戰。

種族動亂

　　新加坡在 1965 年被馬來西亞「趕出家門」，被迫獨立。獨立的導火線就是新加坡不滿馬來西亞巫統偏幫馬來人的政策，華人和馬來人更在 1964 年 7 月和 9 月先後爆發兩次流血衝突。即使新加坡國內有華人、馬來人和印度人三個主要種族，但各種族之間的關係仍相對穩定。建國差不多半世紀以來，新加坡只曾經爆發過兩次種族衝突，分別是由馬來人在 1969 年發動的流血事件和 2013 年的小印度衝突。新加坡的國民身分認同是建基於跨越不同種族的「新加坡身分」之上。

菁英主義與既得利益

　　電影的反派學生依仗家境成為學校小霸王，結局也不像一般主旋律電影般「惡有惡報」，而是通過賄賂擊敗了主角，得到歌唱比賽冠軍，也讓家人購下主角一家經營的音樂餐廳，全面報復成功。這觸及了新加坡另一個禁忌：執政人民行動黨其中一個引以自豪的綱領，就是推廣「賢人政治」（meritocracy），但到了選舉，卻常被反對黨

攻擊為造成社會不平等。新加坡信奉高薪養廉，但反對派認為菁英的機會太多，而且是結構性的既得利益者，一般人只要在教育制度成為失敗者，就難以挑戰。反派學生的「成就」，暗示了社會不平等的一面；但要是沒有菁英主義，新加坡卻可能失去賴以成功的基礎。李光耀認為新加坡國情「太獨特」，要是沒有強而有力的領導，國家在複雜的國際環境根本沒有方向，而相信這論調的人，有很多。

「校園色情小說生意」的折射

電影講述中學生偷買色情雜誌，在學校經營借閱生意，在西方自然是「小兒科」，但對新加坡還是頗為震撼。因為新加坡實行新聞監控，色情資訊也在監控之列，一些熱門色情網站都被屏蔽；雖然設有紅燈區，但檔次很低，不能解決一般「問題」。因此，新加坡人多少有壓抑的一面，然而踏入網際網路時代，一切管制已難奏效，政府卻沒有想好對策，就像電影的校長除了消極重罰四名學生停課一個月，就什麼也不懂得做。有趣的是，學生家長只會擔心兒子停學的後果，對色情雜誌反而毫不介意。這裡折射的，既是監控與現實的矛盾，也是保守與開放的悖論。

「新謠」1993 vs. 2013：由被批判到被肯定的身分認同

那政府為什麼容許電影上映？除了以上訊息表現得太不經意，電影成功塑造的新加坡本土特色，相信是政府十分樂見的。以前在李光耀時代，公開在銀幕上說福建話、廣東話等方言是被禁止的，原因是害怕妨礙國民身分認同。但現在新加坡人已發展出別樹一幟

「Singlish」，把英文、各種華文方言以及馬來文、印度文等詞彙融為一體，文法自成一家，外人既不會不明白，又能明顯感覺到自己是「aliens」，這不能不說是本土化的成果。

電影的大量「新謠」（編按：新加坡民謠）歌曲，更是新加坡本土文化的象徵。新謠大盛於八、九十年代，當時新加坡正經歷全球民主化，新一代感到無限機遇，政府一方面嘗試開放，例如在1993年實行全民直選總統，另一方面卻加強管制，例如立例禁售香口膠（編按：口香糖）。電影背景正是設在1993年，後來新謠慢慢式微，也是與那一波社會變革歸於沉寂、一代人接受現實同步發生。想不到到了2013年，民主化浪潮再興，這次新謠卻由政權的批判對象，變成有助團結國人的「國寶」，反映李顯龍看待方言的眼光明顯和李光耀不同（李光耀至今對此耿耿於懷），其中一首因為方言被李光耀所禁的《麻雀街竹枝》，也有在本片出場。有了這種身分認同，新加坡作為獨立小國的前景還是樂觀的；至於其他愈來愈打壓本土色彩的地方，要是繼續把自身特色淡化，不但叫人嘆息，也是人類文明的損失。

小資訊

延伸閱讀

〈一首歌的生命力～談《麻雀街竹枝》之解禁〉（藍郁／藍郁個人博客／https://lanyu.wordpress.com/2014/02/23/）

喬治・布希之叱吒風雲

時代	1967–2004
地域	美國
製作	美國／2008／129分鐘
導演	Oliver Stone
編劇	Oliver Stone/ Stanley Weiser
演員	Josh Brolin/ Elizabeth Banks/ James Cromwell/ Ellen Burstyn

殊不簡單

假如《喬治・布希之叱吒風雲》開拍續集……

　　早前美國左翼導演奧立佛・史東（Oliver Stone）開拍了又一政治電影《喬治・布希之叱吒風雲》（*W.*），趕在主角小布希（George W. Bush）卸任前上映，一度成了政壇話題。一如所料，導演自然不會對小布希有什麼正面評價，但選擇的兩個主要描寫視角，還算得上頗有匠心：一是小布希對父親的「伊底帕斯情結」（Oedipus Complex）；二是他被內閣各式野心家誤導，都帶出人性化的一面，沒有麥可・摩爾（Michael Moore）的電影那麼非黑即白。

伊底帕斯情結

　　心理學家佛洛伊德（Sigmund Freud）發現的心理現象，根據古希臘神話中的底比斯國王伊底帕斯殺夫娶母的故事而命名。指對父母一方強烈妒忌而產生的心理破壞，於人格的形成和人際關係產生永久性的困擾和影響。

然而在學術角度而言，為當代政治人物開拍電影是十分危險的，因為主要的相關資料都需要時間公開，而觀眾對剛發生的事又記憶猶新，令這類電影可能迅速過時。小布希離職後，他治下八年的相關內幕開始為知情人披露，這些資訊都能修正《喬治‧布希之叱吒風雲》的立論。電影鎖定在小布希首個任期終結的2004年落幕，但假如這變成2008年，又會如何？

先說伊底帕斯情結

小布希和父親前總統老布希（George H.W. Bush）的政策和性格全然不同，自然是客觀事實。父親是東岸傳統菁英，兒子自我包裝為南方牛仔；父親重視國際主義和外交操作，兒子以單邊主義出兵伊拉克；父親對極右勢力反感，兒子自稱受到神的感召。小布希希望誇大自己和父親的不同，從而證明自己的獨立性，和超越從小到大都比自己更像菁英的弟弟傑布（John Ellis "Jeb" Bush）。這也可以理解，畢竟這是不少豪門和富豪第二代的共同情結。然而，若小布希真的如電影那樣不斷公開表達對父親的不滿，則難以想像。事實上，在他的第二任期，已開始懂得打「父親牌」，來彌補和中間派、溫和派的裂痕，而老布希的政治公關活動也頻繁了許多。例如老布希和柯林頓一起成立基金會巡迴賑災，對小布希政府的形象有一定提升；老布希時代的國務卿貝克（James Baker）重視多邊主義外交，在小布希第二任期被重新重視，擔任了不少政府外交顧問工作，協助收拾伊拉克等爛攤子。2009年，布希父子曾同臺接受電視訪問，這是重新剖視伊底帕斯情結的材料。

再說強勢內閣

　　在《喬治‧布希之叱吒風雲》，副總統錢尼（Dick Cheney）是頭號丑角，野心勃勃並攬權，背後對布希父子都不大看得起；對比下，反對出兵伊拉克的前國務卿鮑爾（Colin Powell）被描繪成在保守內閣力排眾議的英雄。上述情況就是屬實，在小布希第二任期也改變了不少。特別是在前國防部長倫斯斐（Donald Rumsfeld）、次長伍佛維茲（Paul Wolfowitz）相繼離職後，小布希的外交政策作出了一些妥協，也甚少再提「邪惡軸心」一類詞彙，反而多了嘗試調解以巴、印巴等衝突，以求和國際社會重建互信。在改變中，新任國務卿萊斯（Condoleezza Rice）有獨特角色，但她在《喬治‧布希之叱吒風雲》的形象，又是一個只會挑撥離間的潑婦。到了2008年，小布希的外交政策已趨於中間路線，沒有了最初的強烈理想主義色彩，甚至引起他的早期保守主義支持者不滿。對這改變最有發言權的，莫過於錢尼本人。讓學者興奮的是，錢尼剛宣佈撰寫回憶錄，並預言會在其中大力批評小布希，原因就是因為他在第二任期被疏遠，以及小布希「對道德信仰的表現變得軟弱」。反過來說，布希的獨立思考能力在第二任期似乎強化了不少，對民意的反彈更為著緊，911後無所顧忌的牛仔已不再。在戲劇角度而言，這樣的《喬治‧布希之叱吒風雲》續集難免變得平淡，但這樣的改變，卻同樣符合人性的展現。

錢尼的回憶錄

錢尼的回憶錄《*In My Time: A Personal and Political Memoir*》於 2011 年出版。

布希菁英與反菁英之間的形象經營

不少人有成為「菁英」的潛意識。有人拚命反菁英，言談舉止堅持滲入不流利粗口，其實只是自製一個菁英的反菁英套版，再成為這套版的菁英。今日，美國總統布希已載入史冊，我們也是時候重溫他的菁英學問。

常春藤後遺症

不少美國名牌大學來自常春藤聯盟（The Ivy League）。這「League」只是英超聯一類體育組織，功能就是為學校校隊籌備比賽。常春藤的雛形源自哈佛、耶魯、普林斯頓三間大學的校長於1916年以「美式足球粉絲」身分開會，認為他們的足球隊應有劃一的技術、學術和財政水平，於是簽訂條約，開始舉辦系統化的足球賽。二戰後另有五所大學加入組成「八大」，競賽才逐漸拓展到所有體育項目。

它們聚在一起，自然有排他的考量。八大多是美國獨立前出現的老牌私立大學，遺傳英屬美國殖民地的新教傳統，在美國擴張前已壟斷學壇，擔任議員、律師、投資銀行總裁、媒體大亨的舊生又令學

校比美國更先富起來。這循環造就了「東岸菁英階層」，和西岸原來的冒險田野作風大為不同。因他們大多信奉自由主義，又被稱為「東岸自由主義者」。

但當美國中南部聲音愈來愈大，美國逐步邁向（形式上的）平民化，被標籤為「東岸菁英」，卻會成為票房毒藥。雷根的角色設定，就是典型的反菁英例子。從加入政壇起，他對個人弱點直認不諱，不斷承認自己缺乏政治訓練（即衝動）、不擅長官僚程序（即間歇性獨裁）、知識片面（即無知）。雷根的幕僚故意讓老闆出洋相，再刻意將缺憾宣傳為「簡約」和「誠樸」，令「雷根」這名字成為與東岸菁英主義相對的形容詞。屬大右派的雷根能靠業餘形象拉票，是一個嚴肅的反菁英實驗，目的就是觀察「雷根式草根」，有沒有扮豬吃老虎的客觀效用。

不少東岸菁英也喜歡在選舉時洗底（編按：洗白）。方法一是強調常春藤「確實」只是體育聯盟，也有很多成績平庸的學生，且可否定自由主義。這是布希一直諷刺母校耶魯、兵行險著硬銷C+平均分、希望洗底成為德州牛仔的計算。方法二是培養自己高人一等的身分的同時，讓人感到自己有輕狂率真的平民情感。所以甘迺迪、柯林頓能以絕對菁英的身分，通過菁英的中介，能夠為人接受。不懂這竅門的政客，就易被標籤為「脫離群眾」，例如老布希的競選對手哈佛律師杜卡基斯（Michael Dukakis），和小布希的競選對手耶魯律師凱瑞（John Kerry），都讓人覺得很遙遠。

骷髏會綜合症

若說資質平庸的布希沒受惠於常春藤，明顯不符事實。美國人

相信他得到校內神祕組織骷髏會（Skull and Bone）的幫助，才能平步青雲。他一家四代，由發跡的祖父起，都是骷髏會員。不少傳言指若老布希不是骷髏會員，影響入學處負責收生的兄弟，小布希的成績不可能入讀大學。

骷髏會毋須鋪張豪華，它最大的資產就是整個關係網。「網」是客觀存在，超越公眾視野，是常春藤網絡的濃縮版。骷髏會傳說的加工，只是將坊間無形的懷疑，形象化為有形的實體。這是「知識管理學派」（Knowledge Management）的研究課題，按其學者迪基亞（Kimiz Dalkir）的演繹，也就是如何挖掘和重組知識的學問。根據學派的「知識形象化」理論，抽象的概念可通過適當形體，在人與人之間傳遞。我們不一定知道什麼是「鐵五角」或「客戶主義」，但拿出一堆骷髏、佐以主宰世界的傳說，就會形象化地恍然大悟。這解釋了何以董趙洪娉（編按：香港前行政長官董建華的夫人）是當年七一遊行不可或缺的角色；否則無形的理念，就非常、非常、非常難以得到形象化的傳播媒介。這中介，令原來難以沾邊的理念黏合一起，就是功德無量。

時至今日，無論是否有祕密組織維繫，東岸菁英還是為同一利益和價值而生，同時排斥新菁英冒起。就算布希家族在南部發跡，我們也不聞有「南部菁英」出現。但為了與時並進，他們同時也要派人經營「反菁英」形象。在這年頭，還在硬銷學校職業履歷身家，未免落於下乘。

小資訊

延伸影劇

First joint interview of 41st and 43rd presidents-Father and Son（Fox News ／ YouTube ／ 2009）

《華氏 911》（*Fahrenheit 9/11*）（美國／ 2004）

延伸閱讀

George W. Bush and the Redemptive Dream: A Psychological Portrait (Dan P. McAdams/ Oxford; New York: Oxford University Press/ 2011)

George W. Bush on God and Country: The President Speaks Out About Faith, Principle, and Patriotism (George W. Bush and Tom Freiling/ Fairfax, VA: Allegiance Press/ 2004)

Decision Points (George W. Bush/ New York: Crown Publishers/ 2010)

Sons

戀童如子

時代	21世紀
地域	挪威
製作	挪威／2006／103分鐘
導演	Erik Richter Strand
編劇	Erik Richter Strand/ Thomas Torjussen
演員	Nils Jørgen Kaalstad/ Henrik Mestad/ Mikkel Bratt Silset

戀童如子

當戀童遇上相對論

　　名導波蘭斯基（Roman Polanski）被捕，除了掀起外交角力，也再次帶出未成年性行為相關的道德爭議，教人想起曾在臺北電影節上映的挪威電影《戀童如子》（當時譯作《仔仔一堂》）。這電影拍攝手法傳統，但內容充滿爭議，因為導演並非一面倒妖魔化那位外貌彬彬有禮的戀童中年男子，而是嘗試通過對白了解戀童男的思想。雖然他先被受害人毒打、再被警察帶走，合乎社會道德規範，但還是帶出了戀童能否容許相對判斷的思考。

波蘭斯基

猶太裔著名導演，多次獲得重要電影獎項。2009 年，他在前往瑞士領取蘇黎世電影節頒發的終身成就獎時，被瑞士警方根據美國當局的引渡令關押，控罪涉及三十一年前猥褻十三歲女童案。歷經八個月的軟禁，瑞士司法部部長正式拒絕美國的引渡要求，並撤銷限制波蘭斯基人身自由的措施。

麥可・傑克森的戀童辯論

不談道德層面，無論合法性交年齡是十二、十四還是十六歲，都是人為的劃界；是否涉及性交才算是戀童，同樣難以一刀切。《戀童如子》的受害男孩知道了為戀童男口交不符合社會規範，而心生怨恨，但遇到危難卻還是向他求助，因為那時候，他們的關係不是戀人，而變成了「父子」；那麼假如二人只是柏拉圖式關係，又是否正常？對此已故流行樂壇巨星麥可・傑克森是值得研究的例子。他捲入戀童官司時，自辯時指是一名他接待過的小童受貪錢父母的指示而進行誣蔑，最終雙方庭外和解。當時發生了什麼事，外人無從判斷。但美國人認定麥可・傑克森行為可疑，因為他的自白——童年缺乏溫暖，成名後千方百計尋回失去的童年，不但把家居佈置為兒童樂園、自居永遠長不大的小飛俠，還經常招待兒童到家玩樂，甚至睡在一起，「就像天真無邪的小孩子一樣」——超越了一般人對小孩的愛護。假如麥可的行為僅止於此，他確實沒有違背法律，卻違背了社會規範，與他和衣共寢的小孩長大後同樣可以被同輩嘲笑，同樣可以遺下陰影。但從另一角度看，假如那些小孩自身缺乏家庭溫暖，而當麥

可是家庭成員、有如親生哥哥，則兄弟相擁在一起，也許勉強可以交代過去。麥可逝世後，美國人又對他的疑似戀童行為按下不表，令麥可粉絲發現戀童道德問題更多是社會公審。

柏拉圖式關係

又名柏拉圖式戀愛，是古希臘哲學巨頭柏拉圖推推崇的一種講求心靈而非肉體的關係。柏拉圖認為性慾是人類軟弱和充滿獸性的一面，因此他希望人興人之間的關係是基於心靈上的交流。

波蘭斯基的引渡爭議

波蘭斯基和麥可·傑克森不同，不愛男童，而愛女童；也不似麥可有完整版本解釋自己的動機，而是單刀直入進行侵犯。但他被捕後，一向對戀童深惡痛絕的國際社會卻沒有太多人支持拘捕他的瑞士政府，除了認為這是瑞士向美國交好的行為，也因為他和麥可相反：法律上很可能有罪，在社會規範上卻算不上戀童。值得注意的是，幾乎沒有人認為這暴露了波蘭斯基潛在的戀童傾向。

由此可見，戀童有其法律定義，不同國家對此都有不同準則；也有其社會定義，在不同社會不盡相同；更有其心理定義，不同學派都有不同判斷。《戀童如子》的訊息，似乎正是在否定戀童行為的政治正確大前提下，帶出戀童的廣義性和相對性。這不得不教人想起讀書期間，有傳某校單身男教師曾邀請男同學單獨到家游泳，什麼也沒有發生，事後戀童傳聞不脛而走。也許，戀童情結和同性戀情結、戀

物情結等一樣，在不少人潛意識裡都有若干成份，一般成年人能自
制，一般社會也提供了足夠道德規範保護兒童，以致明顯偏離規範的
人同時受法律、社會、心理制裁；戀童網站站長、性侵犯兒童的神父
等假如入獄，會被獄警和囚犯一同虐打。但對諸如麥可·傑克森、波
蘭斯基一類例子，戀童的廣義性和相對性問題就浮現了，甚至修正了
國際社會的行為規範。它們串連在一起，可成為研究規範運作的「建
構主義」（Constructivism）教材，值得深思。

「建構主義」

是國際關係之中其中一個主要理論，一般會跟現實主義和自由主義並稱為三個主
要的學派。「建構主義」著重人對社會、國家和國際體系的認知和感覺，而不是當中
的物質事物。「建構主義」相信不同人或國家也會對同樣的事物有不同的理解，並以
此作為行動的準則。如伊朗仍宗有自行製造核彈的能力，而英國則有幾百枚核彈。理
論上英國的威脅比伊朗大得多，但美國仍基於其對伊朗和英國的認知，而認為伊朗較
英國危險。

小資訊

延伸影劇

2003 麥可．傑克森接受 60 分鐘節目訪談（在戀童案期間）（MJJBirthwith-love ／ YouTube ／ 2012）

Roman Polanski's Arrest Ignites Controversy（ABC News ／ YouTube ／ 2009）

延伸閱讀

Celebrity, Pedophilia, and Ideology in American Culture (C.J.P. Lee/ Amherst, N.Y.: Cambria Press ／ 2009)

Michael Jackson: The Magic, The Madness, The Whole Story, 1958–2009（Randy Taraborrelli/ Grand Central Publishing/ 2009)

《獵食者：戀童癖，強暴犯及其他性犯罪者》（*Predators: Pedophiles, Rapists, And Other Sex Offenders*）（Anne C. Salter（著）；鄭雅芳（譯）／張老師文化／ 2005）

金盞花大酒店
The Best Exotic
Marigold Hotel

黃金花大酒店

時代	當代
地域	印度
製作	英國／2011／124分鐘
導演	John Madden
編劇	Ol Parker
演員	Judi Dench/ Bill Nighy/ Maggie Smith

從《金盞花大酒店》看英印兩國情結

　　英國喜劇電影《金盞花大酒店》（港譯《黃金花大酒店》）在2012年上映，大獲好評，續集今年2月繼而在英國推出，雖然新意不及，但依然流露出人生夕陽的恬淡情懷。電影講述幾位英國老人，在網上看到一間印度酒店的宣傳廣告，決定入住酒店，享受退休生活。抵達後，才發現酒店殘破不堪，「違反商品說明條例」，但憑藉各人的人生經驗，竟然著手協助酒店經營，令其轉虧為盈，過程中，各人均對自己的人生有所反思，也和當地社會和人物建立了感情。相比由大衛・連（David Lean）於1984年執導的《印度之旅》（*A Passage to India*），講述1920年代印度獨立運動崛起時，英國統治者、同情印度人的白人、傾向白人的印度人和印度民族主義者之間的矛盾，《金盞花大酒店》描述了更多老一輩英國人對印度的緬懷，若看作前者的輕鬆後傳，也無不可。

　　電影成功之處，除了一貫的英式幽默，更在於在印度取景中，

呈現的異國風情。雖然電影初段不乏對印度傳統文化的犬儒、揶揄，險些落入東方主義式想像，幸隨著劇情發展，原來是要借老人們的人生閱歷和視角，為印度文化一一平反，讓人想起英國殖民印度以來，兩國的種種聯繫。例如電影不斷出現的英式俱樂部，本身就是殖民時期從英國輸入印度的上流社會文化，印度菁英一面去殖、一面照單全收，反映印度人要抹去身上的英國味道，幾不可能。

究竟英國文化在什麼時候真正植入「印度菁英DNA」？說來，這並非英國管治第一天的事。早期代表英王管理印度的是東印度公司，那時候，一切是貿易主導，英式文化並未滲入日常生活。1857年，印度爆發針對東印度公司管治的民族起義，令英國政府重新審視與印度的關係和管治模式，最終從公司手上收回統治權，正式開始印度的英殖時代。1877年，維多利亞女皇被冠以「印度女皇」稱號，這不單是一個象徵，也反映英國對印度採取更直接的參與，但不再是高壓主導，而多了文化層面的計算與沈澱，可看作一個「文化渲染任務」（civilizing mission，另譯「文化使命」）。

在這段期間，英國才開始大規模向印度輸出西方科技，包括鐵路、蒸汽船等；殖民埃及後開通的蘇伊士運河，也為印度農民開拓了全球市場。印度人亦被允許開辦培育本土人才的學院、大學，這批學生不必接受全盤英化教育，例如語言方面，可以同時學習母語和英語，形成他們一方面能掌握來自西方的技術，屬廣義的英式菁英，同時建立屬於印度本身的印度教或伊斯蘭文化。潛移默化下，對印度菁英而言，包括最民族主義主導那批，骨子裡，依然以懂得欣賞英國文化為風尚。

《金盞花大酒店》反映的英印結合酒店、英國俱樂部文化，連同板球、高爾夫球、以至威士忌等等，也是大抵同一時期輸入印度。

直至今天，它們仍然被印度視為殖民時代的文化遺產，但同時卻又成了印度身分認同的重要組成部分。例如印度人對板球的熱愛，已遠遠超過英國本土，這也是電影其中一位老人對印度的回憶。2010年，印度新德里主辦大英國協（Commonwealth of Nations）運動會，視之為特級盛事，板球尤為「重中之重」，猶如北京主辦奧運的重視，哪怕全球依然把大英國協運動會、乃至整個大英國協當回事的國家，已寥寥無幾。運動會的籌辦工作一如印度其他效率，可謂一塌糊塗，預算嚴重超支、施工期間建築倒塌，新德里政府使出拘捕乞丐以「清理」城市的措施，也惹起國際社會非議。但印度官方以至民間，一面會埋怨大英國協沒有多少實利，另一方面依然為舉辦大英國協運動會而感到自豪。

電影反映印度自英國吸收的另一種文化，則是酒。澳洲資深酒莊顧問Dan Traucki在《*Winestate Magazine*》撰文指出，印度目前每年的威士忌的消耗量，還要多於蘇格蘭的威士忌生產量；印度也開始研發自己的威士忌，雖然口碑暫時不佳。對這項英國遺產，印度人的態度是又愛又恨：一方面，民間確實很有需求；另一方面，政府卻又諸般不配合。印度的酒類入口稅為148%，屬全球最高，而且各個邦還會徵收額外稅款，部分則禁止酒水銷售，或是設置銷售登記費用，導致印度一般酒水價格高昂。背後原因言人人殊，以上提及的後殖因素，自不能抹殺。

Traucki介紹了印度一項酒稅特例：五星級酒店所賺取的外匯收益，可以按價值兌換成免稅酒水入口額。因此，當顧客在印度五星級酒店退房離開時，職員通常會問會否以印度盧比以外的貨幣結帳。當然，這些五星級酒店不會因此降低酒水價格，但對像電影講述那種沒落英式俱樂部而言，卻要靠混充酒水來維生了。正正由於酒稅政策，

不少農村、以至自殖民時期開設的英式俱樂部，都曾傳出販賣假酒的消息。2011年，印度西孟加拉邦發生假酒中毒事件，不法商人疑似在釀酒過程中加入農藥，向村民兜售，造成167人死亡。今年1月也發生過同類事故，商人在一場板球比賽中，兜售懷疑混入甲醇的假酒，觀眾席上13人當場中毒暴斃。可以想像，假如電影那些老人這樣經營英式俱樂部下去，類似案件的出現，不無可能。

總之，英國人對印度的情懷是複雜的。不少老一輩人依然把印度視為「帝國斜陽」，認為印度人都願意和英國建立特殊關係，也喜歡到印度尋找懷舊感覺。但隨著英國與印度之間的政治、文化聯繫減弱，加上印度本身也在國際舞臺崛起，印度人甚至大舉逆向「入侵」英國本土成為「新英國人」，年輕一輩的英國人對現代印度的情感已改變不少；對《金盞花大酒店》的昔日情懷，只會感到陌生。印度人的英國情結則更複雜，而且充滿矛盾，電影主角的貴婦母親接待西方老人時欲拒還迎（雖然不完全是來自英國），不就是整個民族心態的最佳寫照？

Native Dancer
聖地上的
通靈婆婆

時代	現代
地域	哈薩克
製作	哈薩克、俄羅斯、法國、德國／2008／87分鐘
導演	Gulshat Omarova
編劇	Sergey Bodrov
演員	Neisipkul Omarbekova/ Farkhad Amankulov

還原真正的哈薩克

　　第三十三屆香港國際電影節有不少佳作，得到亞洲最佳女主角提名的哈薩克電影《聖地上的通靈婆婆》是其一，可惜電影女導演古嘉・奧馬露華（Gulshat Omarova）雖然親自來到香港，但現場反應依然一般。這故事以哈薩克小鎮一名女神巫Aidai為主角，講述她為居民治病、搜靈兼排難解紛，一直不願意離開賦予她神祕力量的家園，直到發展商看中該地，聯同黑白二道把她趕走。神巫施法裝死，然後冷眼看著這地方逐漸變得烏煙瘴氣，最後還是回到故土，而人面全非。

「後芭樂特時代」的哈薩克公關

　　對哈薩克人而言，這電影情節不免獵奇，但無疑遠比最著名的「偽哈薩克電影」《芭樂特：哈薩克青年必修（理）美國文化》

（*Borat: Cultural Learnings of America for Make Benefit Glorious Nation of Kazakhstan*）反映事實，介紹了外來導演不可能了解的真實哈薩克。事實上，自從《芭樂特：哈薩克青年必修（理）美國文化》上映，哈薩克當局曾打算高調追究其醜化國家的責任，後來雖在權衡輕重後，選擇裝豁達地輕輕帶過，更邀請芭樂特訪問哈薩克，但正面宣傳國家的形象工程已同步展開。筆者曾在學術會議得聞哈薩克領事發言，他的開場白，就是《芭樂特：哈薩克青年必修（理）美國文化》的國家不是哈薩克，而是「芭樂特斯坦」（Boratstan），然後逐點闡述真正的哈薩克如何先進、如何繁榮、如何美麗。誠然，哈薩克首都和大城市予人的感覺，都與歐洲大城市無異，該國經常以此自我宣傳為「歐洲國家」，甚至希望加入歐盟，但畢竟我們對這個94%領土處於中亞、曾深受原始薩滿教（Shamanism）影響的國度，也不能單靠官方宣傳畫來了解。《聖地上的通靈婆婆》就提供了了解哈國國情的最佳切入點。

中亞

　　位於東亞、西亞、西伯利亞和中東之間的一大片地區。哈薩克、烏茲別克、吉爾吉斯、土庫曼和塔吉克合稱為中亞五國。只有塔吉克為伊朗系的民族國家，其餘四國均是突厥系國家。中亞一直被視為是俄羅斯的後花園，蘇聯解體後，俄羅斯跟中亞各國保持來往，並在獨聯體和歐亞盟有領導地位。另一方面，美國自911事件後更加視中亞為重要的反恐基地。中國也希望由中亞輸入石油和礦物等天然資源。有人把俄羅斯、美國和中國在區內的競爭跟十九世紀英國跟俄國在當地的戰略衝突「大博弈」（The Great Game）比較，視之為「新大博弈」（The New Great Game）。

薩滿教

分佈在世界各地的原始巫術覡宗教,特別集中於西伯利亞一帶,特色是每一個儀式都有火及以火獻祭。

蘇聯解體後的「大拍賣時代」

電影披上神祕主義的面紗,但故事主軸,卻是哈薩克獨立後的客觀事實、殘酷事實,也就是前國有資產擁有權的連串戲劇性變遷。蘇聯解體後,俄羅斯一度推行急速私有化政策,不少國有資產例如土地、能源、礦產等,都以變相拍賣的形式,落入一堆前官僚、黑幫、暴發戶手中;直到普丁(Vladimir Putin)上臺,才盡力重新推行國有化,並向那些寡頭集團翻舊帳——哈薩克等前蘇聯國家也經歷了類似歷史。電影中,私人發展商與黑白二道勾結壓迫小市民,就是當地見怪不怪的日常生活一部分——切爾西班主(編按:俱樂部老闆)俄羅斯富商阿布拉莫維奇(Roman Abramovich)的發跡史,亦幾乎一模一樣。不少哈薩克政府官員代表國家對外談判時,同時也代表自己的公司談判,公私不分的程度,恰如中國改革開放初年。筆者曾到哈薩克公幹,曾遇上這類公司的老闆。他的兒子正在牛津讀書,握手時軟綿綿,背後跟隨著的是黑幫型保鏢,活脫脫就是《通靈婆婆》的角色形象。電影導演作為哈薩克人,在放映會開宗明義說希望傳遞「土地神聖、外人不應侵奪」的訊息,其實和近年香港興起的本土運動也有共性。但這類題材,自然不是好萊塢導演有意發掘。

薩滿教神巫其實是「公共知識分子」

　　至於電影的神巫也是真實人物，在哈薩克更是家傳戶曉的名人，據說不少外國人都專程找她治病。據導演說，她曾親眼目睹義大利領事邊被神巫土法責打治病、邊大呼「多謝」的奇景。更有趣的是，原來導演曾邀請這位神巫親自飾演自己，只是神巫說「和上天溝通後不獲准許」作罷，這才成全了那位女演員得獎。但我們不必被上述神祕色彩蒙蔽：事實上，只要把神巫看作那個地方的公共知識分子，即容易理解電影的社會意識。首先，薩滿神巫「巴克什」（Baksy）代表的薩滿教講求對本土、對身旁萬物的敬愛，這定位本身就帶有社會色彩，自然會成為本土勢力代表人物。對現代資訊不充裕的人民而言，薩滿神巫通過通靈提供的神祕訊息，可算是普及化了知識，從而啟迪了民智，因此在薩滿教依然盛行的西伯利亞、中亞、芬蘭等郊野地，神巫並非單單象徵原始，同時也代表「先進文化」。更重要的是，當神巫掌握了上述社會資源、地位，她就能傳播自己的價值觀，例如電影的神巫經常協助鄰居戒毒，又捍衛傳統性道德，也就是承擔了現代社會的道德審判和輿論監督角色。電影要說的傳統和現代、發展和保育等的對立與平衡，在其他社會同樣存在，但通過《聖地上的通靈婆婆》的視角，卻能見人所不能見。

假如麥玲玲成為香港代言人……

　　這樣的視角，正是這位導演的成名商標。
　　她目前正在拍一部以中國為背景的新電影，該名的女主角同樣

是一名因政治問題流亡海外的土巫。選擇如此切入點的中外導演絕對不多，似乎這位導演頗有潛質建一家之言。我們不必武斷地說她譁眾取寵，因為無論是怎樣發達的大城市，也存在足以反映社會問題的「神巫式公共知識分子」。臺灣的滿天神佛，已是人所共知；香港玄學家近年也愈來愈「公共知識分子化」，一方面讓掌握的知識邁向大眾，另一方面也喜歡跨界流行文化，出書的出書、唱歌的唱歌，紛紛變成社會名人。假如有一部電影以麥玲玲女士為主角，講述一名普通女性搖身一變成為玄學權威的經歷、她的「羅庚風波」、她代表的知識和發展商的互動，從而剖析孕育上述經歷的這片土地，可能也足以成為代言香港的佳作。當然，這類電影似乎也不是本土導演那杯茶。那位哈薩克導演訪港後，不知道有沒有觸動靈感？

麥玲玲

麥玲玲（1966-），為近年為人熟悉的香港堪輿學家，全職風水師。曾於電視節目擔任嘉賓時，將羅庚的南北方向弄錯，引起行內議論。

哈薩克背景資料

1. 哈薩克是世界最大內陸國家，面積達 2,727,300 平方公里。
2. 1991 年 12 月 16 日，哈薩克獨立，是最遲獨立的前蘇聯加盟共和國。
3. 總統納扎爾巴耶夫（Nursultan Nazarbayev）自國家獨立後就一直出任總統直到 2019 年主動辭職為止。現任總統為托卡葉夫（Kassym-Jomart Tokayev）。
4. 哈薩克最大城市為蘋果之城阿拉木圖，而首都是阿斯塔納。
5. 2014 年 2 月，哈薩克希望把國名中的「斯坦」改成「耶列」，令國家全名為「哈薩克人的國家」。此舉被認為是總統納扎爾巴耶夫團結國民和把國家定位為中亞大國的一步。
6. 2014 年 5 月，哈薩克、俄羅斯和白俄羅斯簽署協議，促進歐亞盟的成立。

哈薩克首都

哈國首都為國內第二大城市阿斯塔納，位於國家的東北部。而在 1997 年之前，該國首都是中亞最有名的大城市阿拉木圖。阿拉木圖因盛產蘋果，而有「蘋果之城」的稱號。哈薩克在決定遷都時，主要有以下幾個考慮：
1. 阿拉木圖離邊境太近，如果哈薩克跟鄰國吉爾吉斯爆發戰事，阿拉木圖會是首要攻擊目標；
2. 阿拉木圖已經高度城市化，很難進一步發展；
3. 阿拉木圖位於地震帶，較易受地震所破壞。

小資訊

延伸影劇

Beyond Borat-Kazakhstan（YouTube ╱ 2011）
Shamanism（Terence McKenna）（YouTube ╱ 2011）

延伸閱讀

Shamanism: A Reader (Graham Harvey/ London; New York: Routledge/ 2003)
Post-Soviet Chaos: Violence and Dispossession in Kazakhstan (Joma Nazpary/ London; Sterling, Va.: Pluto Press/ 2002)
Uneasy Alliance: Relations Between Russia and Kazakhstan in the Post-Soviet Era, 1992-1997 (Mikhail Alexandrov/ Westport, CT: Greenwood Press/ 1999)
《塵封的偶像：薩滿教觀念研究》（郭淑雲／北京：北京出版社／ 2000 年）

時代	2001–2011
地域	巴基斯坦
製作	美國／2012／157分鐘
導演	Kathryn Bigelow
編劇	Mark Boal
演員	Jessica Chastain/ Mark Strong/ James Gandolfini

00:30凌晨密令

Zero Dark Thirty

追擊拉登行動

破譯美國加工的反恐戰史

　　以美國中央情報局擊斃蓋達（Al-Qaeda）頭目賓拉登為背景的《00:30凌晨密令》上映期敏感，被認為是為歐巴馬連任造勢，加上仿真度高，在美國引起連串爭議。遇上不太熟悉反恐戰史的遠方觀眾，更容易被電影潛移默化，而忽略美國製片人如何對真正的反恐戰史進行加工。

十年反恐編年史：賓拉登能負責嗎？

　　《00:30凌晨密令》基本上是一部編年史，由2001年的911開始，直到賓拉登在2011年被擊斃，十年間，幾乎年年有大規模恐攻。這樣的敘事方法，就是為了說明一點：賓拉登還是十分重要的。賓拉登雖然在911後沒有公開露面，但依然在幕後掌控著整個國際恐怖主義網絡，所有大規模恐怖襲擊都與他有關，所以擊斃賓拉登不單有象徵意

義，也有實質意義。

　　然而，電影把十年內的所有大規模恐怖襲擊串連在一起，並不等於它們之間真的有組織關連。真實情況是在911後，各地恐怖組織都自稱和蓋達有聯繫，以爭取聲勢，蓋達也樂得以此為宣傳，但由上而下的指揮網絡，早已不復存在。因此，不少電影談及的恐怖襲擊，其實都是獨立案例。例如2005年的倫敦大爆炸，作案人是英國本土穆斯林，負責調查的英國情報人員明言與蓋達總部沒有關連；又如2008年的巴基斯坦伊斯蘭堡萬豪酒店大爆炸，至今未查明責任誰屬，曾拘捕的疑犯都因證據不足而獲釋，此案可能涉及巴基斯坦複雜的內部權力鬥爭，各方諱莫如深。何況類似大規模恐攻在賓拉登死後也繼續出現，就像2013年的阿爾及利亞人質事件，也是打著激進伊斯蘭旗號行事。既然不少巨案與賓拉登無關，賓拉登的死也阻止不了其他巨案的出現，整個「追擊賓拉登行動」的重要性，就已大打折扣。

倫敦大爆炸

　　指 2005 年 7 月 7 日，於倫敦數個地下鐵路站和數架巴士裡發生的連環爆炸事件。事後有自稱為與蓋達有關的祕密組織對事件負責，經查證後，四名疑犯落網。英國法庭於 2007 年 7 月 11 日以謀殺和陰謀實施爆炸襲擊罪，判處四名涉案男子終生監禁。

伊斯蘭堡萬豪酒店大爆炸

2008 年 9 月 20 日巴基斯坦首都伊斯蘭堡的萬豪酒店受到自殺式的恐怖襲擊。一輛載滿炸藥（據報超過一公噸）的卡車在酒店門口接受安檢時，車上人員向酒店保安開槍，又引爆炸藥。爆炸波及酒店內的天然氣管道，令酒店內部著火。酒店原本是國內外政要出訪時入住的地方，亦是巴基斯坦上流社會聚集的社交場所，但在大火後卻變成一堆殘骸。

阿爾及利亞人質事件

是 2013 年 1 月 16 日在阿爾及利亞伊利濟省因阿邁納斯鎮發生的一起人質綁架事件。這次綁架行動是由伊斯蘭恐怖份子主導，他們是為了報復阿爾及利亞政府，因為阿爾及利亞政府開放領空讓法國戰機幫助其鎮壓伊斯蘭恐怖分子在馬利的叛亂。

美國中情局的合作夥伴應討回公道？

除了刻意誇大賓拉登之死的重要性，電影以美國中央情報局為頭號主角，彷彿一切情報都是中情局的功勞，極其「勇武」，暗示其他國家（特別是巴基斯坦）的情報部門都在拖美國後腿，這顯然令其他國家的特工覺得不是滋味。筆者月前在一個國際會議，遇見時任巴基斯坦最高情報部門首長的哈克將軍（Ehsan ul Haq），他對美國這類宣傳最為不滿，認為巴基斯坦特工在反恐戰爭作出了最大犧牲，要是缺乏巴方的配合，美國根本不可能得到那麼多寶貴情報；電影強調的兩任蓋達三號人物落網，就是巴基斯坦情報機關直接經手。對美國情報部門霸道作風不滿，幾乎是巴基斯坦一類美國「盟友」的共識。

當然，巴基斯坦有不少內鬼，但美國情報部門也不見得乾淨：不少新近披露的資料顯示，911前早有各國情報送往美國，警告可能出現襲擊，甚至連阿富汗塔利班（Taliban）高層也有暗中警告，只是美方遲遲沒有行動而已。

阿富汗塔利班

　　塔利班是遜尼派的原教旨主義組織，於 1996 年到 2001 年在阿富汗建立名為「阿富汗伊斯蘭國」的政權。2001 年時，為了消滅異教徒的信仰和抗議聯合國教育文組織寧願花錢保護巴米揚大佛，而不是飽受饑荒的阿富汗人民，塔利班炸毀了這兩座有一千五百年歷史的大佛。911 事件之後，塔利班被指包庇賓拉登，被美國出兵攻打。倒臺之後的塔利班仍活躍巴基斯坦和阿富汗一帶的邊境。

　　電影也作出了一個有趣的立論，就是認為用錢收買敵方人員，只屬於冷戰時代的伎倆；蓋達中人講求「理念」，不會受金錢引誘，只能通過嚴刑逼供，令他們慢慢透露事實。為突顯這個「兩條路線的鬥爭」，電影講述2009年的阿富汗中情局總部被自殺式襲擊，源自當地情報負責人受冷戰思維訓練，迷信金錢收買的重要性，因而誤信蓋達的雙重間諜，累得自己被炸身死；反而相信另一條路線的女主角，最終卻成功發現賓拉登藏身處。但這樣的對立，也明顯不符事實：一方面，通過嚴刑逼供能獲得多少有用情報，一直難以確定；另一方面，通過大舉收買塔利班高層，卻明顯是美軍用三個月就能顛覆塔利班政權、以及安置大批雙重間諜的最重要原因，對這方面的功勞一筆勾銷，未免失諸偏頗。

定點清除、便宜行事：按下不表的越反越恐

不少評論批評《00:30凌晨密令》把虐囚合理化，這固然值得討論，但虐囚畢竟只是針對那些被拘留的疑似恐怖份子，一般人還會覺得遙遠。更重要的是，美國在反恐戰有更嚴重的違反人權行為，卻完全被這電影按下不表。

虐囚事件

指「阿布格萊布監獄虐囚事件」。2003年美軍佔領伊拉克後，美英軍隊在伊拉克巴格達省阿布格萊布監獄中虐待伊拉克戰俘的照片被國際媒體刊登，受到國際關注。阿位伯多國譴責美軍行為，涉案士兵受軍事法庭審判，亦有伊斯蘭網站發布將美國人斬首的錄像以報復聯軍虐囚行為。

歐巴馬上臺後，確是限制了一些虐囚行為，卻大規模批准使用無人機，對他國疑似恐怖份子或其據點進行「定點清除」，即所謂「無人機攻擊」（drone attack）。這帶來的人道問題，比從前更嚴重，因為定點清除經常在人口稠密的地區進行，不時濫殺無辜，只是減少了美軍的直接傷亡，美國媒體就不大報導。此外，一些美國特工在各國「便宜行事」，不時傷及路人，例如美國駐巴基斯坦的情報主管曾因為在鬧市殺人，而引來巴基斯坦全國抗議，卻被美國要求受外交保護而遣返回國──這類事情，同樣不是電影的英雄主義格調願意顯現。有時候正是這類行為，激起新一波反美活動，但要是電影承認反恐導致「愈反愈恐」，卻會和「追擊賓拉登」的主旋律背道而馳，

就唯有如此加工了。假如這電影在巴基斯坦那些反美風潮盛行的地區
公映，恐怕本身就會引起騷亂呢！

小資訊

延伸影劇

《世貿中心》（*World Trade Center*）（美國／2009）
《聯航 93》（*United 93*）（美國／2006）
《911 調查報告》（*The 9/11 Commission Report*）（美國／2006）

延伸閱讀

〈美國反恐十年：回頭已是百年身〉（陳婉容／《主場新聞》http://thehousenews.
com/politics/ 追擊拉登行動 - 美國反恐十年小結 - 回頭已是百年身 / ／2013 年 2
月 27 日）

*Final Report of the National Commission on Terrorist Attacks Upon the United
States* (The 9/11 Commission Report/ National Commission on Terrorist Attacks,
W. W. Norton & Company/ http://www.9-11commission.gov/report/911Report.
pdf/ 2004)

9/11 Ten Years After: Perspectives and Problem (RE Utley/ Farnham; Burlington,
VT: Ashgate/ 2011)

剛果風雲
Viva Riva!

時代	現代
地域	剛果
製作	剛果、法國、比利時／2010／98分鐘
導演	Djo Tunda Wa Munga
編劇	Djo Tunda Wa Munga
演員	Patsha Bay/ Manie Malone/ Hoji Fortuna/ Angelique Mbumb

剛果風雲

閱讀剛果政局的荒謬

在2011年香港電影節上映的《剛果風雲》意外地全院滿座，但恐怕並不代表我們對剛果有多關心。對一般觀眾來說，幫派爭權奪利、人性貪婪沒有好下場這一類情節，在粵語長片早已司空見慣，假如把「剛果」換成了「溫州」，對情節推進也無甚區別。但只要我們查看剛果政治和歷史，就能發現這部被稱為「剛果史上第一部國際電影」的作品確是剛果獨家的，因為它所諷刺的荒謬政局絕非隨處可見，不少是為這個非洲國家度身訂做。

剛果與「第一次非洲大戰」

首先，為什麼剛果這麼混亂，它的首都金夏沙何以成了騙徒和幫派的大本營？單看綜合國力，剛果應是很有前景的：論面積，它是非洲第三大的國家，在蘇丹2011年正式分裂後會進駐第二位；論資

源，它的天然礦產極豐富，獨立時甚至是南非以外全非洲最工業化的經濟體；論國際注視，它一直居於非洲前列，有得到大量外援的潛能，但目前卻是發展得最差的非洲國家之一。雖然剛果在比利時殖民時代遺留了種種問題，但以「薩伊」（Republic of Zaire）之名統治剛果30年的獨裁者蒙博托（Mobutu Sese Seko）原來也實行了相對有效的管治，只是他在冷戰終結後被西方拋棄，原有的高壓貪汙秩序被破壞，既出現不了新的強人，也出現不了民主選舉，各路軍閥開始混戰。剛果不但民族極多，與剛果接壤的國家也極多。每個軍閥都勾結外援，輾轉令大量非洲國家捲入這場剛果內戰，先是1996-1997年的「第一次剛果戰爭」，然後是1998-2003年的「第二次剛果戰爭」——後者有八個非洲鄰國、25支各派部隊參戰，造成超過500萬人死亡，是為二戰後死亡人數最高的戰爭，因此又有「第一次非洲大戰」之稱。這局面本身就極諷刺：在蒙博托時代，就算他如何貪汙獨裁，鄰國也只會擔心他干涉別國內政，現在卻連盧安達、蒲隆地那樣的彈丸小國也堂而皇之的出兵剛果，甚至有力共同主宰這個龐然大物的命運。

金夏沙

剛果首都，以法語為官方語言，是巴黎以外的第二大法語城市。金夏沙源自英國探險家史丹利爵士（Sir Henry Morton Stanley）在 1881 年建立的貿易站利奧波德城（Léopoldville），在 1920 年成為比屬剛果的首府。1966 年，利奧波德城正式改名為金夏沙。雖然經歷過多次戰爭，但金夏沙仍是非洲中部的大型文化、工業、經濟中心，也是區內的交通樞紐。

剛果內戰

1. 在 1996 至 1997 年的第一次剛果內戰中,左派的卡比拉(Laurent-Désiré Kabila)推翻前總統蒙博托,並成為新總統。
2. 卡比拉在第一次剛果內戰中借六個鄰國的聯軍,推翻蒙博托政府。事後,蒲隆地以外的各國軍隊仍駐守在剛果首都。而盧安達人更在剛果政府任職高薪顧問。
3. 1998 年,卡比拉希望重奪權力,先解雇盧安達人,又要求各國軍隊離開。
4. 盧安達和烏干達不滿,隨後扶植剛果東部的反對派,建立剛果民主運動,進軍卡比拉政府。
5. 卡比拉向各國際社會尋求協助。非洲南方發展共同體回應,並派出軍隊,成員包括安哥拉和蘇丹等國。
6. 2003年各方簽署和約,結束這場有九個國家直接參與的大戰。四年多的戰火歲月中,死亡人數達二百五十萬。
7. 卡比拉的兒子約瑟夫(Joseph Kabila Kabange)於大戰後成為總統,接替在 2001 年被殺的父親。

黑社會的無能:剛果作為一個「失敗國家」

　　《剛果風雲》的時代背景就是在第一次非洲大戰結束後,觀眾印象最深刻的還是首都金夏沙那些黑幫都是紙老虎。例如那位黑幫首領不但輕易被數名安哥拉過來的落難士兵料理掉,連自己的情人也保不住、兄弟的酒錢也要靠情人的耳環抵押,甚至是只能在家看AV卻沒有實戰能力的性無能。這正是剛果的真正問題:連黑社會也不能確立自己的勢力範圍,這個國家就真的無法無天,更不用說政府的有效管治,這就是學術上的所謂「失敗國家」。須知把貪汙、暴力確立為一個有規則的「制度」,也是要一定能力的,此所以巴西毒梟能在勢力範圍內為居民提供醫療服務,剛果卻連保護費也沒有公價,交了保

護費也得不到「保護」，反而神父會經營黑道避難所的「生意」；警局內的警官會輕易被外來者勒索、而不是正常腐敗政權的反其道而行。這些都顯示了這個國家真的很有問題。

國家在意油價‧人民搶奪石油

至於電影黑幫爭奪的東西，也和一般電影不同。我們見慣見熟的情節是赤裸裸的搶錢，古典一點的會有一個寶藏或藏寶圖。但在《剛果風雲》，他們爭奪的是石油，而且不過是一架貨車上的數十桶石油。無論這車石油價值多少，這樣搶奪是極不划算的，一來運送極其困難，容易發生意外（就像最後搶到石油的被油火燒死）；二來就是真的要這樣投機，在發達國家，就可以直接在黑市買賣石油，不會原始得真的圍著一車石油團團轉來招人搶奪。這情景發生在剛果倍加諷刺，因為剛果近年也開始生產石油，反而自己的國民沒有石油使用而要這樣哄抬。而有能力制定剛果石油價格的人，其實才是那些值得被搶的人，但他們在整齣電影根本連露面也不需要，那自然是指西方各國的石油公司，近年也加入了中國的石油公司。

安哥拉vs.剛果：誰更有前途？

電影中，在剛果橫行無忌的真正惡霸來自安哥拉，與土產黑幫相比，他們行事乾淨俐落，也因此看不起剛果人，說「剛果一切都爛透了，值得繼續被殖民」——這番話在同屬非洲人的口中道出，相信對剛果人的效果更震撼，也許這才是導演的中心思想。把安哥拉和剛果對比，也是發人深省的：安哥拉同樣一度被戰爭蹂躪。它在1975年

獨立後的內戰成了美國、蘇聯、中國、南非、古巴等齊齊參與的代理人戰爭，但正因為安哥拉人受到各大國訓練，造就了一群非洲最精銳、最有實戰經驗的士兵，不像剛果被非洲各國干涉那樣，始終停留在部落混戰的層面。安哥拉各派在九十年代停戰後，經濟發展速度十分驚人，加上發現更多油田，現在是非洲前景最被看好的國家之一，也是中國進入非洲的重點對象。加上安哥拉懂得利用葡語國家共同體和世界各國拉關係，剛果在蒙博托開罪法國後，卻始終找不到穩固的外援，安哥拉人看不起剛果的理由，也愈來愈充份。其實和不少非洲國家一樣，剛果只是殖民時代七拼八湊的國家，中央向心力本來就極低，當鄰國南蘇丹剛公投獨立，要是說剛果未來數十年必然能維繫大一統局面，那才教人意外。

安哥拉共和國

位於非洲西南部，北及東北鄰剛果民主共和國，沿岸蘊藏大量石油，內陸也有出產鑽石，經濟潛力非常高。內戰後，每年在貿易上共取得 30 億美金以上的盈利。因資源豐富，且同為葡萄牙屬地，故安哥拉有「非洲的巴西」之稱。

香港法院也上映剛果風雲

假如上述這些和香港的距離依然遙遠，我們還是感受不到電影的諷刺意味？不要緊，因為另一齣剛果風雲正在香港上映。這戲碼和電影背景並非全無關係：在第一次非洲大戰後，中國也積極打入剛果，由政府出面讓國企借貸給剛果政府，換取在剛果開發資源

的特權。這不但是慣常的「中國模式」，西方國家也經常這樣做，但這次卻被一間美國公司拖後腿，因為它是剛果政府的債主，而又發現上述中國國企有在香港上市，因此入稟（編按：上訴）香港法院，要求把這筆中國資金直接拿來還債。對此中國、剛果均大表不滿，它們認為這是外交，香港法院無權過問，加上剛果政府享有外交上的「絕對豁免權」，也不能被法院處理；美國公司則強調欠債還錢是純商業行為，認為香港不受理，才會破壞香港的一國兩制。這問題涉及對基本法的理解，也涉及對什麼是外交的理解，充份反映了香港處理涉外關係的灰色地帶，應作另文處理，這裡問的只是一個問題：為什麼偏偏是剛果？答案和上述提及的失敗國家一脈相承，自行意會就是了。

小資訊

延伸影劇

Africa...States of Independence-DR Congo（YouTube ／ 2010）
《*Children of Congo: From War to Witches*》（美國／ 2008）
Noam Chomsky on failed states（YouTube ／ 2011）

延伸閱讀

The Great African War: Congo and Regional Geopolitics,1996-2006 (Filip Reyntjens/ Cambridge; New York: Cambridge University Press/ 2009)

From Genocide to Continental War: The "Congolese" Conflict and the Crisis of Contemporary Africa (Gerard Prunier/ London: Hurst & Co./ 2009)

"Bad Neighbours" (Kamako/ *The Economist*, http://www.economist.com/node/21525451 / 6 Aug 2011)

The Trouble with the Congo: Local Violence and the Failure of International Peacebuilding (Severine Autesserre/ Cambridge; New York: Cambridge University Press/ 2010)

時代　2008年
地域　印度
製作　印度／2013／116分鐘
導演　Parag Sanghvi
編劇　Ram Gopal Varma/ Rommel Rodrigues
演員　Nana Patekar/ Sanjeev Jaiswal

11/26慘案
The Attacks of 26/11

11/26慘案

如何在印度處理敏感題目？

　　近年印度電影被引進香港，但我們看到的大多是娛樂性高的喜劇，其實印度還有不少題材嚴肅的電影，例如剛全球公映、以2008年孟買連橫恐怖襲擊為背景的《11/26慘案》，就值得和講述911事件的眾多好萊塢電影相提並論。

印度的911：讓衣食住行永留陰影

　　我們大概對2008年11月26日印象不深，但對印度人而言，那是比911更震撼的恐怖襲擊。雖然166人死亡、六百多人受傷的「規模」，似乎不能與美國的911相比，但整個犯案過程對全體印度人的心理衝擊，卻也許還要持久。在事發當日，恐怖份子對孟買八大地標實行連環襲擊，手持AK-47、手榴彈等遠比孟買警察先進的武器見人殺人，目標包括五星級酒店、火車站、醫院、咖啡屋等，以求令印度人的衣

食住行、日常生活，都永遠留下陰影。

　　911的襲擊模式規模宏大，但有了妥善防範後，一般人還是認為可一不可再；但是「11/26式襲擊」方便快捷，可謂防不勝防，特別是在印度這樣的國家。而且犯案組織伊斯蘭虔誠軍（Lashkar-e-Taiba）此前有不少襲擊前科，例如曾在2001年攻擊印度國會，背後又與巴基斯坦朝野關係千絲萬縷，對印度人而言，那是無時無刻在身邊的威脅，不像蓋達，對美國本土而言，始終遠在天邊。

伊斯蘭虔誠軍

　　是目前南亞其中一個最大型的恐怖主義組織。伊斯蘭虔誠軍在 1991 年於阿富汗建立，其後轉到巴基斯坦活動，該組織其中一個主要目標就是終止印度在喀什米爾的管治，並在當地建立行使伊斯蘭教條的國度。喀什米爾現時由中國、印度和巴基斯坦三國控制，但巴基斯坦認為印度管有的一部分本是巴方的領土，雙方為此已經爆發過多次戰爭。伊斯蘭虔誠軍被美國、歐盟和俄羅斯等多方例為恐怖組織。

演繹濫殺婦孺的分寸

　　在這樣的背景下，這齣希望走向世界的印度電影如何同時達到以下目的：對本國人民展現一個耳熟能詳的慘劇來撫平傷口，對不熟悉事故的外國觀眾刻劃襲擊的嚴重性，卻又不致因為編排引起政治、宗教爭議，就成了導演的挑戰。這些目標貌似簡單，其實某程度上，它們卻是互相排斥的，要兼顧並不容易。

　　首先，兇手濫殺婦孺的行為成了電影的鋪排重點。他們之間會互相提醒不要對婦孺手軟，一位幾乎成功逃生的孩童最終還是被亂槍

射殺，更成了電影中段休息前的高潮。但是，導演同時卻似避免標籤兇徒在故意選擇婦孺來殺，只是說他們不迴避殺婦孺，兩者之間，是有很大差別的。例如兇徒選擇醫院來襲擊，應可說是專門針對婦孺，因為那個醫院就是為收容婦孺而設；但是在電影，兇徒卻特別解釋，說襲擊醫院只是因為此前受傷的人會被送到醫院，暗示別無針對性原因。而且兇徒在殺死一名給他水喝的男子後，卻對他的兒子下不了手（鏡頭起碼沒有直接交代下手），也似是導演要為「人性本善」埋下一絲伏筆。這顧及了人性化的刻劃，卻有違印度人心目中「兇徒都是變態狂魔」的形象。

元兇虔誠軍：冷處理宗教和外交的盤算

策劃慘案的組織「虔誠軍」是激進伊斯蘭教派的恐怖份子，這是在南亞眾所周知的事實，電影對他們的處理，卻是小心翼翼地去伊斯蘭化。電影開始時，字幕就強調「不是要詆毀任何宗教，只是要譴責個別暴徒」，明顯是要避免引起穆斯林不滿。在全劇高潮：警官和兇手的對話，警官特別討論《古蘭經》如何談論「jihad」（編按：中文譯作聖戰），不斷讚頌伊斯蘭教是崇高的宗教，以突顯滿口聖戰的兇徒如何無知，也顯得有點刻意。然而在真實的歷史，那位唯一生還的兇手卻交代，自己也是為了金錢和食物行兇，甚至說要是印度警方提供同樣東西，他願意立刻變節。這「務實」的一面，就完全在電影看不見，原因也許很簡單：這題目接上了，巴基斯坦和印度兩地生活水平差異的敏感議題，就不能迴避了。

《古蘭經》

　　伊斯蘭教中最重要的宗教典籍，被認為是真主阿拉對穆斯林的教導。先知穆罕默德是唯一可以跟阿拉溝通的人，但由於穆罕默德不會書寫，《古蘭經》的內容是是其弟子筆錄再整理而成的。除了是日常生活的指引之外，《古蘭經》也有提到 jihad 的概念。「聖戰」本意是指穆斯林要勇敢面對異教徒的侵略，也規定戰爭中不可濫殺無辜。不少伊斯蘭教的教長都認為極端伊斯蘭組織的行為殘暴，而且曲解了 jihad 的意思。

　　不少印度人深信虔誠軍和巴基斯坦軍方強硬派有特殊關係，甚至認為不少恐怖襲擊，都是巴基斯坦在背後指示。我們自然不能對此核實，但起碼這是好些印度學者私下談話的說法，相信代表了一部分印度人的觀點。有趣的是，巴基斯坦政府曾在案發後嘗試毀屍滅跡，關閉虔誠軍在疑兇家鄉的辦公室，以圖否認疑兇來自巴基斯坦，彷彿欲蓋彌彰。但電影只是把虔誠軍描述為蓋達支部那樣的恐怖組織，對慘案背後的印巴衝突主旋律，一概按下不表。

　　如此加工下，觀眾對慘案的過程無疑十分難忘，但難免停留在官能層面。我們自然不必要求每一部電影都交代來龍去脈，像講述911事件的《聯航93》（*United 93*）也只是特寫劫機場景，但那反而開門見山。相反《11/26慘案》不但正面描寫審案過程，還以警官的回憶貫穿整個劇情，卻把一切簡單歸咎於極端教派洗腦，就顯得有點左閃右避了。

時代	1974-2013年
地域	美國、伊拉克
原著	*American Sniper: The Autobiography of the Most Lethal Sniper in U.S. Military History* (Chris Kyle/ 2012)
製作	美國／2014／132分鐘
導演	Clint Eastwood
編劇	Jason Hall
演員	Bradley Cooper/ Sienna Miller/ Kyle Gallner

《美國狙擊手》：21世紀還會誕生名將嗎？

　　克林・伊斯威特（Clint Eastwood）最新作品《美國狙擊手》以當代國際關係為主軸，白描駐伊拉克美軍的作戰經歷，並以當代美軍傳奇軍人基斯凱爾（Chris Kyle）的自傳為藍本。凱爾在1999至2009年間在美軍海豹突擊隊服役，司職狙擊手，在伊拉克射殺了超過160名敵軍或武裝份子，而且數字被美軍核實，創下美軍史上最高擊殺紀錄，成為國家英雄，也是二戰後少見的軍人偶像（其他當代著名美國軍人不是高高在上的總司令，就是麥侃一類戰俘）。電影安插了不少虛構情節和人物，被左翼人士批評是美化美軍，呈現好戰的「大美國主義」，但筆者並不作如是觀。一來克林・伊斯威特的作品大都具深層思考價值，早已不是早年所拍牛仔片那樣平面；二來電影的幾個側寫，細細思考下，配合真正的史實，其實都有反戰的意味——當然，只是對願意閱讀的觀眾而言。那我們應該怎樣閱讀呢？

「狙擊手傳奇」的樣板戲背後

首先，我們不應忘記「狙擊手傳奇」是有樣板可循的，類似傳說古今中外都有不少。最著名的包括蘇聯狙擊手瓦西里・柴契夫（Vasily Zaytsev），傳說他在二戰史達林格勒戰役（Battle of Stalingrad）擊殺了225名納粹士兵，包括「德軍狙擊手學院」總監庫寧格少校（Major Erwin König）。另一例子是芬蘭狙擊手席摩・海赫（Simo Häyhä），傳說他在1939、40年間芬蘭與蘇聯的冬季戰役（Winter War）中，射殺了最少505名蘇維埃士兵，至今是單一擊殺敵軍的世界紀錄。無論他們的事蹟有多真確，這類傳奇確實有效提高士氣，以至於整個民族情緒，因此凱爾才被稱為「Legend」。

但「Legend」這綽號可以是嘉許，卻也可以是略帶諷刺，因為歷史上的同類傳奇，大多充滿水份。兩日英國歷史學者弗蘭克艾利斯（Frank Ellis）2013年的著作《*The Stalingrad Cauldron*》，就考證說關於庫寧格少校的歷史紀錄，僅出現在瓦西里・柴契夫於戰後發表的自傳，就連德國檔案也沒有記載少校其人，納粹德國也沒有成立「狙擊手學院」，相信那一節純屬虛構。至於芬蘭英雄海赫的紀錄雖然獲史家普遍肯定，但第一手資料的主要來源只有芬蘭官方，不少蘇聯人一直感到難以置信。因此歌頌一名狙擊手，本身就是一種宣傳行為，不太為和平時代的百姓尊重，難怪凱爾每次被稱為「Legend」，本能反應都是抗拒、不自然。這些身體語言和深層訊息，是不少觀眾都忽略了的。

反高潮的死亡：「傳奇」離世的陰謀論

　　電影最具思考空間的，還有片尾沒有直接拍出來的反高潮結局：凱爾退役後回到美國，參與協助患有「創傷後壓力症候群」（post-traumatic stress disorder, PTSD）的退役士兵，卻於2013年2月2日遭槍擊身亡，兇手退役美軍勞思（Eddie Ray Routh）被懷疑有精神問題。殺敵無數的英雄，最終在自己的國土如此窩囊地死去，不帶走一片雲彩，對比其戰場的豐功偉績，本就極度諷刺。而他戰後當義工，也是為了心靈上的救贖，結果還是悲劇收場，也具宿命意義。這條脈絡，很難說是硬銷「大美國主義」。

　　凱爾被殺一案傳出不少陰謀論，特別針對退役美軍的行兇動機。審訊期間，辯方律師以勞思服役後患有「創傷後壓力症候群」、此前兩年亦疑患上精神分裂症而為辯護理由，不過因為他親口在庭上承認殺人，並願意承擔一級謀殺判決，法庭最終判處終身監禁。然而，美國坊間流傳的陰謀論指勞思行兇，是由於他回國後改信激進伊斯蘭主義。勞思行兇前，凱爾已因出版自傳而聲名大噪，「拉馬迪魔鬼」（Devil of Ramadi，拉馬迪為伊拉克中部城市）的綽號在坊間廣為流傳，假若勞思因為什麼原因也好，確實變成「聖戰士」，動機也就不難理解。當然，這樣說是沒有公開根據的，只反映美國人並不願意自己的英雄這樣莫名其妙地死去。

　　凱爾被殺前牽涉的官司，也變成另一焦點。官司源於凱爾的自傳，記述自己一次在酒吧中聽到有人大聲評批美國發動伊戰，更謂「不介意多死幾個美軍士兵」，因此與此人發生爭執，並一拳將對方擊倒。凱爾宣傳自傳時，稱此人就是美國另一傳奇人物溫圖拉（Jesse

Ventura）：著名摔跤選手出身，1970年代曾在美國海軍服役，以獨立身分贏得州長選舉，1999至2003年間擔任明尼蘇達州州長。溫圖拉指酒吧爭執一事屬無中生有，批評凱爾借他自我宣傳，更以誹謗罪名提告。凱爾雖然被殺，但溫圖拉繼續控告作為「自傳受益人」的凱爾妻子，法院最終判他勝訴，獲得1,800萬美元賠償。官司自然與凱爾被殺無關，不過陰謀論還是相信凱爾自知敗訴，而編排「被殺」逃避責任。說法當然牽強，但也從另一個角度，說明美國人就是不願意接受英雄平庸地死去。假如當軍人就是那麼平平無奇的一件事，又有什麼值得傳頌呢？偏偏克林‧伊斯威特半點線索也沒有提供，情願平鋪直敘交代故事的突然終結，讓傳奇還原為凡人。

反派軍閥「屠夫」：現實世界居然成了美國盟友？

有英雄，自然也要有反派，《美國狙擊手》特別添加了兩個重要配角，襯托沒有直接出場的大反派：「伊拉克蓋達」領袖扎卡維（Abu Musab al-Zarqawi），也就是今日「伊斯蘭國」的祖師爺（儘管「伊拉克蓋達」不過是他自創組織「一神論和聖戰團」的別稱，和蓋達總部關係很疏離）。其實，世人對扎卡維了解不多，一直有陰謀論指他及「伊拉克蓋達」的影響力只是美國的創作，用來把海珊（Saddam Hussein）和賓拉登聯繫在一起，增加出兵伊拉克的理據，所以真實的扎卡維，本身已是一個謎。電影其中一個反派綽號叫「屠夫」，說是扎卡維的左右手，背景又是一個謎。真相又是如何呢？

「屠夫」在現實世界依稀有所本，相信是伊拉克的什葉派軍閥阿布‧達拉（Abu Deraa），因為阿布‧達拉活躍於巴格達一帶，和電影的「屠夫」一樣，以電鑽殺害人質聞名。諷刺的是，在現實世

界，這名軍閥逐漸卻成為美國的「同路人」；他的什葉派背景，反而是遜尼派扎卡維及其追隨者的針對對象。2006年，遜尼派激進組織「伊拉克伊斯蘭國」（Islamic State of Iraq，今日「伊斯蘭國」前身之一）發表聲明，說擊殺了阿布・達拉，但其實是誤報；2014年，阿布・達拉更在抵抗「伊斯蘭國」的組織「Promised Day Brigade」影片中亮相。此刻美國正考慮武裝什葉派軍閥，對付更兇悍的共同敵人「伊斯蘭國」，假如電影的「屠夫」真的以阿布・達拉為原型，觀眾發現真相後，只會對戰爭更犬儒。

另一名反派形象同樣鮮明，名字雖是普通的「穆斯塔法」（Mustafa），設定卻是敘利亞裔的伊拉克游擊隊狙擊手，相當傳奇。根據電影情節，穆斯塔法是奧運會射擊金牌得主，後來加入游擊隊，曾射殺數十名美軍，是凱爾的宿敵，當美軍攻入穆斯塔法藏身地點時，還檢到一幀他登上奧運頒獎臺拍下的照片。那此人又有沒有根據呢？

「Mustafa」：奧運選手成為聖戰士？

在凱爾的自傳，有這樣一小段：「當我們在戰壕監視城市時，特別留意一位據報名叫穆斯塔法的伊拉克游擊隊狙擊手。據情報，穆斯塔法曾經是奧運會射擊選手，後來利用他的技能射殺美軍和伊拉克軍警。游擊隊還發布過一些穆斯塔法的影片，宣傳他的能力。我從來沒有見過他，但後來聽說其他美軍狙擊手射殺過一名游擊隊狙擊手，想來便是他了。」這段證實了，他從沒有和穆斯塔法的正面對決，不過也說明此人是有所本的。不過翻查國際奧委會紀錄，敘利亞史上只有三名奧運獎牌得主，只有參加1996年亞特蘭大奧運七項全能的加

達·舒阿（Ghada Shouaa）取得金牌，另外兩人分別在拳擊和自由搏擊取得銀、銅牌，是以不可能有金牌得主成為游擊隊狙擊手。至於敘利亞的奧運射擊選手，確有參加2000年雪梨奧運的馬弗德（Mohamed Mahfoud），他參與50米男子小口徑步槍射擊項目，成績在決賽圈53名選手當中排最後一名，而且參賽時已43歲，也不可能在911事件後才加入伊拉克游擊隊。

　　一般相信，穆斯塔法的原型，可能是伊拉克游擊隊傳說人物「朱巴」（Juba）。2005到2007年間，伊拉克游擊隊發布了幾段關於朱巴的影片，包括狙擊手執行任務時的影像紀錄，以及狙擊手宣稱自己射殺了143名美軍，並對著鏡頭說「我所持槍枝有九發子彈，以及一份要送給小布希的禮物。」退休美國特種部隊的狙擊手教官普拉斯特少校（Maj. John Plaster）曾應《ABC新聞》邀請，評價片中狙擊手的表現，形容朱巴是「計算型狙擊手」，「行動時表現了極高的判斷能力和紀律，很懂得挑選行動後的撤退路線」。不過朱巴是否真有其人，至今沒有真憑實據，可能只是幾個伊拉克狙擊手共同擔綱的一個「角色」。美軍霍布斯上尉（Capt. Brendan Hobbs）2007年接受《星條旗報》（*Stars and Stripes*）訪問時甚至透露，朱巴「是美軍的『產品』，是由美軍建構的神話」，無論是否屬實，都反映這類角色的價值：凱爾加入軍隊，正是源於電視上看見伊拉克槍手射殺同胞。問題是電影塑造「穆斯塔法」這反派角色時，並沒有刻意讓觀眾討厭他，反而對一名奧運選手走上絕路賦予了一定同情。到了最後，所有高手都死去，戰爭還是繼續，而且變本加厲，還衍生了今天的「伊斯蘭國」，觀眾只會和凱爾的妻子一樣，感覺甚是無謂。假如有觀眾還當《美國狙擊手》是官能刺激的電影，那就實在是白看了。

時代　現代
地域　英國、美國
原著　*The Secret Service* (Mark Millar, Dave Gibbons/ 2012)
製作　美國／2014／129分鐘
導演　Matthew Vaughn
編劇　Matthew Vaughn
演員　Colin Firth/ Taron Egerton/ Samuel L. Jackson

金牌特務

Kingsman: The Secret Service

皇家特工：間諜密令

21世紀還有主宰會嗎？

　　《金牌特務》是一齣特務喜劇，由同名漫畫改編，講述祕密特務組織「Kingsman」，阻止億萬富翁范倫坦（Richmond Valentine）進行人類大屠殺以「拯救地球」的陰謀。范倫坦的部署是透過衛星網路和手機SIM卡系統，發放某種特別訊號，受訊號影響的人會失控地使用暴力，互相殘殺，造成絕大部分人類自我毀滅，以減輕地球所受的人為破壞。范倫坦在電影中有這樣一句格言：「人類像病毒，地球像宿主。總有一天，不是宿主消滅了病毒，就是病毒毀滅了宿主，兩者都一樣！」

古今中外的瘋狂「救世」計畫

　　「視人類為地球文明的瘟疫，計劃發動大屠殺拯救地球」這類邏輯，其實在古今中外的小說、歷史都屢見不鮮。香港人熟悉的有衛

斯理系列的《瘟神》——由世界各國勢力人物組成的「主宰會」計劃散播恐怖病毒，消滅二十億人，以抵銷全球人口增長。主宰會的意識形態，似乎與《金牌特務》大反派范倫坦的近似，而且都是真心相信自己在做「偉大」的事。類似陰謀也在香港彭浩翔數年前執導電影《出埃及記》出現過——一群女性成立祕密組織，計劃用一種服後會打嗝致死的毒藥，以圖殺光所有男人，認為成事後世界就會更美好，只是其中衝突設定在兩性之間，屬於另一種話題而已。

至於歷史上，迷信對某部分人類進行大屠殺、或集體自我毀滅，從而篩選出較優秀的「人類文明」或世界的例子也屢見不鮮，例如前者有日本奧姆真理教，後者則有人民聖殿教（The Peoples Temple of the Disciples of Christ）。

日本的奧姆真理教在1995年3月發動東京地鐵沙林毒氣襲擊，造成13人死亡，6300人受傷，相信不少朋友記憶猶新。其實，奧姆真理教還策劃過更大規模的「十一月戰爭」，準備在1995年11月國會開幕儀式舉行期間，動用之前購入的俄製軍用直升機，在東京上空噴灑沙林毒氣、肉毒桿菌等，再乘混亂推翻日本政府。教主麻原彰晃的「信念」是，先成為日本之王，之後將世界大部分地區納入奧姆真理教管轄範圍，建立「奧姆真理國」，並將仇視「真理」的人殺掉。只是東京恐攻後，日本警方深入調查，搜獲奧姆真理教核心成員早川紀代秀的筆記，才揭發計畫；據筆記所載，麻原對「十一月戰爭」計畫滿有信心，除了殺死天皇、政府內閣，更明確定下殺死1200萬東京都市民的目標。假如成事，場景恐怕和《金牌特務》的慘烈不遑多讓，而且不會有那種戲謔存在。

被淡忘的圭亞那「人民聖殿教」大屠殺

在南美洲，1978年則發生過瓊斯鎮集體自殺事件，鎮上909人集體服毒自殺死亡，當年轟動一時，不過今天已漸為人淡忘。瓊斯鎮（Jonestown）位於南美國家圭亞那，在1974年為美國宗教組織「人民聖殿教」的教徒開發，要在當地建立農村人民公社，並以教主瓊斯（Jim Jones）名字為該鎮命名。教眾起初聲稱為逃避美國資本主義的壓榨而遷往瓊斯鎮，但瓊斯宣傳美國中情局、圭亞那政府等機構準備攻陷瓦解瓊斯鎮，並提出逃往蘇聯，或集體以「革命性自殺犧牲殉道」的選項，結果903人選擇了後者。瓊斯當時指示，「革命性自殺」要從小童開始，因他知道小孩往往讓成年父母有所留戀，當父母先動手殺了孩子，就更容易、更有決心服從集體自殺。據一些當時逃離瓊斯鎮，或在自殺中倖存的人憶述，自殺者接受藥物注射時普遍冷靜，認為自己將前往一個更美好的世界。

納粹屠殺的「現代性」

當然，說到大屠殺，更多人立即想起希特勒。納粹德國在發動二次大戰之前、之初，就曾以「猶太瘟疫」作口號，為屠殺猶太人作意識形態宣傳，和電影談及的「人類瘟疫」如出一轍。二戰的經歷，教不少人懷疑在現代文明社會中，科技、理性的進步反而造成大屠殺、集中營和戰爭武器，傷害世界和人類文明，一度引發懷疑「現代性」（modernity）的思潮。波蘭社會學家鮑曼（Zygmunt Bauman）曾著書《現代性與大屠殺》（*Modernity and the Holocaust*），解釋為

何文明愈來愈進步，反而出現猶太大屠殺這種倒退，結論是現代性本身成為了大屠殺的必要條件，讓這種後者不再是空想，而是可以部署、執行的計畫。

鮑曼

生於 1925 年的猶太裔波蘭社會學巨頭。他在二戰時曾加入蘇聯紅軍，曾參與進攻柏林的戰役。戰後，鮑曼踏上學術之路，在華沙大學深造。他在 1968 年因犯下「毒害青年罪」被驅逐出境，後來到英國居住。鮑曼在 1971 年至 1990 年於英國利茲大學任教社會學系，其研究範疇主要有消費主義、現代性等等。

回顧歷史，反猶主義其實是數千年來的普遍現象，然而在威瑪共和時期，德國人對猶太人並沒有比其他國家嚴重的厭惡（程度甚至不及法國人）。鮑曼認為以反猶主義到達極端來解釋大屠殺的發生，是犯了以普遍性解釋獨特性的邏輯謬誤。反而，鮑曼認為「現代性」與美麗、潔淨和秩序有關，配合理性、效率、官僚體制等現代性手段，要麼從正面建立美好世界，要不就會演繹成消滅醜惡、骯髒的負面建設——這才是納粹大屠殺的根源。

雖然現代性不一定發展出大屠殺，但假若沒有現代國家官僚體制，沒有成本計算、按章辦事、機械式分工，大屠殺只能是不可能的任務。這似乎又解釋了歷史、文學、電影中，一些實行驚天滅絕大陰謀的「魔頭」，總有歇斯底里、潔癖、強迫症等形象，而且通常是瘋狂政治家、科學家等天才。《金牌特務》的IT富商，正是上述模式的21世紀進化版：他無須是政治領袖，只需一部手機，加上「現代性」，就可顛覆世界。多年前網絡惡搞比爾·蓋茲（Bill Gates）代表「666」（編按：在西方國家的文化中，666被視為不吉利的「魔鬼數

字」），資訊科技革命令每人難逃監控，恐怕這預言，也逐漸正成為
「現代性」的事實。

超人：鋼鐵英雄
Man of Steel

時代	現代
地域	美國、外星
原著	*Superman* (Jerry Siegel, Joe Shuster/ 1938)
製作	美國／2013／143分鐘
導演	Zack Snyder
編劇	David S. Goyer
演員	Henry Cavill/ Amy Adams/ Michael Shannon/ Diane Lane/ Kevin Costner

《超人：鋼鐵英雄》是否影射耶穌？

　　《超人：鋼鐵英雄》自然是一齣商業電影，特技之誇張，理應能滿足追求觀能刺激的一群。然而身旁的教徒女友卻不斷說，這是一齣「福音電影」，超人「明顯」在影射耶穌，「難道你連這也看不出來麼？」我當時的直覺是，這觀點，很有問題。

超人家族與上帝家族

　　其實，將超人和耶穌類比並非新鮮事，除了有學者專門探討這議題，還有宗教人士撰寫了專門給教徒的電影導讀。這些資料並不難找，這裡就不再重複，只簡述幾個重點。這派觀點認為，超人的父親把他送到地球，等同上帝讓祂的獨生子耶穌降臨地球；超人來到地球後三十三年，才展示超能力拯救世人，耶穌則是在三十三歲復活；超人的地球養母與他無血緣關係，正如聖母瑪利亞童貞懷子；超人在北

極「悟道」，正如耶穌登絕頂悟道；而令超人堅定信念的地方，恰恰是一所教堂⋯⋯

超人

　　美國公司 DC 漫畫的著名超級英雄，超人首次正式登場是在 1938 年。超人本為外星人，正當故鄉要滅亡時，其父把剛出生的超人送到美國堪薩斯州的一個小農場，農場主人夫婦把超人當作親生子般養大。超人其後在北極發現其父的太空船，知道了自己的身世。長大後的超人搬到城市居住，用他的超能力拯救世人。超人也在超級英雄組織正義聯盟中任領導角色，跟蝙蝠俠、閃電俠和神力女超人等人並肩作戰。

　　但作為非教徒的筆者，未免覺得這些類比的斧鑿痕跡太深，卻對關鍵問題一概迴避。宗教最根本的社會功能，無疑是協助世人解答牽涉生老病死的「終極問題」（The Ultimate Question），讓社會維持基本穩定。但在超人的世界，不但人命如草芥，任何人的死亡更都彷彿毫無價值，而且死後似是一片虛空。不但這樣，連超人父親所屬的星球，哪怕衍生了高度文明，卻還是毀於一旦。這固然可以說是電影給人類的警示，但諷刺的是唯一成功從那星球逃生的人，卻是電影的大反派，起碼在電影的時間概念裡面，他們才是得到「相對永生」的一群。

當生死、永生、靈魂、上帝都可以用科技解釋

　　宗教另一個令凡人感興趣的根本概念，是相信人的肉體和精神可以分離。電影也嘗試以科技演繹這概念，所以超人的父親在死後依然不斷「出場」，因為他把思想輸入了儀器，讓他的影像可以根據輸

入的思想，來「回應」未來發生的事，乃至和兒子、地球人隔世「對話」，似乎有點「靈魂不滅」的影子。但想深一層，這卻恰恰和一般教徒追求的「靈魂不滅」相反，超人父親確實已「形神俱滅」，剩下來的思想是沒有生命的，等同一臺電腦操控的傀儡，不可能滿足一般人對死後繼續有感知的追求。

　　所以，對我這個非教徒來說，電影雖然使用了一些帶有宗教色彩的噱頭，但客觀效果卻不是令人有衝動去信教，反而令人進一步質疑宗教的存在，或相信真正的宗教可能都是「衛斯理式」的外星人故事。假如人類證實了上帝的存在，同時卻證實了祂是外星人，也通過科技核實了靈魂其實是科技製造的傀儡，宗教還會有吸引力嗎？恐怕是不會的。那時候，進取的人會努力研究科學，以縮短和「神」的距離，不進取的人就會醉生夢死。

「衛斯理式」

　　《衛斯理》是香港著名作家倪匡的一系列靈異科幻小說，故事以第一人稱述事。《衛斯理》的主要背景是在 1930 年代的香港，但衛斯理也有到其他國家冒險的經歷，更曾經跟義大利黑手黨等組織交手。此外，故事提到不同的神鬼傳說和外星人。《衛斯理》曾多次被拍成電影和電視劇，周潤發、劉德華和羅嘉良等人都曾扮演衛斯理。

美國宗教復興下的電影傳銷

　　回到我們身處的現實世界，只要走到教徒的討論區一看，卻發現一切的邏輯，都截然不同。他們看到的就是一段又一段的經文，一句又一句導人向善的警語，至於到了關鍵問題，就是回到《聖經》的

標準答案：神的做法太深奧了，不是我們可以明白的，但只要我們有信念，就會得到祂的祝福，享有永生。

　　也許因為瞭解到宗教團體的運作模式，《超人：鋼鐵英雄》索性不迴避世俗人眼中的邏輯問題，全力與教會合作，進行電影宣傳，不少教會更組織教徒集體看電影「學習」，效果不可謂不成功。畢竟在沒有超人的美國，近年社會愈來愈兩極化，宗教勢力在南部復興，不少電影為了照顧市場，都在有意無意間滲入一些宗教元素，同時也可以得到一些道德光環。只是對非教徒而言，恐怕還得說一句：「認真你就輸了。」

時代	現代
地域	香港
製作	香港／2014／109分鐘
導演	陶傑
編劇	陶傑／文雋
演員	關楚耀／徐天佑／吳國耀／羅霖／劉碧麗／盛朗熙

愛
·
尋
·
迷

重構世紀末巴黎
——《愛·尋·迷》的香港平行時空

　　「伴隨他們吟詩作畫的藝術創作生涯，就出現了一些放蕩不羈如同痞子似的生活方式：佩戴用紙或樹皮製作的領帶、將短褲套在上身當襯衣……在餐館酒吧中打架鬥毆、尋釁滋事；身邊女人成群，更換不迭……」2014年是第一次世界大戰一百週年，國際關係學界興起「借古諷今」，不少學者都以百年前的德國比喻今日中國。但除了這一重比較，其實還有不少可比擬的。以往讀書時，就十分嚮往一戰前夕、十九世紀末的巴黎，以及一戰後、二十世紀初的柏林，為的是那時候、那地方末世的美，而這竟然依稀跟今天香港相像。月前陶傑的電影《愛·尋·迷》，就令人有這平行時空的觸動。

　　當年巴黎何以有末日感覺，自然與當時大氣候有關。自從法國在1870至71年的普法戰爭戰敗，歐洲大陸第一強國地位被新興的統一德國奪去，法國上下瀰漫一片哀愁。一方面是戰敗的屈辱，另一方面

是預計下場對德大戰不可避免，只能以不同方式自我麻醉和逃避，紅磨坊、康康舞都是此時代產品。

普法戰爭

　　普魯士跟法國在 1870 年至 1871 年為爭奪歐洲大陸的霸權而爆發戰爭，最後由普魯士勝出。普魯士通過戰爭成功團結德意志各部，並建立德國。拿破崙三世的第二帝國在戰爭之後滅亡，取而代之的是第三共和。此外，巴黎的人民為了守護城市而成立巴黎公社，又自發成立民兵，提倡婦女選舉權，提高工人的福利等等。無政府主義者認為巴黎公社是無政府社會的實驗，而共產主義的支持者則視之為最早期的共產社會。

　　當時歐洲知識分子興起「頹廢主義」（Decadentism），聲稱要「為藝術而藝術」，以放浪形骸方式表達對現實的不滿，以及不能改變現實之無奈。巴黎是思潮中心，也影響到英國傳奇作家、被後來的同性戀者奉為偶像的王爾德那一代人。即使不屬於上述流派的藝術家，那年代的巴黎也百家爭鳴，細節可在《巴黎的放蕩：一代風流才子的盛會》（*Bohemian Paris: Picasso, Modigliani, Matisse, and the Birth of Modern Art*）一書體會。

　　太太一同觀看《愛·尋·迷》，一直不解何以電影這麼「重口味」，都是畸戀。除了主線那三段相對「正常」的出軌愛情故事，每條主線背後，都有更多不倫之戀。青年髮型師搭上闊太，再和她的兒子成為同性戀人；熱門特首候選人曾嫖十四歲雛妓，並自拍之；中產家庭父親在家把菲傭當二奶；大學導師「等待愛」不果而嫖其學生；失蹤「父親」原來已到泰國做變性手術⋯⋯

　　同類行為，其實百年前巴黎早已有之。對現實生活的逃避，「為改變而改變」，不過也是百年前「為藝術而藝術」的重新展現。

當現實生活難有真正目標，大環境充滿難以改變的無奈，在生活其他層面放浪形骸，都是古今中外出現的末世風情。

有趣的是，這樣的末世感覺，往往卻是思潮澎湃之時。十九世紀末的巴黎處於時代變革中，無論是右翼的社會達爾文主義，還是左翼的共產主義，都在吸納信徒；科技日新月異，心理學等新興學科，也促成對潛意識和性的重新理解。

今日香港自然沒那樣的大格局，但也是處於思潮過渡的百花齊放局面，相比起十多年前貧乏的二元格局，由「一國一制」到「城邦自治」、普世包容到關閉自守、鄉土情懷到發展主義，均出現了代言人。可惜，還是誰都逃不了那份宿命，這卻是後話了。

十二夜〔紀錄片〕
Twelve Nights

時代	現代
地域	臺灣
製作	臺灣／2013／99分鐘
導演	Raye

十二夜

《十二夜》與國際關係：
狗會成為「非人類人」嗎？

　　不知道臺灣紀錄片《十二夜》能否算是主流電影，但對愛狗之人而言，它無疑十分震撼，筆者也因為剛從Hong Kong Dog Rescue領養了一頭柯基犬，而感到格外動人。電影講述臺灣動物收容所收留因各種原因被遺棄的狗隻，卻只讓牠們留下十二日，沒有人領養，就要拿去人道毀滅。由於狗隻的生活環境類似集中營，不再享有獨立性格的尊嚴，一切被機械式的動作處理，籠內致命犬瘟處處，乃至出現餓狗對同伴屍體「犬相食」局面。即使幸運被人領取的，也有可能落入非法屠宰的狗肉戶手上。最終得到美滿結局的，就像熬過納粹集中營的倖存者，彷如隔世。

　　但這跟本版國際關係有什麼關係？關係就是，動物在國際社會，正經歷一個由非人「被進化」為某種形式的「人」的過程，這涉及人類對動物認知的根本轉型。其中最明顯的例子是海豚。

根據大眾理解，海豚常被當作最聰明的動物之一，除了能領會人類指令、和同伴有效溝通，甚至還被招攬作軍事用途。俄羅斯兼併克里米亞，就順道把烏克蘭海軍訓練的「間諜海豚」一併沒收。年前關注海豚和鯨魚權益的科學家和環保人士，組成了「赫爾辛基聯盟」，通過《鯨類生物權益宣言》（*Declaration of Rights for Cetaceans*），其中的重點，就是認為這些鯨類生物和人一樣有「自我意識」，乃至擁有自己的生活方式，因此也和人一樣有生存的權利，捕殺鯨類生物的人也就是「謀殺犯」。

由於這涉及革命性定義，不少國家認為宣言不切實際，但也有國家認真看待。例如在印度，政府就初步禁止了海豚表演，並承認海豚的「非人類人」（Non-human Persons）身分。這概念的其中一個主要倡導者是《*In Defence of Dolphins: The New Moral Frontier*》作者 Thomas White 教授，他開宗明義要製造新的「道德疆界」，也就是要顛覆人類對動物的既定想象。

然而，就是真的有這樣的身分存在，究竟哪些動物在動物農莊當中享有「非人形人」待遇，也是充滿爭議的。就以海豚為例，也另有科學家從最新實驗論證「海豚智力有限」、並不能複雜思考，智商甚至比不上我們拿來食用的雞，這結論和「赫爾辛基聯盟」的觀點南轅北轍。為什麼不同動物在人類倫理有不同待遇，Hal Herzog 的《為什麼狗是寵物？豬是食物？》（*Some We Love, Some We hate, Some We Eat: Why It's So Hard To Think Straight About Animals*）一書有十分有趣的討論。此外，不同國家的取態，自然也和各自的文化有關，例如日本就對美國駐日大使卡洛琳・甘迺迪批評其捕豚血腥不以為然，認為是「不尊重文化差異」。

回到《十二夜》的狗隻，在目前社會狀況下，提倡「領養不棄

養」固然值得，但關鍵還是要什麼時候社會普遍接納個別動物為「非人類人」。相信隨著科技進步、社會進化，這議題早晚會成為討論焦點，因為這並非天方夜譚。近年科技已逐漸簡單掌握動物語言，要是精準的「動物溝通器」全面普及，讓人類知道動物所思所想，「非人類人」的概念，也許變得沒那麼驚世駭俗。甚至有環保人士認為，在人權運動興起前，不少奴隸主人認為奴隸和動物一樣、不享有人權，只配負責無須思考的勞動，現在這樣說的，大概就要坐牢；「非人類人權」運動，只是在「人類人權」運動完滿結束後的下一波「人權運動」罷了。

時代	現代
地域	美國
製作	美國／2015／115分鐘
導演	Seth MacFarlane
編劇	Seth MacFarlane/ Alec Sulkin/ Wellesley Wild
演員	Mark Wahlberg/ Seth MacFarlane/ Amanda Seyfried

《熊麻吉2》的美國政治社會文化解讀

　　電影《熊麻吉》第一集於2012年上映大獲成功，2015年推出續集，雖然口碑不及前作，但繼續以人類與有生命的玩具熊的「兄弟情」作賣點，仍然有不少捧場客。熱鬧情節的背後，其實是美國政治社會文化的一幅浮世繪，沒有在美國生活的觀眾，並不容易理解其深層意義。

《熊麻吉》與《叮噹》

　　《熊麻吉》推出以來，不少人將之與日本漫畫《叮噹》（編按：即哆啦A夢）比較，卻鮮有探討兩者的差異。《熊麻吉》主角John Bennett小時候，收到一隻Teddy Bear作為聖誕禮物，祈願小熊有生命、能成為可以互動的玩伴，想不到願望成真；《叮噹》主角野比大雄則是個小學生，學業成績差，不時遭同學欺負，幸得22世紀機械

貓叮噹乘坐時光機到來，不時出手相助，「兩人」成為玩伴。

　　不過，《叮噹》在日本社會的象徵意義，和《熊麻吉》的美國，幾乎是恰恰相反的。《叮噹》自1970年1月連載，此前日本工業高速發展，到1973年石油危機後，才錄得戰後首次經濟負增長，自此唯有依賴不可知的更高科技，也就是《叮噹》的未來世界、機械貓和法寶。日本藝術家村上隆在紐約策劃日本流行文化展覽時，說《叮噹》「代表著1970年代的日本，由於電子技術的發達，比起個人的知識與勤勉，反而預測利用機械來解決問題，呈現各種充滿著未來魅力的符號象徵」。八十年代中泡沫經濟爆破後，日本步入「失落的十年」，日本人尋找共鳴，卻開始從叮噹轉移到大雄身上，有學者甚至以叮噹和大雄的關係比喻美日關係，雖說比喻不倫，卻多少反映日本人面對經濟低迷的情感投射。

　　相對於《叮噹》對未來的彷徨，《熊麻吉》有沒有對美國國力由盛轉衰的投射？似乎沒有。有否質疑美國價值觀？似乎也沒有。畢竟今天美國國內最切身的，並非對前景的迷茫，而是內部價值觀之爭：什麼是責任、什麼是人生意義等，才是大多數美國中產的夢魘。對《叮噹》觀眾而言，這些有點無病呻吟，卻是當代美國人的大辯論。《熊麻吉》設定在Bennett與Ted均已長大時（分別為35與27歲），相比《叮噹》的童真，《熊麻吉》則探討一對「麻吉兄弟」如何一起面對中年身分危機，特別是美國社會對成年公民賦予何種責任和義務。第一集著墨於Bennett人到中年而遊手好閒，但最終也要成家立室，正反映了主流價值觀的條條框框。

《熊麻吉》的大麻情結

　　更值得注意的是Bennett與Ted都愛大麻，而「大麻文化」，正是美國社會其中一個最「落地」（編按：接地氣）的議題。自1965年美國通過大麻法案，私下管有和吸服大麻被列作違法行為，直至今天，聯邦法例仍然將大麻連同海洛英列作一級毒品，反而古柯鹼僅為二級。然而早在反戰時期，大麻在「地下」被廣泛使用，到了冷戰結束後，醫用大麻亦獲得肯定。美國總統歐巴馬坦承年輕時曾吸食大麻，公開指「吸食大麻雖然是壞主意、浪費時間也不健康，但就個人消費者的影響而言，不比酗酒危險」，又指通過大麻合法化，可讓「少數大麻使用者免受不公平的檢控和罰款」。美國目前只有科羅拉多州、華盛頓州、奧勒岡州、阿拉斯加州及首都華盛頓等通過了大麻法案，將娛樂或醫療用大麻合法化，但這在各州一直有不同爭議。

　　美國史丹福大學精神病學教授Keith Humphreys形容，大麻總是一個能將美國公眾清晰二分的詞彙，「一批是在伍茲塔克的反戰嬉皮，另一批則是會毅然遠赴越南打仗的主戰派」。嬉皮是1960年代美國的青年思潮，反抗傳統規則和當時的政治氣候，例如民族主義、戰爭，也不滿資本主義和中產價值觀。他們追求叛離社會主流，愛使用能產生幻覺的藥物或毒品，令大麻往往與嬉皮精神扣上關係，甚至將之上升到宗教層次。對保守主義者而言，吸食大麻被視為一種純綷的享樂主義，乃不負責任的社會行為；但對自由主義者而言，這不但是天賦人權，還是對資本主義的反抗。其中的矛盾，某程度呈現於《熊麻吉》中Bennett到底該繼續享樂，還是修心養性，當一個能貢獻社會的良好公民。電影小心翼翼地嘗試證明「大麻」和「責任」兩者是

沒有衝突的，以免開罪國內兩大派的任何一方，希望左派觀眾嚮往吸食大麻過程的放任，也希望右派看重成家立室的結局。

《熊麻吉》的法律地位：當動物成為「非人類人」

《熊麻吉2》又提出了美國社會對一隻「有生命的玩具熊」的身分認同爭議，例如Ted要結婚、領養小孩，就被法院要求證明其公民身分，即證明自己是否有能力肩負起社會賦予的義務和權利。「有生命的玩具熊」，自然是在電影中才會出現，但討論放在美國社會，卻不是無的放矢，因為動物權益和大麻、社會責任等討論，同樣是美國這個超發達社會的熱點。

近年國際間已有某些動物應否被界定為「非人類人」的討論，隨之而來，也延伸到「非人類人」應享有什麼權利。2013年，印度政府禁止海豚表演，理由是多項科學研究指出海豚具有更智商和感官能力，認為海豚理應被界定為「非人類人」，因此，也應該較其他動物享有較高的權利。隨著人類對動物的界定出現變化，關於「非人類人權」的討論，只會更熱烈。Ted最終能享有法律地位，也許預示了美國社會發展的大方向，不過「典範轉移」何時在現實世界出現，就是另一回事了。

平行時空005　PF0260

國際政治夢工場：
看電影學國際關係vol. V

作　　者	沈旭暉
責任編輯	尹懷君
圖文排版	蔡忠翰
封面設計	蔡瑋筠

出版策劃	GLOs
法律顧問	毛國樑　律師
製作發行	秀威資訊科技股份有限公司
	114 台北市內湖區瑞光路76巷65號1樓
	電話：+886-2-2796-3638　傳真：+886-2-2796-1377
	服務信箱：service@showwe.tw
	http://www.showwe.com.tw
郵政劃撥	19563868　戶名：秀威資訊科技股份有限公司
展售門市	三民書局【復北店】
	104 台北市中山區復興北路386號
	電話：+886-2-2500-6600
網路訂購	秀威網路書店：http://www.bodbooks.com.tw

出版日期	2021年1月　BOD一版
定　　價	460元

Printed in Taiwan

讀者回函卡

國家圖書館出版品預行編目

國際政治夢工場：看電影學國際關係 / 沈旭暉
著. -- 一版. -- 臺北市：GLOs, 2021.01
　　冊；　公分. -- (平行時空；1-5)
BOD版
ISBN 978-986-06037-0-5(第1冊：平裝). --
ISBN 978-986-06037-1-2(第2冊：平裝). --
ISBN 978-986-06037-2-9(第3冊：平裝). --
ISBN 978-986-06037-3-6(第4冊：平裝). --
ISBN 978-986-06037-4-3(第5冊：平裝). --
ISBN 978-986-06037-5-0(全套：平裝)

1.電影 2.影評

987.013　　　　　　　　　　109022227